DRACOPEDIA

A Guide to Drawing the Dragons of the World

드라코피디아

A Guide to Drawing the Dragons of the World

William O'Connor

윌리엄 오코너 저 | 이재혁 역

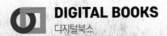

DIGITAL BOOKS
디지털북스

2페이지 작품:

용맹의 봉우리(Valor's Peak)

종이에 유화(Oil on paper)

46cm × 36cm

2002

드라코피디아

| 판권 |

원작 IMPACT Books | **수입처** D.J.I books design studio | **발행처** 디지털북스

| 만든 사람들 |

기획 D.J.I books design studio | **진행** 한윤지 | **집필** 윌리엄 오코너(William O'Connor) | **번역** 이재혁 |
편집 · 표지디자인 D.J.I books design studio 김진

| 책 내용 문의 |

도서 내용에 대해 궁금한 사항이 있으시면
디지털북스 홈페이지의 게시판을 통해서 해결하실 수 있습니다 .
홈페이지 www.digitalbooks.co.kr | **페이스북** www.facebook.com/ithinkbook |
카페 cafe.naver.com/digitalbooks1999 | **이메일** digital@digitalbooks.co.kr

| 각종 문의 |

영업관련 hi@digitalbooks.co.kr | **전화번호** (02) 447-3157~8

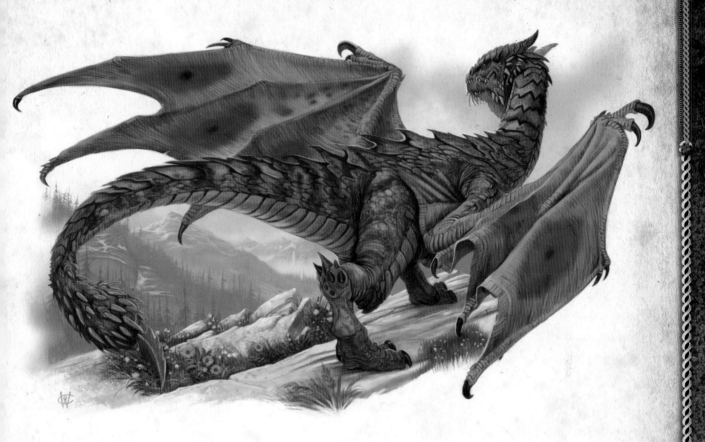

감사의 말

우선 커피와 와플을 전해준 샘에게 감사합니다. 또한 역사적인 드래곤 예술이 가득한 훌륭한 기록물을 제공해 준 제프 멘게스(Jeff Menges)와 도버 출판사(Dover Publications)에도 감사의 말을 전합니다. 그들의 소중한 도움이 없었다면 이 책은 세상에 나올 수 없었을 것입니다.

더 많은 내용은 doverpublishing.com을 참조하시기 바랍니다.

작가에 대하여

윌리엄 오코너(William O'Connor)는 어려서부터 그림을 그려왔고, 괴물과 신화는 그를 시각 예술의 세계로 이끈 영감이자 동력이었다. 톨킨의 작품과 아서 연대기, 그리고 던전 앤 드래곤 등은 그에게 드래곤과 판타지 장르에 대한 환상을 심어주었다.

윌리엄은 알프레드 대학에서 미술을 전공하고, 1992년 졸업 이후 프리랜서 일러스트레이터가 되었다. 그는 위저드 오브 더 코스트(Wizards of the Coast), 블리자드(Blizzard Entertainment), 루카스 필름(Lucasfilms), 하퍼 콜린스(HarperCollins), 더블데이(Doubleday) 등 많은 회사에 3000점이 넘는 작품을 제공했다.

작가에 대한 세부 포트폴리오는 wocstudios.com에서 확인이 가능하다.

차 례

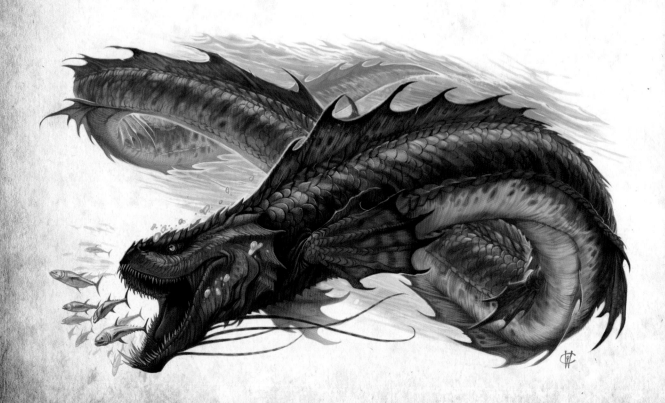

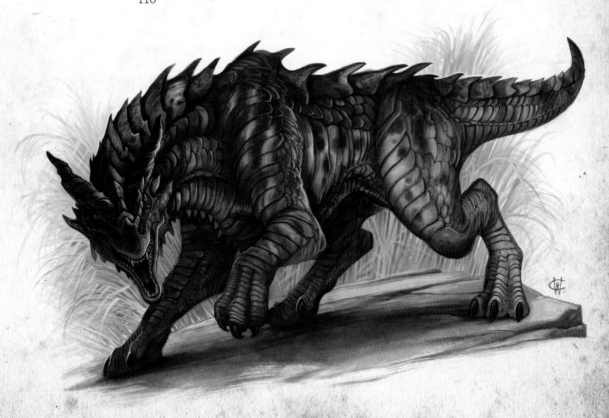

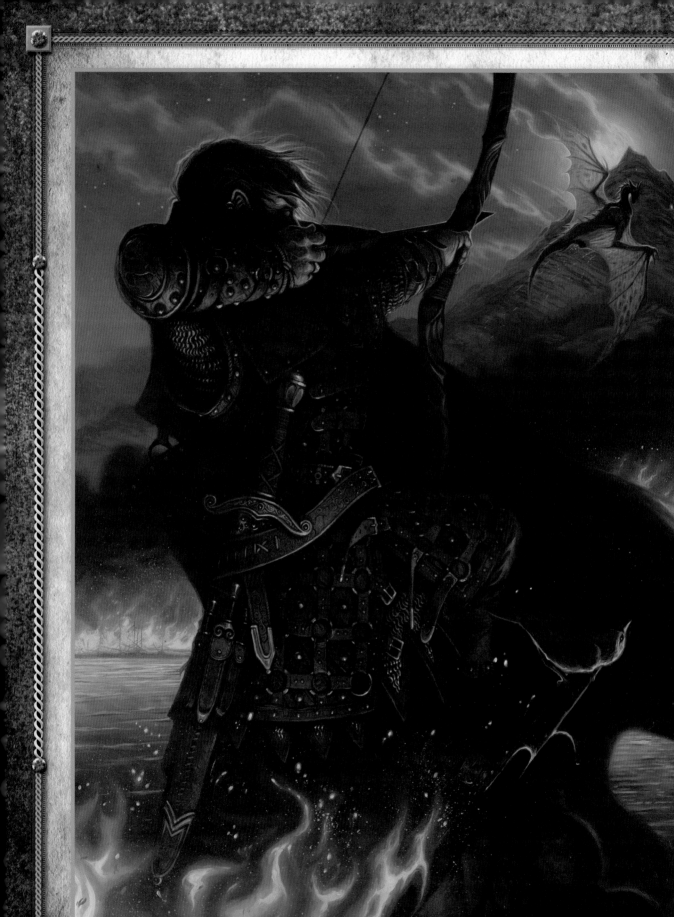

개요

 드래곤은 인류사 초기부터 인간의 상상력을 채워왔다. 온몸이 비늘로 덮히고 날개가 달린 이 생명체의 이야기는 우화, 신화, 설화 속에 자주 등장하며 우리들을 두렵게도, 설레게도 만든다. 역사를 통틀어 이 놀라운 생명체는 전세계의 예술가들의 마음을 사로잡았다. 오늘날 드래곤들의 힘과 위엄은 언제나처럼 매혹적이며, 드래곤과 그 종류에 대한 이야기는 소설, 캔버스와 스크린을 지배하고 있다.

드라코피디아(Dracopedia - 드래곤 백과사전)는 예술가의 관점으로 이 신비한 생명체에 대해 연구하고 이해하기 위해 접근한다. 드래곤들의 자연 본성과 문화사뿐만 아니라 해부학적 연구, 동작 스케치, 그리고 그림 기법들도 모두 드라코피디아의 일부이다. 수년간 윌리엄 오코너는 전세계를 돌며 드래곤과 그들의 서식 환경을 연구했다. 이제 그의 노력이 처음 백과사전 형식으로 집약되었다.

이 책을 활용하는 방법

수천 년 동안 드래곤은 회화, 그림, 목각, 조각 등 상상 가능한 모든 형태의 예술로 다양한 문화권에서 묘사되었다. 드래곤은 세상에서 가장 잘 알려진 생물이지만, 그들은 오직 예술가들의 상상 속에만 존재해 왔다.

드라코피디아는 예술가의 참고 가이드이자, 모든 종류의 드래곤을 창조하고, 디자인하고 시각화한 작업서이다. 열 세 가지 드래곤의 종류, 컨셉, 디자인, 그림 작업 단계들을 분석하고 역사적, 자연적인 배경 등을 설명함으로써, 예술가들과 게이머, 작가와 드래곤을 열렬히 사랑하는 모든 사람들이 그들만의 영감과 아이디어를 얻길 바란다.

각 챕터는 두 파트로 나뉘어져 있다. 첫 번째 파트는 개념 단계이다. 연필 스케치, 디자인, 역사적 배경과 환경 연구 등을 통해 드래곤을 자세하게 다룬다. 이 단계가 완성되면, 채색을 포함한 드로잉 방법에 대해 설명한다. 이 책에 나오는 그림들은 디지털 작업을 통해 그려졌지만, 개념 자체는 어떤 작업 방식을 통해서든 동일하게 적용된다.

불과 물(Fire and Water)
판넬 유화(Oil on Panel)
91cm X 61cm
2004

그림 재료

가장 중요한 도구는 간단한 공책과 펜 혹은 연필이다. 이 두 가지만 있으면 드라코피디아에 나오는 모든 드래곤을 해부학적으로 이해할 수 있으며, 당신만의 고유한 디자인을 만들 수도 있다. 나는 HB 연필로 모든 그림을 시작한다.

연필 선택

연필 심은 단단한 정도가 모두 제각각이다. 단단한 심을 원한다면 H종 연필을 선택하는 것이 좋고, 부드러운 심을 원한다면 B종 연필이 좋다. HB 연필의 장점은 너무 단단하지도, 너무 부드럽지도 않은 중간 정도의 연필이며 투명한 색상에서는 선이 보이고, 불투명한 색상에서는 선이 가려진다는 점이다.

연필의 타입도 여러 종류가 있다. 샤프로는 다양한 두께의 심을 사용할 수 있다. 리드홀더(lead holder)는 샤프와 비슷하지만, 심이 더 두꺼워 사포나 연필깎이 칼로 적당한 두께로 다듬을 수 있다. 물론 평범한 나무 연필도 있다. 물론 나무 연필도 정밀한 묘사를 위해 사포나 칼, 혹은 연필깎이로 다듬을 수 있다.

지우개 사용

난 지우개를 또 다른 그림 도구로 사용한다. 여러 번 지워도 종이를 손상시키지 않는 비닐 지우개(vinyl eraser)를 선호하는데 지우개 펜도 손쉽게 사용이 가능하다. 지우개의 끝을 뾰족하게 다듬어 그림에 하이라이트를 주는 데 사용할 수 있다.

그림 판(용지) 선택

그림을 그릴 수 있는 용지는 다양하지만, 나는 평범한 백지나 공책보다는 두껍고 연필 심을 자연스럽게 받아들이고 자국이 잘 지워지는 브리스톨지를 선호한다. 보통 36cm X 56cm 크기의 황목 브리스톨지로 작업한다. 브리스톨지 패드(묶음)는 낱장으로 쉽게 떼어낼 수 있기 때문에 채색이나 스캔을 하기 전에 마무리 작업을 하기에 적합하다.

그림 기법 연습

자신만의 드래곤을 디자인할 때에는 많은 시간을 들여 그림을 그려야 한다. 전통적인 방식이든 디지털 방식이든, 드로잉은 드래곤의 전체적인 모습과 디자인을 결정짓는 단계이기 때문에 매우 중요하다.

연필 심

연필 심이 부드러울수록 색이 짙고 쉽게 섞인다. 연필 심이 너무 부드러우면 색이 번져 그림이 지저분해 보일 수 있다. 하지만 심이 너무 단단하면 그림을 그릴 때 힘을 더 주어 그려야 하기 때문에 종이를 손상시킬 수도 있다. 나는 다양한 효과를 위해 여러 종류의 심을 사용하지만, 자신만의 표현이 가능한 심 경도를 찾는 것이 좋다.

당신의 아이디어로 스케치북을 채울 것

스케치북은 드래곤에 대한 당신의 아이디어가 태어나는 곳이다. 가능한 많은 노트와 아이디어를 모아 두는 것이 좋다. 최종 드로잉을 하기 전 최대한 많은 디테일들을 디자인하도록 하라.

스케치북도 매우 중요하다. 나는 스케치북이 예술가들에게 는 최고의 도구라고 생각한다. 스케치북은 모든 생각과 관찰을 기록하고 정리하기 좋으며, 이것들을 바탕으로 창작도 할 수 있는 공간이다. 당신의 오래된 생각이 빛나는 새로운 컨셉으로 나타날 수도 있으며 노트에 끄적인 간단한 낙서가 최고의 창작물로 이어질 수도 있다.

참고 자료 활용

도서관이나 서점에 가거나 온라인 검색을 하면 다양한 종류의 드래곤을 다룬 다른 예술가들의 창작물을 볼 수 있다. 자연사 책과 더불어서, 이러한 자료는 당신에게 어떤 영감을 줄 수도 있을 것이다.

드로잉 재료

부드러운 재질의 넓은 종이 위에 연필로 그림을 그리면 세부적인 작업과 쉬운 수정이 가능하다. 가장 중요한 것은 인내심이다. 시간을 두고, 서두르지 말자.

ⓒ 저작권 보호

뱀의 패턴 등을 보기 위해 다른 사람의 사진이나 그림을 참고 자료로 활용하는 것은 괜찮지만, 해당 이미지 저작권자의 허락 없이 그대로 이미지를 베끼면 안 된다.

디지털 페인팅

이 책에 있는 드래곤 그림은 연필 드로잉을 스캔하여 어도비 포토샵으로 채색한 것이다. 이 책에서 디지털 채색에 대한 안내는 포토샵을 기준으로 하였지만, 코렐 페인터 X, 코렐 페인터 에센셜, 어도비 포토샵 엘레멘츠 등 레이어 작업이 가능한 어떤 프로그램을 사용해도 좋다. 만약 가격이 문제라면, www.gimp.org를 통해 무료 GIMP 패키지를 확인해 보는 것도 좋다. 물론 유화나 아크릴, 수채물감, 그리고 색연필과 같은 방법을 사용해도 좋다.

전통적이든 디지털이든, 채색 과정은 다음과 같다:

· 간단한 스케치 여러 장으로 시작한다. 대략적인 스케치는 당신의 아이디어뿐만 아니라 드래곤의 형태와 환경이 어떻게 연관되어 있는지 이해하는 데에도 도움이 된다.
· 최종 드로잉을 한다. 브리스톨지에 HB 연필로 최종 그림을 그리고, 디지털 방식으로 채색을 할 예정이라면 최종 드로잉을 컴퓨터로 스캔하라. 원본의 100% 크기에 300ppi, RGB 컬러 모드로 스캔해 나중에 필요할 때 그림을 프린트해 사용할 수 있게 한다.
· 밑칠(underpainting)을 하라. 큰 브러시와 투명한 색(투과색)으로 단색 밑칠을 한다. 나중에 올릴 색과 디테일을 위한 밑 작업이다. 포토샵에서는 곱하기(multiply) 모드로 세팅한 새 레이어에 밑칠을 하면 된다.
· 형태를 다듬고 디테일을 추가하라. 드래곤과 드래곤의 설정 등을 작은 브러시와 반투명한 색을 사용해 모델링 하라.
· 디테일을 더하고 터치를 마무리하라. 가장 작은 브러시로 진한 색을 활용해 나머지 디테일을 완성하라.

붓/ 브러시

전통 방식이든 디지털 방식이든 상관없이 당신이 사용하는 브러시에 따라 작품에 남겨질 붓자국 유형이 결정된다. 하단의 디지털 브러시들은 내가 가장 좋아하는 것들이다; 기본 브러시에서 Shape Dynamics, Scattering, Wet Edges 등의 브러시 파라미터를 조절해 만들었다. 자신만의 브러시를 만들기 위한 실험을 해보도록 하자(32페이지의 브러시 커스터마이징 내용 참조).

레이어 모드

레이어링 기능을 통해 그림의 각 단계별로 레이어를 나눠서 그릴 수 있으며(마치 아세트 오버레이 용지처럼), 각각의 레이어를 개별적으로 조절할 수 있다.

포토샵에서 Layer menu > New를 선택하여 특정 모드로 설정해 새 레이어를 만든다. 이때 모드는 레이어의 색을 다른 레이어의 색과 어떤 방식으로 섞을 지 결정한다. "눈" 아이콘을 클릭해 일시적으로 레이어를 가리는 것도 가능하다. 이 책에서 활용한 레이어 모드는 다음과 같다:

· **표준 레이어 모드**: 가장 단순한 기본 모드이다. 표준 모드인 레이어는 바탕 레이어를 100% 불투명한 브러시로 덮는다; 상대적으로 투명한 색을 사용하면 일반 페인트를 섞었을 때 예상되는 색감으로 새로운 색을 바탕 레이어의 색과 블렌딩해 표현할 수 있다.
· **곱하기(Multiply) 레이어 모드**: 곱하기 모드에서의 레이어는 베이스 레이어의 색상이 새 레이어의 색과 겹쳐져, 결과적으로 기본 색상보다 항상 어두운 색을 연출한다. 같은 영

포토샵 브러시

포토샵은 다양한 브러시 모양을 제공하는데, 당신이 바꿀 수 있는 다양한 브러시 파라미터가 있다. 다음은 디폴트 브러시 모양을 수정하여 만든 커스텀 브러시들이다. 이 브러시들은 잔디, 돌, 그리고 드래곤의 가죽에 난 털 등을 표현하는데 사용한다.

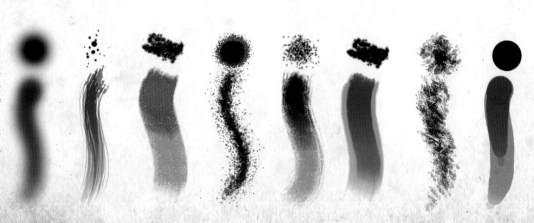

역에 반복적으로 브러싱을 하면, 마치 마커로 색을 칠한 것처럼 더욱 어두운 색깔이 연출된다.

포토샵에서 색상 지정하기

포토샵에는 견본(swatches) 디폴트 세팅이 있다(윈도우 메뉴 > 견본); 간단히 견본을 클릭해 사용하면 된다. 작가의 팔레트는 개인의 취향에 따르지만, 가끔은 디폴트 세팅에 있지 않은 색상을 원할 때가 있고, 그 색을 위해 수많은 톤 변화가 필요할 수도 있다. 당신만의 색상을 고르는 방법은 두 가지이다:

· **아이드로퍼**(eyedropper tool) : 그림이나 사진의 특정 지점에 아이드로퍼를 클릭해 이미지에서 직접 샘플 색상을 구할 수 있다.

· **컬러 피커**(color picker tool) : 윈도우 메뉴 > 도구를 클릭해 연다. 그리고 도구 팔레트에서 색을 고르면 된다. 위쪽은 전경색이고 아래쪽은 배경색이다. 색상 바에서 원하는 색을 고르거나, RGB(Red, Green, Blue) 컬러값을 구체적으로 입력하면 된다. 컬러값은 나중에 다시 그 색을 사용하거나 다른 사람에게 색을 알려주기 위해 정확히 무슨 색인지 알아야 할 때 유용하다.

어떤 방법을 사용하든 당신만의 색을 다음과 같은 방법으로 저장해 다시 사용할 수 있다: 윈도우 메뉴 > 견본을 클릭한 후, 삼각형 버튼을 눌러 견본 메뉴를 연 뒤, 새로운 견본을 선택한다.

100% 불투명도에서의 표준 모드 100% 불투명도에서의 곱하기 모드

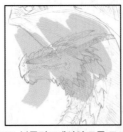 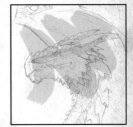

50% 불투명도에서의 표준 모드 50% 불투명도에서의 곱하기 모드

브러시 불투명도 vs. 레이어 불투명도

포토샵 도큐멘트의 각 레이어는 불투명도 세팅을 할 수 있는데, 이는 브러시 불투명도와는 다른 것이다. 위에서 보여준 모든 네 종류의 붓질은 브러시 불투명도가 모두 100%로 세팅된 것이다. 붓질은 스케치 레이어 위에 올린 새 레이어에 한다.

가장 상위 레이어의 모드와 불투명도를 조절하여 배경 레이어가 얼마나 비치게 할 지 조절할 수 있다. 이 설정으로 투명 또는 불투명 페인트의 효과를 미리 시뮬레이션해 볼 수 있다.

색상 견본 팔레트

나는 디지털 팔레트의 색상 견본의 가로 방향은 밝은 색에서 어두운 색으로 가도록 설정했다. 어떤 색이든 고를 수 있으며 총 열 여섯 가지로 톤을 바꿀 수 있다. 팔레트의 세로 방향으로 움직이면 톤을 그대로 유지한 채 색상만 바꿀 수 있다.

드라코 앰핍테리대(Draco amphipteridae)

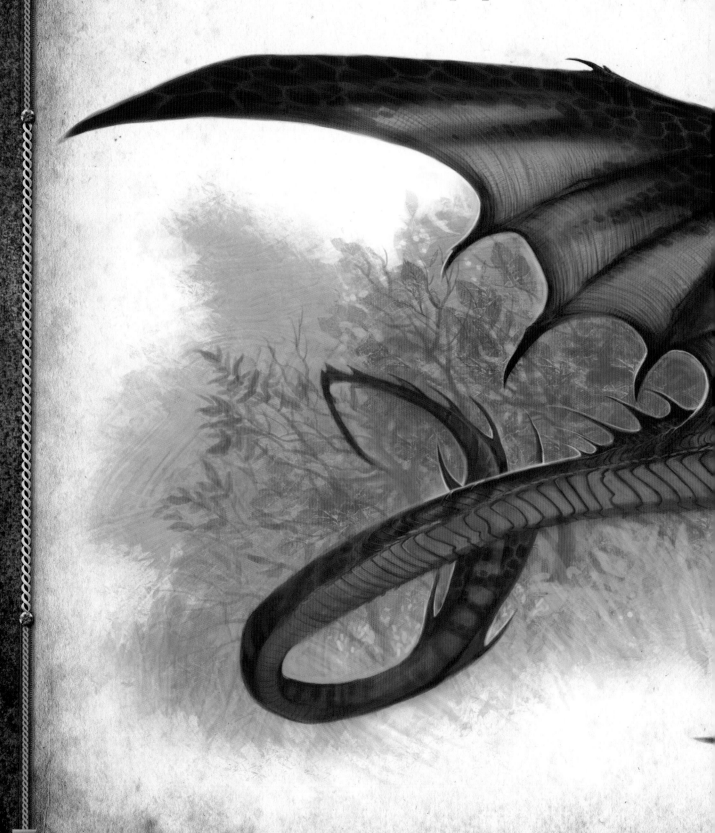

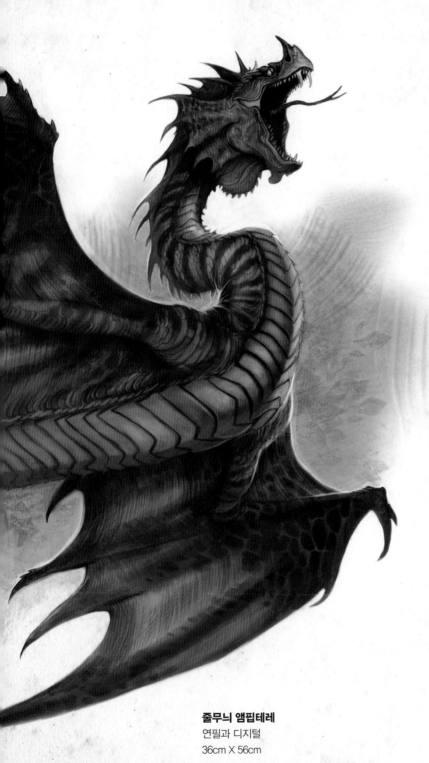

특징

크기: 15cm ~ 183cm

날개 넓이: 15cm ~ 305cm

특징: 서펀트(큰 뱀) 같은 몸에 박쥐 같은 날개 모양. 지역과 종에 따라 무늬와 색상이 다름.

서식지: 온대성 및 열대성 기후, 나무가 많은 숲 같은 지역에 주로 서식

통칭: 제비꼬리(swallowtail) 앰핍테레, 불칸(vulcan) 앰핍테레, 파이어윙(firewing) 앰핍테레, 모스윙(나방 날개, mothwing) 앰핍테레, 스타버스트(starburst) 앰핍테레, 황금(golden) 앰핍테레, 줄무늬(striped) 앰핍테레, 돌무늬(rock) 앰핍테레, 가든(garden) 앰핍테레

별명: 윙 서펀트/플라잉 서펀트

줄무늬 앰핍테레
연필과 디지털
36cm X 56cm

생태

통칭 '윙 서펀트'는 발이 없고 큰 가죽 날개를 가진 흔한 드래곤이다. 15cm 정도의 작은 독사부터 183cm의 큰 종까지 종류가 다양하다. 박쥐처럼 생긴 큰 날개는 장거리 비행을 가능하게 하지만, 앰핍테레는 대게 새처럼 높이 날지는 않고 저공에서 단거리 비행을 하는 편이다. 앰핍테레의 색은 종마다 매우 다르며, 곤충이나 박쥐, 새나 쥐 등 작은 생물을 먹으며 살아간다. 수백 가지의 다양한 종류와 다양한 크기, 색상, 그리고 모양을 가진 앰핍테레는 전세계에 걸쳐 서식하며 야생 드래곤 중 가장 잘 알려진 종이다. 앰핍테레는 아일랜드를 제외한 대부분의 온대 및 열대 기후지역에서 살고 있다. 오늘날에는 주로 애완동물로 길러지는데 이국적인 무늬를 가진 윙 서펀트 중 귀하고 아름다운 종들은 말레이시아와 인도의 암시장에서 인기가 많으며, 주로 유럽과 북아메리카에서 수입한다. 이런 불법 무역 때문에 앰핍테레들은 종종 살기 적합하지 않은 환경에서 발견되기도 한다.

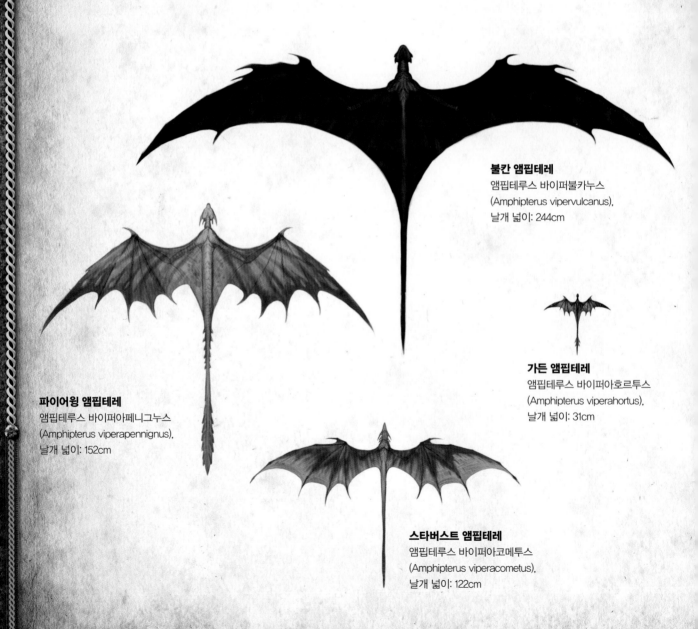

불칸 앰핍테레
앰핍테루스 바이퍼불카누스
(Amphipterus vipervulcanus),
날개 넓이: 244cm

가든 앰핍테레
앰핍테루스 바이퍼아호르투스
(Amphipterus viperahortus),
날개 넓이: 31cm

파이어윙 앰핍테레
앰핍테루스 바이퍼아페니그누스
(Amphipterus viperapennignus),
날개 넓이: 152cm

스타버스트 앰핍테레
앰핍테루스 바이퍼아코메투스
(Amphipterus viperacometus),
날개 넓이: 122cm

골든 앰핍테레
앰핍테루스 바이퍼우룰렌투스
(Amphipterus viperurulentus),
날개 넓이: 305cm

줄무늬 앰핍테레
앰핍테루스 바이퍼아시그누스
(Amphipterus viperasignus),
날개 넓이: 91cm

돌무늬 앰핍테레
앰핍테루스 바이퍼아페트루스
(Amphipterus viperapetrus),
날개 넓이: 122cm

제비꼬리 앰핍테레
앰핍테루스 바이퍼아카우디두플렉수스
(Amphipterus viperacaudiduplexus),
날개 넓이: 183cm

모스윙 앰핍테레
앰핍테루스 바이퍼아블라투스
(Amphipterus viperablattus),
날개 넓이: 31cm

습성

앰핍테리대는 대부분의 삶을 나무나 숲에서 보낸다. 높은 나뭇가지에 둥지를 틀고 나무 사이를 날아다니며, 작은 곤충이나 설치류를 잡아먹는다. 덕분에 앰핍테레는 농부들에게 매우 환영 받는 드래곤이다. 하지만 가끔 몇몇 앰핍테레는 알을 낳기 위해 다른 새의 둥지로 찾아가기도 한다. 양계장에서는 종종 닭과 앰핍테레가 교배된 알이 보이기도 하며, 반닭 반 용인 이 교배종은 보통 코카트리스(계사, 鷄蛇)로 알려져 있다.

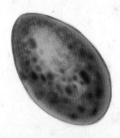

앰핍테레의 알, 10cm
앰핍테레는 주로 나무 높이 둥지를 트지만, 다른 새들의 둥지를 사용하기도 하는 것으로 알려져 있다.

앰핍테레 서식지
앰핍테레는 원래 깊이 우거진 숲에 서식하지만, 몇몇 종들은 사람들이 사는 도시 환경에서 발견되기도 한다.

역사

앰핍테레는 역사적으로 혼돈의 생물로 여겨졌으며, 오늘날에는 대단히 오해 받는 동물이다. 해충을 먹기 때문에 도시에서 환영받으며, 현재 많은 앰핍테레가 뉴욕의 고층 빌딩에 둥지를 틀고 살고 있다. 들쥐나 쥐, 비둘기들이 해충을 먹기 때문에 도시는 해충이 퍼트리는 질병에서 안전할 수 있다.

하지만 가금류와의 교배 등으로 계사와 같은 종이 생겨났으며, 이는 전세계에서 재앙의 징조로 여겨져 보이는 즉시 죽임을 당하고 있다. 계사의 끔찍한 생김새 때문에 사람들은 계사가 쳐다보면 돌로 굳는다고 믿었고, 이 소문이 와전되어 계사를 바실리스크로 여기게 되었다.(44~53 페이지 참조)

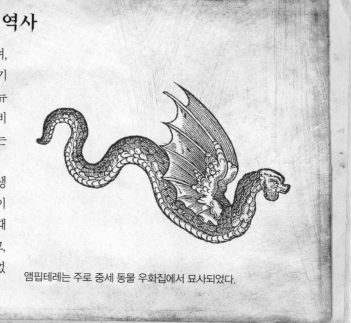

앰핍테레는 주로 중세 동물 우화집에서 묘사되었다.

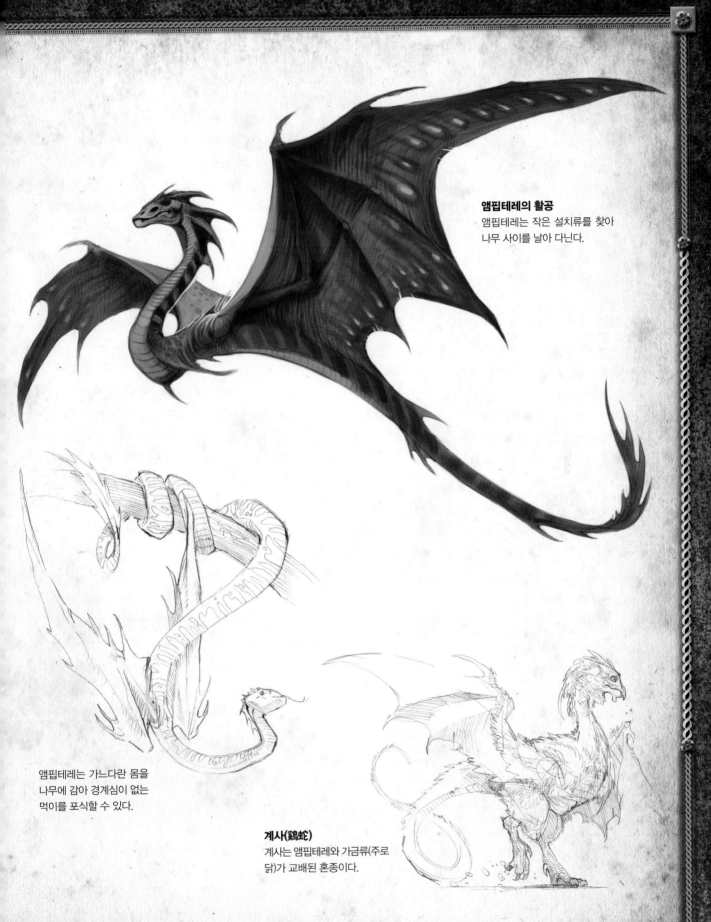

앰핍테레의 활공
앰핍테레는 작은 설치류를 찾아
나무 사이를 날아 다닌다.

앰핍테레는 가느다란 몸을
나무에 감아 경계심이 없는
먹이를 포식할 수 있다.

계사(鷄蛇)
계사는 앰핍테레와 가금류(주로
닭)가 교배된 혼종이다.

그림 설명
줄무늬 앰핍테레

앰핍테레는 화려한 무늬를 가진 아름답고 우아한 동물이다. 이 동물을 디자인해 그릴 때에는 참고 자료와 당신이 그려둔 수많은 스케치를 참고해야 한다. 앰피테레를 그릴 때는 다음 세 가지 특징을 기억하자.
- 서펀트형 몸체
- 화려한 날개 무늬
- 숲 지역에서 서식함

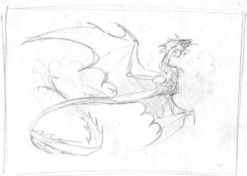

1 구성 스케치
간략한 스케치로 구성 요소를 적절히 설정한다. 앰핍테레의 곡선은 동적인 묘사를 하는 데에 도움이 된다.

2 최종 드로잉 작업
브리스톨 판지에 HB 연필로 최종 그림을 새로 그린다. 지우개를 이용해 톤을 올리거나 라인을 깔끔하게 다듬은 후 드로잉을 스캔한다.

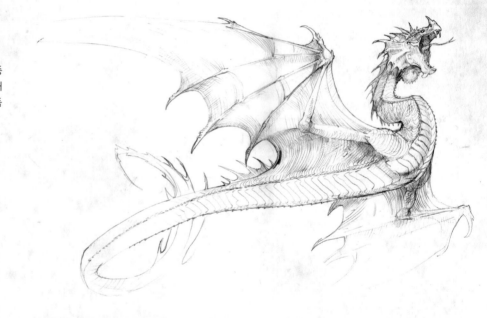

3 밑칠 작업
페인트 프로그램에서 스캔한 드로잉을 연다. 곱하기 모드의 새 레이어를 추가하고(12 페이지 레이어 모드 참조), 단색으로 밑칠을 한다. 곱하기 모드를 사용하면 이 레이어에서 드로잉을 볼 수 있다.
나는 녹색 계열의 다양한 색을 활용하여 밑칠을 했다. 밑칠 레이어에서 곱하기 모드를 사용할 때에는 같은 영역에 여러 번 브러싱을 할수록 색이 짙어지는데, 이는 음영을 표현할 때 유용한 기법이다.
밑칠 작업을 할 때 대충의 질감 표현도 시작한다. 예를 들어, 나는 스캐터링 옵션을 활용한 브러시로 낙엽 배경을 만들어냈다.(윈도우 메뉴〉브러시) 전통적인 도구로는 스펀지나 스텐실을 통해 비슷한 질감을 표현할 수 있다.

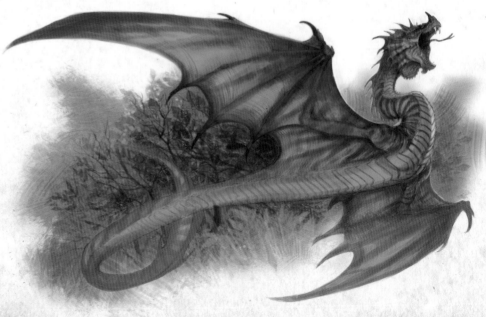

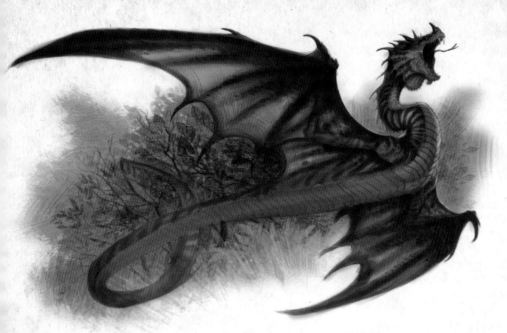

4 색 다듬기

표준 모드로 50% 불투명도의 새로운 레이어를 생성한다. 앰핍테레와 배경의 색상과 디테일을 반투명한 브러시를 활용해 다듬는다. 얼굴 쪽에는 밝은 색을 사용해 보는 이의 시선을 끌도록 한다. 새와 파충류의 특징을 살려 디자인한다.

반투명 브러시를 사용하더라도 배경을 어느 정도 덮을 것이다. 하지만 어디까지나 배경이기 때문에 크게 신경 쓰지 않아도 된다; 색 다듬기에서 한 작업도 대부분 다음 작업에 덮일 것이다.

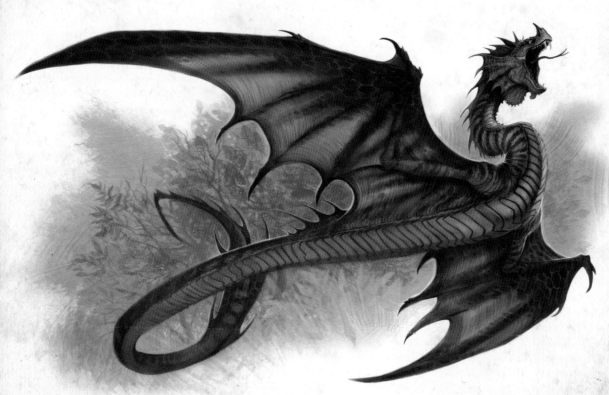

불투명도 이해하기

이 책에서 종종 색의 불투명도에 대해 얘기한다. 수작업으로 한 그림에서 불투명도는 물, 테레빈유, 유화 기름의 양에 따라 조절된다. 포토샵에서 색의 불투명도를 조절하는 비슷한 방법은 브러시의 불투명도를 조절하는 것이다. 이 기능은 옵션 바에서 찾을 수 있다(윈도우 메뉴 〉 옵션). 또한 키보드 숫자키로 단축키를 설정해 조절할 수도 있다: 1 = 10%, 2=20% 등

5 최종 디테일 작업

시각적 효과를 높이기 위해 날개에 빨간 무늬를 그리고 그림을 마무리한다. 빨간색과 녹색은 서로 보색 관계이기 때문에, 앰핍테레는 배경에서 두드러져 보일 것이다.

북극 드래곤(Arctic Dragon)

드라코 니미비아퀴대(Dcraco nimibiaquidae)

특징

크기: 244cm ~ 7m

날개 넓이: 없음

특징: 서펀트과로 날개가 없고 털이 많음. 색깔과 무늬는 종에 따라 다름

서식지: 북극, 북쪽 산간 지대 및 극지방

통칭: 쿡스(Cook's) 드래곤, 구름(cloud) 드래곤, 스톰(폭풍, storm) 드래곤, 행운(luck) 드래곤, 즈메이(Zmey) 드래곤, 기린(kilin)

별명: 극지방(polar) 드래곤, 스노우 서펀트(snow serpent), 얼음(ice) 드래곤, 프로스트 드레이크(frost drake), 사찰견(temple dog)

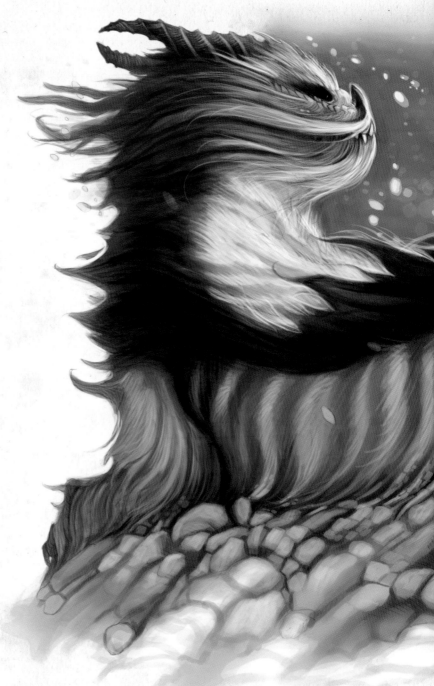

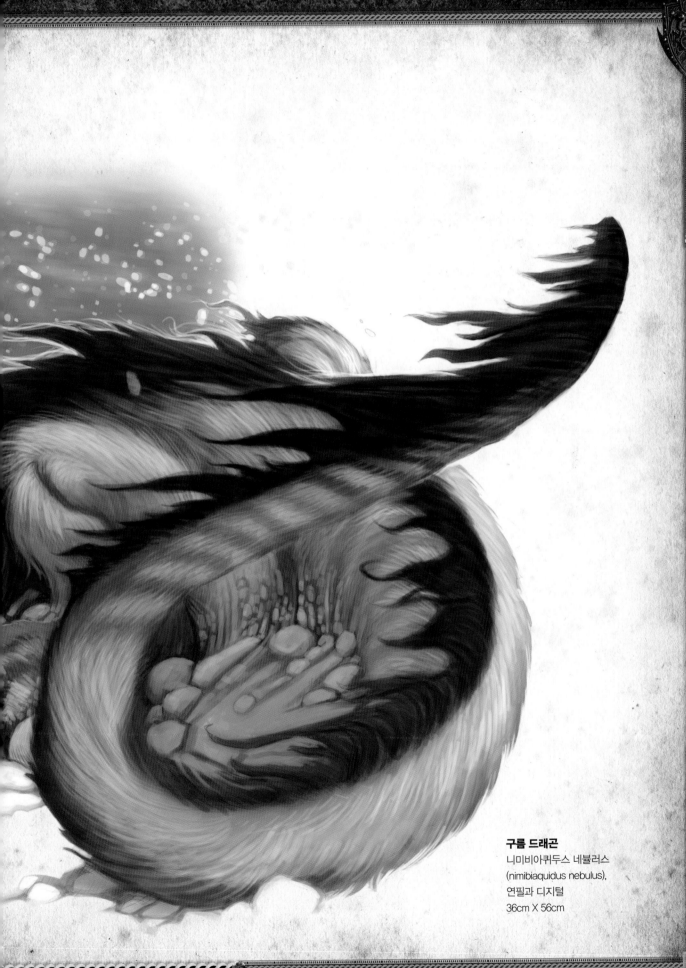

구름 드래곤
니미비아퀴두스 네뷸러스
(nimibiaquidus nebulus),
연필과 디지털
36cm X 56cm

생태

니미비아퀴대는 북쪽 지방에 서식하는 털이 많고 날지 못하는 모든 종류의 드래곤을 말한다. 그들은 서펀트과로 북극 동토를 돌아다니며 바다표범, 작은 고래, 심지어는 북극 곰까지도 잡아 먹으며 살아간다. 아시안 드래곤과 비슷해 보이지만(34~43페이지 참조) 극지방 드래곤은 털로 뒤덮였고 날개가 없다는 점에서 확연한 차이점이 있다. 두꺼운 지방과 털로 감싸인 극지방 드래곤은 먹이를 포획하기 위해 주변 환경에 잘 스며드는 위장술을 가지고 있다. 털로 뒤덮이긴 했지만 이 드래곤 또한 다른 드래곤처럼 비늘이 있다. 전세계적으로 캐나다 북쪽 지방이나 시베리아 툰드라 지방에서 목격되며, 중국이나 미국 북쪽 지역까지 이동하기도 한다.

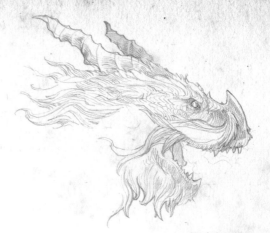

극지방 드래곤의 머리

구름 드래곤
니미비아퀴두스 네뷸러스
(nimibiaquidus nebulus), 11m

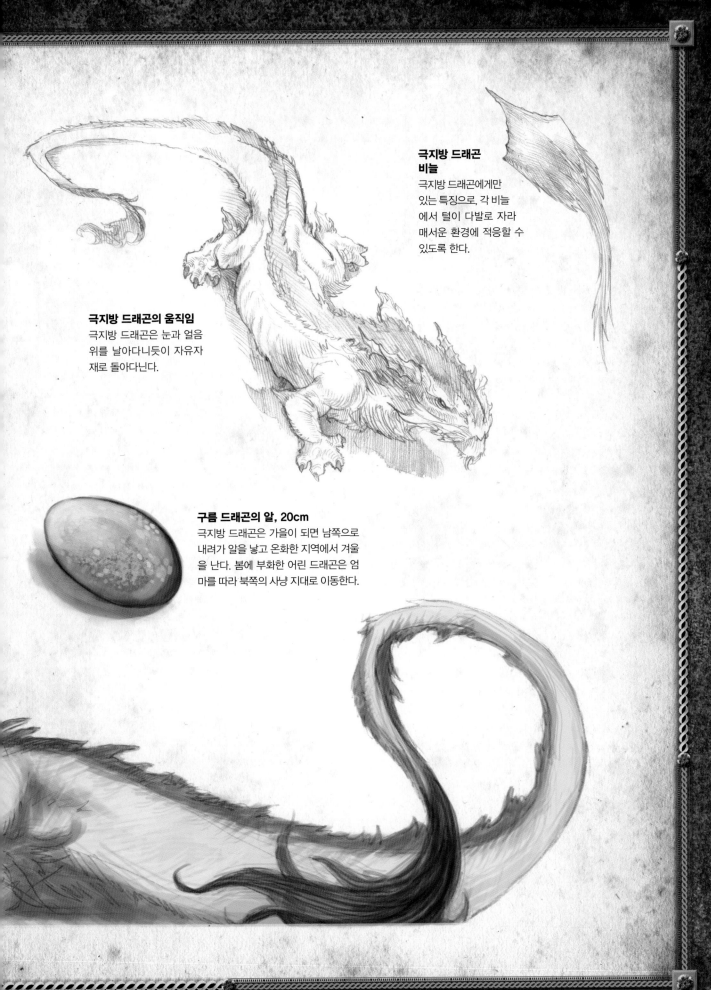

극지방 드래곤 비늘
극지방 드래곤에게만 있는 특징으로, 각 비늘 에서 털이 다발로 자라 매서운 환경에 적응할 수 있도록 한다.

극지방 드래곤의 움직임
극지방 드래곤은 눈과 얼음 위를 날아다니듯이 자유자 재로 돌아다닌다.

구름 드래곤의 알, 20cm
극지방 드래곤은 가을이 되면 남쪽으로 내려가 알을 낳고 온화한 지역에서 겨울 을 난다. 봄에 부화한 어린 드래곤은 엄 마를 따라 북쪽의 사냥 지대로 이동한다.

아속(亞屬, subgenus)
기린

중국 유니콘이라고 불리는 기린은 북극 드래곤의 일종으로 생김새와 서식지는 큰뿔야생양과 비슷하며, 아시아 대륙에서 주로 발견된다.

기린은 러시아 동부 지방에서부터 중국을 거쳐 몽골 지역까지 먹이를 따라 남쪽으로 이동한다. 높은 산에 주로 서식하는 기린은 능숙한 등반 실력을 가지고 있어, 곳에서 민첩하게 뛰어올라 먹이를 포획하거나 상위 포식자를 피한다. 이런 습성은 기린이 날 수 있다는 환상을 심어 주기도 한다. 기린은 무리를 지어 사는 몇 안 되는 드래곤 중 하나이며, 고산에서 체온을 유지하기 위해 뭉쳐 지내기도 한다.

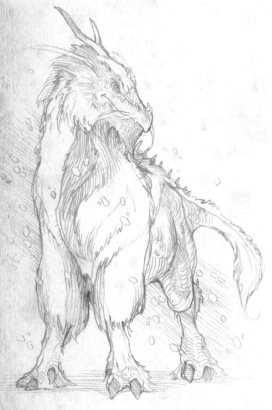

기린의 이동
기린 무리는 겨울에 온대 지방으로 수백 마일을 이동한다.

기린의 역사

북극 드래곤의 한 종인 기린은 겨울에 남쪽으로 이동하기 때문에 인류 문명과 종종 접촉하기도 한다. 부끄러움이 많고 낯을 많이 가리는 동물이지만, 많은 아시아 사회에서는 기린을 길조로 받아들인다. 아시아에서 기린은 전통적인 탈거리나 동양마법사들의 패밀리어(familiars)로도 유명하다.

이는 역사적 사실에 기초한 것 같다. 현자, 수도승, 도사 등이 산속에서 속세와 단절되어 살면서 기린과 조우하였을 것이고, 아주 드물게는 기린을 길들였을 수도 있다. 오늘날 기린 무리는 개체 수가 줄었지만, 가을에 북아시아와 러시아 지방에서 여전히 산을 돌아다니는 기린을 목격할 수 있다.

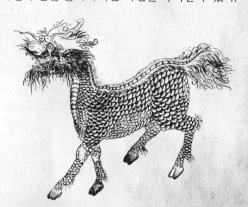

중국 예술 중 기린의 예

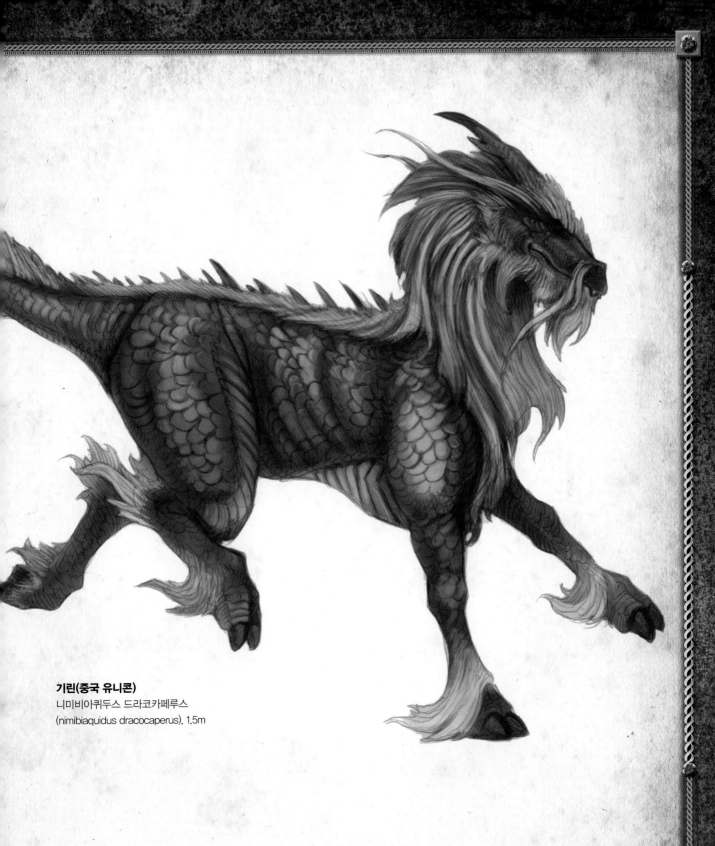

기린(중국 유니콘)
니미비아퀴두스 드라코카페루스
(nimibiaquidus dracocaperus), 1.5m

습성

북쪽 극지방에서의 생존은 매우 어렵기에 대부분의 북극 드래곤은 먹을 수 있는 모든 것을 먹는 잡식성이다. 북극 드래곤 중 많은 종들은 겨울잠을 자는데, 은신처를 만들기 위해 눈 아래로 파고 들어간다. 스노우 서펀트는 교활한 사냥꾼으로 북극의 안개와 구름을 활용해 위장한다. 시야가 나빠지면 냄새나 감촉 등을 긴 수염으로 대신 느끼며 사냥을 하는데 덕분에 눈보라가 몰아칠 때도 효율적으로 사냥을 할 수 있다. 마치 구름 속을 조용히 유영하는 듯한 이 능력 덕분에 북극 드래곤은 아시아 예술에서 아름다운 모습으로 묘사되었다.

북극 드래곤 서식지
중국, 러시아, 그리고 북미 대륙의 눈 내린 황무지가 북극 드래곤의 주요 서식지이다.

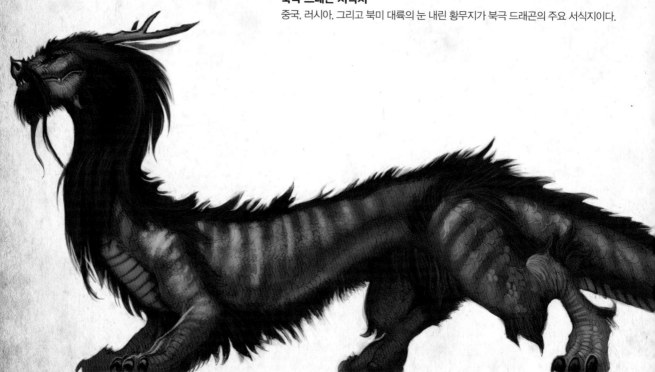

역사

북극 드래곤의 털은 부드럽고 아름다우며 방한에 뛰어나 매우 귀하게 여겨진다. 이누이트 족과 같은 전세계의 북방 부족들은 북극 드래곤을 초자연적인 존재로 숭배했다. 중국에서는 스톰 드래곤이 늑대나 와이번 같은 큰 포식자들을 쫓아내기 때문에 번영과 행운을 불러온다고 믿는다. 북극 드래곤은 대중문화에서도 많이 등장한다. "끝없는 이야기"(Never Ending Story)에 나오는 행운의 용 팔코어(Falkor the Luck Dragon), 애니메이션 시리즈 "아바타"(Avatar)의 아파(Appa) 등이 북극 드래곤이다. 이런 작품 안에서는 애완동물이나 반려동물로 여겨지지만, 북극 드래곤은 세계에서 가장 위험한 동물 중 하나이다.

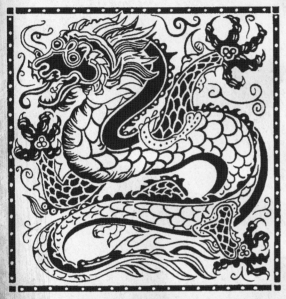

중국에서 북극 드래곤은 길조로 여겨지며, 이는 중국 예술에도 잘 나타난다.

만주(청나라) 왕홀(王笏),
약 1750년경
북극 드래곤의 털은 신비한 힘이 있다고 여겨지며, 그 아름다움과 뛰어난 방한 효과로 귀하게 여겨진다.
출처: 베이징 자연사 박물관

스톰 드래곤(중국 용)
니미비아퀴두스 템페스투스(Nimibiaquidus tempestus), 15m
동양 예술에 흔히 나타나는 스톰 드래곤은 번영과 행운, 그리고 중국 황제를 상징한다. 오늘날 스톰 드래곤은 야생에서 보기 매우 힘들다.

그림 설명
구름 드래곤

복잡한 그림을 시작하기 전에, 꼭 포함해야 할 중요한 요소에 대한 리스트를 만든다:

· 극지방 서식지
· 서펀트형 몸체
· 털

이 그림은 거의 단색으로 그렸다. 다른 드래곤들과 비교했을 때 구름 드래곤은 하얀 환경에서는 흰색을 띤다. 이렇게 한정된 색으로 그림을 그려야 할 때는 차가운 느낌의 그림자에 따뜻한 느낌의 빛으로 대비를 줘 색을 확장시키고, 공간감과 깊이감을 더한다.

작가 노트

털이 달린 드래곤은 드래곤 중에서도 매우 특이한 종이기에 갈기나 무늬, 색 등에서 좀 더 다양한 드래곤의 종류가 있을 가능성을 보여준다. 인터넷과 공공 도서관을 통해 특이한 털을 가진 동물을 찾아보고 자신만의 북극 드래곤을 만들어보도록 하자. 당신이 구상한 각각의 요소는 이 드래곤이 그런 모습이어야 하는 이유가 있어야만 한다는 점을 기억하라.

1 간략한 스케치 완성
그림처럼 간략한 구상 스케치를 여러 장 그린다.

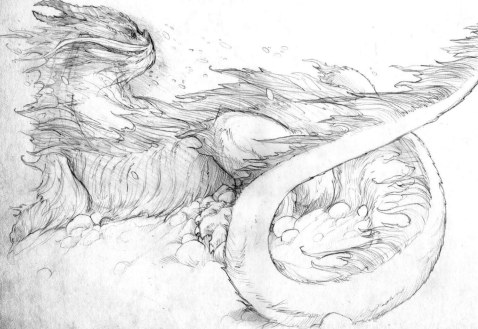

2 최종 구상 드로잉 완성
간략한 스케치를 참고하여, 브리스톨 판지에 HB연필로 최종 드로잉을 마무리한다. 지우개로 톤을 조절하고 선을 정리한 다음, 스캔을 한다. 바람에 흩날리는 털은 구름 드래곤 서식지의 가혹한 환경을 강조해 보여주며, 털이 어떻게 움직이는지 보여줘 동적인 느낌을 준다.

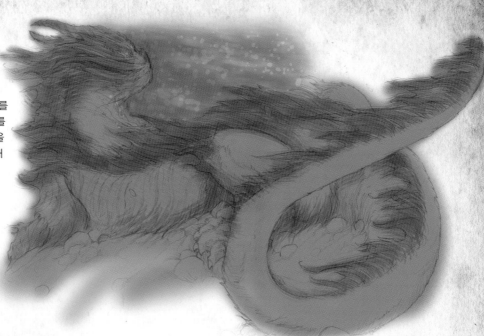

3 밑칠 시작

곱하기 모드로 새로운 레이어를 만든다. 넓은 소프트 엣지 브러시를 100% 불투명도로 설정하여 밑칠을 한다. 차가운 기온을 표현하기 위해 파랑 계열의 색을 활용했다.

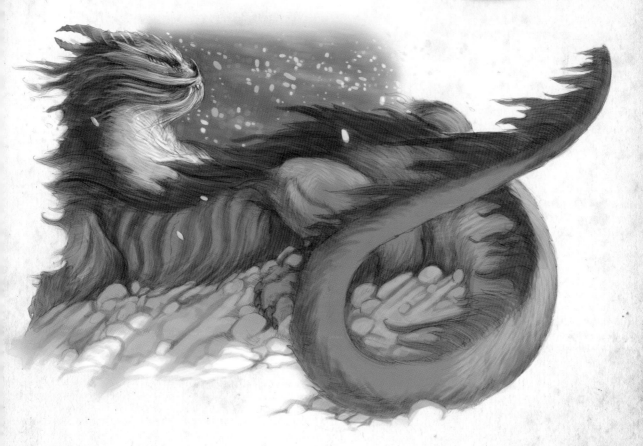

4 밑칠 완성

조금 좁고 단단한 브러시를 활용하여 밑칠을 마무리한다. 밝은 색은 빛의 방향이 어디인지 명확하게 표현할 수 있도록 주의해 사용한다. 드래곤을 더 선명하게 드러내고 바위투성이 전경과 대비되도록 배경은 부드러운 색으로 유지한다.

 스머지(smudge, 자국/얼룩/번지게 하다) 툴 활용

포토샵을 활용한다면, 스머지 툴을 활용하여 털이 있는 부분을 부드럽게 한다. 색이 있는 영역을 클릭하여 바깥쪽으로 드래그한다(바람에 흩날리는 털을 현실적으로 묘사하기 위해, 스머지 툴을 활용하여 털을 같은 방향과 비슷한 각도로 드래그하라).

5 색 다듬기 및 질감 추가

이 그림의 마지막 디테일은 질감에 달려있다. (하단 참고) 다양한 브러시로 북극 드래곤의 털 질감을 묘사한다. 따뜻한 회색을 사용하여 강조하고, 차가운 회색으로 그림자가 진 부분을 나타낸다.

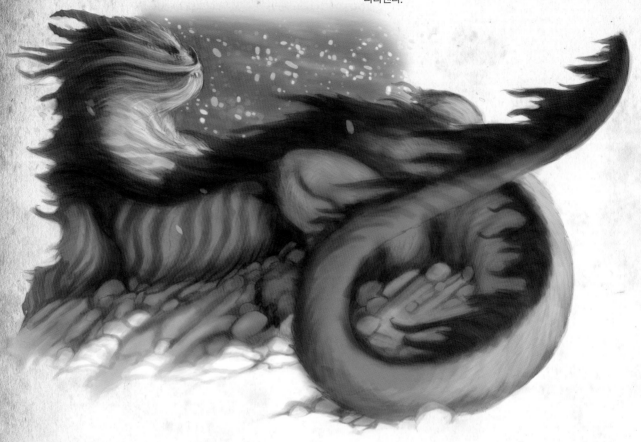

포토샵에서 나만의 커스텀 브러시 만들기

브러시 팔레트에서 고르는 브러시의 종류에 따라 다양한 질감으로 드래곤의 털을 표현해볼 수 있다. 다음은 내가 포토샵에서 커스텀한 브러시들이다. 포토샵에서 자기만의 브러시를 만들기 위해서는:

1. 텍스쳐를 따오고 싶은 이미지를 연다. 어떤 이미지든 괜찮다: 디지털 사진, 디지털 그림, 그리고 도장을 찍거나 수작업으로 그려 스캔한 파일도 가능하다.

2. 이미지를 그레이 스케일로 전환한다(이미지 메뉴 〉 모드 〉 그레이 스케일).

3. 사각형 선택 도구(Rectangular marquee tool)로 커스텀 브러시로 바꿀 영역을 지정한다: 다음은 몇 가지 팁이다.
- 정사각형을 쉽게 선택하려면 Shift 키를 누른 상태에서 드래그를 한다(Shift 설정이 아닌 상태로 영역을 선택하면 의도했던 정사각형이 아닌 전혀 다른 모양의 사각형으로 확장될 수 있다).
- 최대 2500 X 2500 픽셀 크기까지 영역을 지정할 수 있다.
- 브러시로 전환해도 선택 영역의 크기가 동일하게 유지되기 때문에, 브러시를 더 작게 만들고 싶다면 선택 영역을 복사해 새로운 회색조 문서에 붙여 넣기 한 후 원하는 만큼 축소한다(편집 메뉴 〉 변형 〉 스케일).

4. 편집 메뉴 〉 브러시 사전 설정 정의(Define brush preset)를 통해 선택 영역을 브러시로 저장한다.

5. 브러시 툴을 선택한 다음 브러시 프리셋 선택(brush preset picker)을 연다.(메뉴 바 바로 아래의 브러시 옵션 막대에 있는 작은 드롭 다운 메뉴가 있다). 하단으로 스크롤하여 새 프리셋(new preset)을 클릭하여 사용한다.

6. 윈도우 메뉴 〉 브러시를 선택해 브러시 파라미터(parameter)를 수정할 수 있다. 이 커스텀 버전을 저장하려면 작은 동그라미 메뉴 버튼을 눌러 새 브러시 프리셋(new brush preset)을 선택한다.

머리카락과 털 그리기

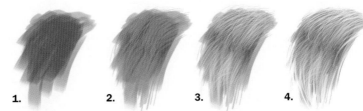

1. 결이 부드러운 불투명한 브러시를 이용해 어두운 단색으로 베이스를 만든다. 투명한 색을 겹쳐 올린 듯한 표현을 위해 여러 번 붓칠을 한다.

2. 약간 더 불투명하고 밝은 색으로, 결이 거친 모양의 브러시를 만들거나 선택한다. 동물 털이 난 방향을 고려해야 하며, 광원의 위치를 생각해야 한다. 그림자와 하이라이트를 표현한다.

3. 거의 불투명한 톤의 가는 브러시를 선택한다. 이어지는 레이어에 점점 더 밝은 색을 사용해, 반복적으로 붓칠을 하여 털의 모양을 잡는다.(가장 밝은 색은 마지막 작

업을 위해 남겨 둔다) 그림자와 하이라이트를 염두에 두고 그린다.

4. 가장 가늘고 불투명한 브러시를 사용해 가장 밝은 하이라이트 색으로 털을 몇 가닥 정도 추가하고 그림을 완성한다.

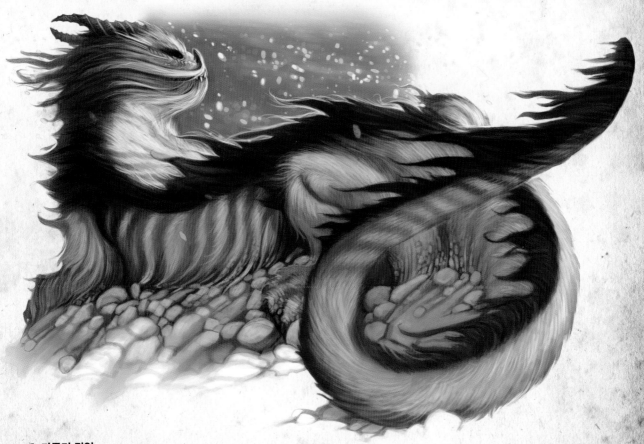

6 마무리 작업
표준 모드로 설정된 새로운 레이어에서 작은 불투명한 브러시를 활용해 마무리 터치를 한다.

드라코 카사이대(Draco Cathaidae)

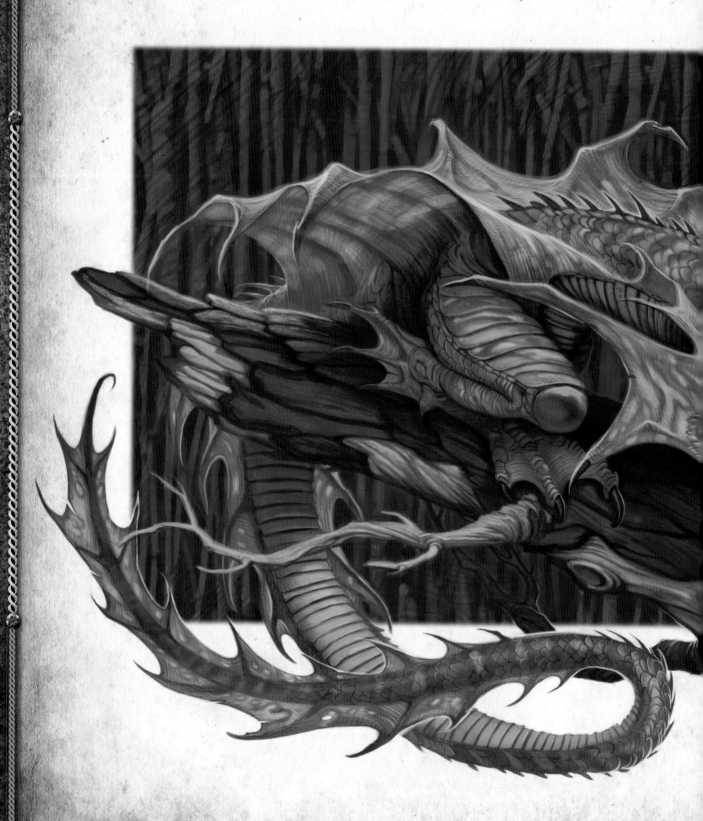

아시안 드래곤(Asian Dragon)

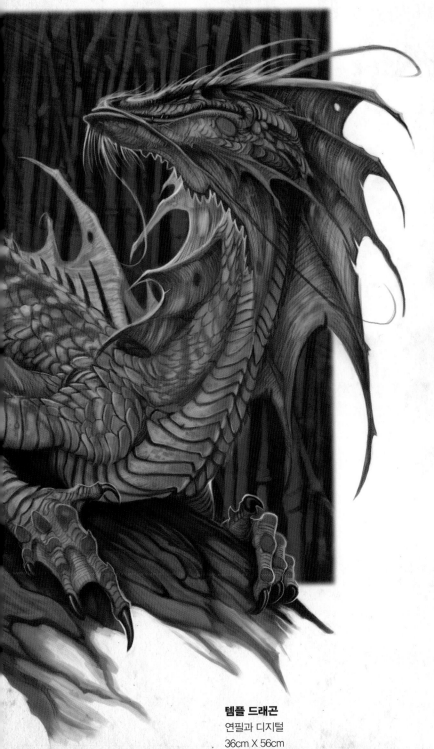

템플 드래곤
연필과 디지털
36cm X 56cm

크기: 61cm ~ 15m

날개 넓이: 없음*

특징: 긴, 네 발 달린 서펀트의 몸, 꼬리로 물건을 잡을 수도 있으며, 지느러미가 있고, 종에 따라 무늬와 색깔이 다름

서식지: 온대 및 열대 지방, 산과 저지대, 열린 대지가 있는 밀림에 주로 서식. 아시아와 주변 섬에 제한적으로 서식

알려진 종: 코리안(Korean) 드래곤, 템플(temple) 드래곤, 스피릿(영혼, spirit) 드래곤, 임페리얼(황실, imperial) 드래곤, 본사이(분재, bonsai) 드래곤, 제이드(옥, jade) 드래곤, 히말라얀(Himalayan) 드래곤, 후지(Fuji) 드래곤

* 아시안 드래곤은 미끄러지듯 활강할 수 있다.

생태

아시안 드래곤은 긴 서펀트형 몸체에, 네 개의 다리와 물건을 잡을 수 있는 꼬리를 가진 다양한 드래곤을 아울러 칭한다. 아시안 드래곤은 드레이크처럼 날지 못하는 드래곤(테라드라시아, terradracia)이라는 점에서 특이한데, 이는 아시안 드래곤이 다른 드래곤 같은 날개를 가지고 있지 않기 때문이다. 대신 지느러미를 활용해 짧은 거리를 활공하는 제한적인 비행은 가능하다.

아시안 드래곤은 색깔, 크기, 모양이 매우 다양하며, 종에 따라 티베트의 히말라야, 베트남의 정글, 필리핀과 인도의 섬 등 서식지도 매우 다양하다.

북극 드래곤과 유사한 점이 있어(22~23페이지 참조) 많은 아시안 드래곤들이 잘못 분류되기도 한다. 이런 실수는 두 드래곤의 서식지가 아시아 지역에서 많이 겹치며, 종종 아시아 고전 예술에서 혼동되어 묘사되기 때문에 이해할 수 있다. 그러나 두 드래곤은 전혀 다른 종으로 아시안 드래곤은 털이 자라지 않으며, 극지방에 살지도 않는다. 반대로 북극 드래곤은 아시안 드래곤처럼 짧은 활강도 할 수 없으며, 물건을 잡을 정도의 정교한 꼬리를 가지고 있지 않다.

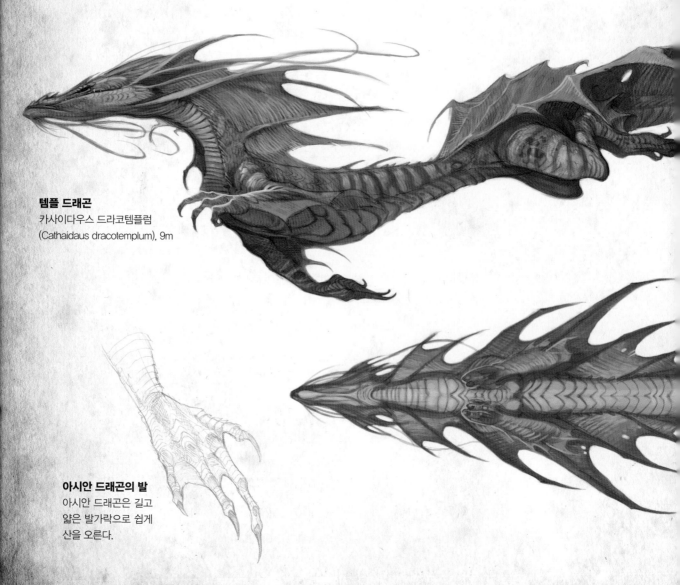

템플 드래곤
카사이다우스 드라코템플럼
(Cathaidaus dracotemplum), 9m

아시안 드래곤의 발
아시안 드래곤은 길고 얇은 발가락으로 쉽게 산을 오른다.

아시안 드래곤은 잡식성으로 과일과 대나무, 고기 등을 먹고 산다. 겨울엔 북쪽 지방에 사는 아시안 드래곤들이 따뜻한 곳으로 이주한다.

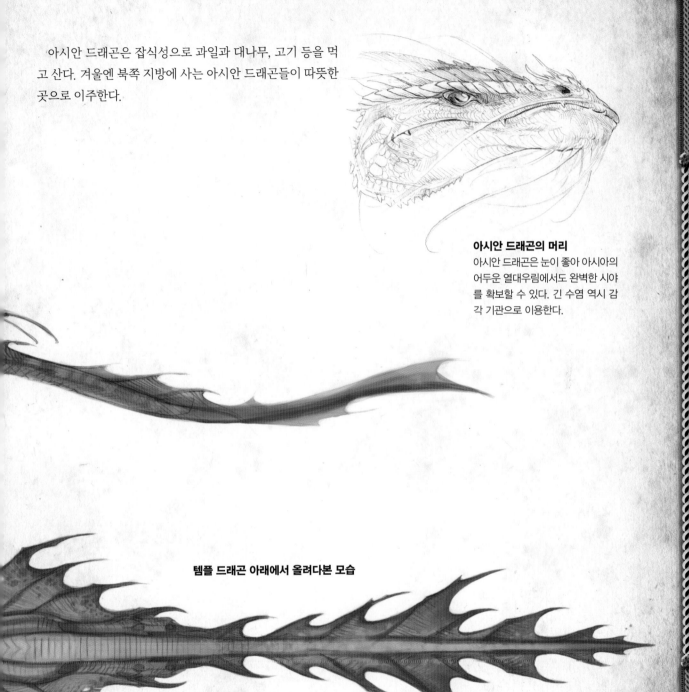

아시안 드래곤의 머리
아시안 드래곤은 눈이 좋아 아시아의 어두운 열대우림에서도 완벽한 시야를 확보할 수 있다. 긴 수염 역시 감각 기관으로 이용한다.

템플 드래곤 아래에서 올려다본 모습

습성

많은 종류가 있지만, 아시안 드래곤은 무리를 짓지 않고 홀로 움직이며 인적이 드문 깊은 숲 속에 머무는 동물이다. 작은 동물과 과일 등 충분한 음식이 있는 아시아의 밀림에 살며, 최대 15m까지 자란다. 이 포식자의 주 라이벌은 호랑이 등의 큰 고양이과 동물들이다. 아시안 드래곤은 민첩하고 강력한 싸움꾼이다. 긴 뱀 같은 몸은 웜(136~145페이지 참조)처럼 적을 조일 수 있다. 싸움을 위한 날카로운 발톱과 이빨이 있고, 몇몇 종은 적을 겁주기 위해 독침을 뱉기도 한다. 이렇듯 아시안 드래곤은 꽤 위험한 동물이지만 내향적이고 수줍음이 많은 성격이라 인간이 아시안 드래곤 때문에 다쳤다는 기록은 매우 적은 편이다.

아시안 드래곤은 우아한 생물이다.
아시안 드래곤은 모든 드래곤 종 중에 가장 아름다운 드래곤으로 여겨진다. 이를 아시아 예술에서 흔하게 볼 수 있다.

아시안 드래곤의 알, 20cm
아시안 드래곤의 알은 마성을 지닌 물건으로 여겨지며, 황금알을 포함한 여러 신화의 기원으로 믿어진다.

아시안 드래곤의 서식지
아시아와 인도의 우거진 외딴 숲에 주로 서식한다.

역사

　아름답고 우아한 생물인 아시안 드래곤은 많은 아시아 국가에서 숭배되며, 신토, 힌두교, 그리고 불교 등에서 신성한 동물로 여겨졌다. 아시안 드래곤에 대한 묘사는 모든 아시아 국가의 예술과 건축, 의류, 공예 등에서 광범위하게 나타나며, 관련 정보를 도서관이나 박물관에서 쉽게 찾을 수 있다.

　본사이 드래곤이니 템플 드래곤 같은 작은 종들은 오랫동안 아시아 문화권에서 길러져 왔으며, 전통적으로 황제와 강력한 군주들의 동반자로 여겨졌다. 오늘날 작은 드래곤들은 여전히 애완동물처럼 길러지며, 유럽과 아메리카로 보내지기도 한다.

아시안 드래곤은 대륙 예술에서 흔하게 묘사된다. 날개 지느러미 묘사가 인상적이다.

템플 드래곤

역사 전반에 걸쳐 수많은 종류의 그림이 그려져 왔기 때문에 새로운 드래곤을 상상하는 건 매우 어려운 일이다. 이미 본 그림을 베끼려 하지 말고, 대신 이 책에 나온 드래곤을 참고하여 자신의 드래곤을 만들어야 한다. 아시안 드래곤과 비슷한 서식지에 살며 습성도 비슷한 동물이 많으니, 자신만의 드래곤을 디자인할 때 그들을 연구하라. 다음을 고려하며 그려라.

- 서펀트형 몸체
- 무지개 빛깔의 색
- 아시아 정글 환경
- 날개 지느러미

1 간략한 스케치 그리기
간략한 스케치를 통해 원하는 모든 것들이 포함되었는지 확인하고 디자인을 계획한다. 때로는 최종 디자인을 정하기 전까지 여러 개의 스케치가 필요할 수도 있다.

2 드로잉 완성하기
드래곤의 기본적인 형태부터 간단하게 최종 그림을 시작한다. 섬네일 스케치를 가이드 삼아 디테일은 간단히 그리고 페이지 안에 드래곤을 배치하고 드로잉을 완성한다. 나는 드래곤의 비늘과 드래곤이 올라선 통나무의 질감을 모두 그리는 것을 더 좋아한다. 이렇게 하면 나중에 시간을 절약할 수 있지만, 작은 디테일들은 나중에 마지막 터치 단계에서 표현해도 괜찮다.

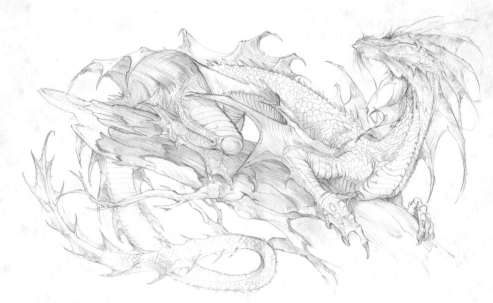

3 밑칠하기
곱하기 모드에서 새로운 레이어를 만들고 이름을 "밑그림"으로 짓는다.(모든 밑그림 단계에서 이렇게 하면 좋다. 그 이유는 다음 단계에서 알 수 있다.) 드래곤의 실루엣과 나뭇가지에 넓고 굵은 브러시로 밑칠을 한다. 금색과 오렌지 계열의 색을 사용하는데, 이런 색은 아시안 드래곤의 화려한 색과 광택을 표현하는데 도움을 준다.

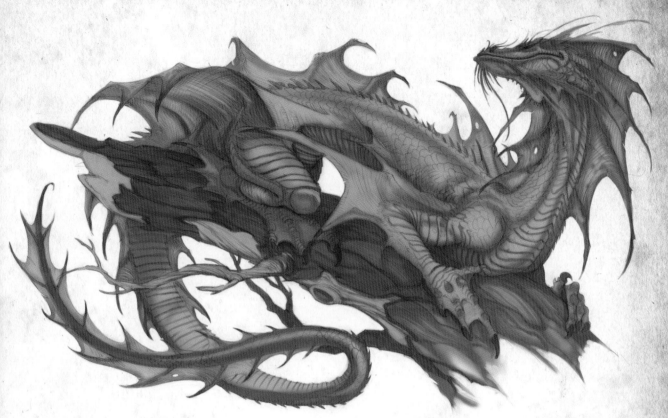

4 드래곤의 윤곽선 마스크를 만든 후, 밑칠 완성하기

이제 배경 레이어에는 연필 스케치가 있고, 그 위에 곱하기 모드로 설정된 밑칠 레이어 가 있을 것이다.

지금은 드래곤의 윤곽이 흐릿하다. 지우개 툴 을 활용해 선을 정리하거나, 아니면 마스크 를 만들어도 된다. 마스크를 만들 때는, 밑칠 레이어 위에 레이어 마스크를 만들어 분명한 윤곽선을 표현한다.(지금 마스크를 만드는 것 이 다른 레이어가 추가되고 나서 만드는 것보 다 수월할 것이다.)

황금색/오렌지 계열의 단색을 활용하여 계속 해서 밑칠을 다듬는다(밑칠 레이어의 마스크 덕분에 드래곤의 윤곽선을 번지게 하지 않고 자유롭게 경계를 따라 색을 칠할 수 있다). 음 영과 디테일이 분명해질 때까지 밑칠을 다듬 는다. 이 방식을 통해 빛과 형태를 나타내는 큰 틀이 잡히게 되며, 나머지 그림이 자연스 럽게 진행될 것이다.

마스크 만들기

흰 배경에 드래곤만 넣거나 다른 배경에 드래곤을 합치기 위해 정확하게 드래곤만 필요할 때도 있다. 이럴 때를 위해 흐린 가장자리와 불필요한 배경을 없앤 드래곤 모양의 마스크를 만든다. 이 마스크를 사용하면 배경에 색이 침범하지 않고 드래곤의 경계선 부분을 자유롭게 칠할 수 있다.

1. 레이어 창에서 밑칠 레이어를 클릭해서 현재 작업 레이어로 선택한다.
2. 마법봉 툴을 골라 인접(contiguous) 옵션이 체크되어 있지 않은 지 확인한다.
3. 마법봉을 허용치(tolerance)로 세팅하고, 드래곤의 흐릿한 윤곽선과 그 주변의 흰색 영역이 선택될 때까지 클릭한다. 하얀 부분이 드래곤의 실루엣 안에 포함되어 있다면(동그랗게 말린 꼬리 중간 부분 처럼). 인접 옵션이 설정되지 않은 마법봉을 활용하면 갇힌 영역과 그 바깥의 영역을 함께 잡을 수 있 다. 또 다른 갇힌 하얀 영역을 추가해야 한다면, 시프트 키를 누른 채 그 주변을 마법봉으로 클릭한다.
4. 충분하게 영역이 선택됐다면, 레이어 메뉴 > 레이어 마스크 > 선택영역 숨기기를 누른다. 배경과 흐 릿한 경계기 기려져 드레곤의 실루엣만 매끄럽게 보인다.

5 색 다듬기

표준 모드로 새로운 레이어를 만들어 50% 불투명도로 설정한다. 마스크를 만들었다면, 레이어 창에 4단계에서 밑칠할 레이어에 만든 레이어 마스크를 나타내는 흑백 섬네일이 보일 것이다. Alt 키를 누른 채(맥북은 옵션 키) 마스크를 드래그하여 새로운 레이어 섬네일로 옮긴다. 마스크는 이제 새 레이어로 복사됐다(나머지 데모에서도 새로운 그림을 그릴 때마다 이 과정을 반복하도록 하자).

넓은 브러시를 활용하여 필요한 다른 색을 칠한다. 전체적인 채색은 이번 단계에서 마무리한다. 추가적인 디테일 작업이 들어가기 전에, 지금 단계에서 색을 조정하는 것이 수월하다.

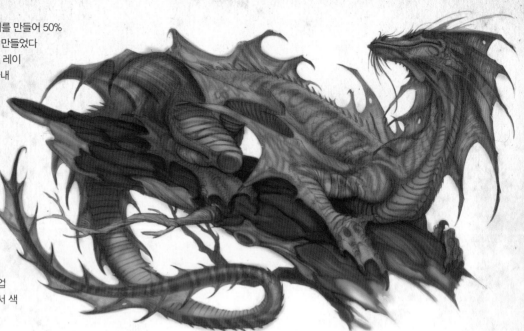

6 배경 추가

스탭 5에서 지시한대로 아래의 그림 레이어 마스크를 제대로 복사했다면, 밝게 채색했던 부분이 사라지고 마스크된 드래곤만 남을 것이다. 밝은 노란색과 대비되는 어두운 색으로 배경을 칠한다(나는 일부러 직선의 대나무 패턴으로 드래곤의 곡선과 대비를 주었다).

배경을 넣기 위해, 배경으로 쓸 이미지를 다른 도큐멘트에 만든다. 배경 이미지를 복사하여 드래곤 그림에 붙여 넣는다. 자동으로 기존 레이어 위에 새 레이어로 놓일 것이다. 필요하다면 배경 이미지를 크롭하거나 크기 등 다른 것들을 조절하고 원하는 곳에 배치한다. 이제 이 레이어를 레이어 창의 제일 아래로 드래그하면 드래곤이 배경 위로 올라올 것이다.

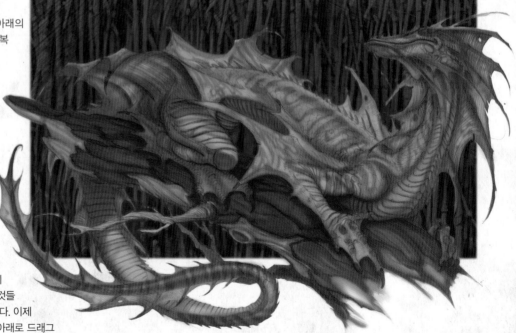

7 전경 다듬기

다양한 하드 엣지 브러시로 나무를 채색한다. 아이드로 퍼(eyedropper) 툴을 활용해 배경에서 색을 추출해 색상 샘플을 만들고, 이 색을 활용해 나무를 칠한다.

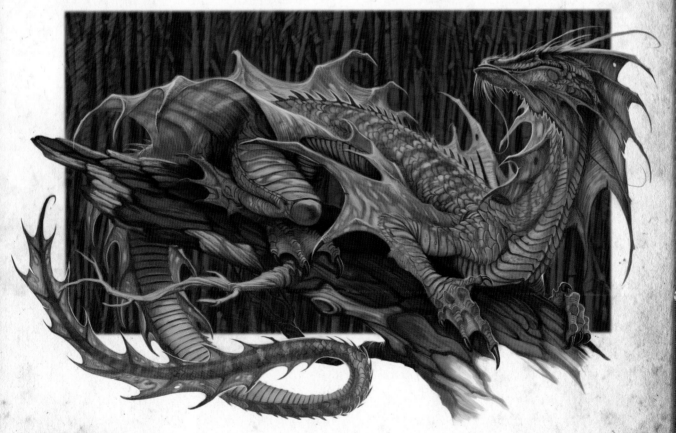

8 최종 터치 추가

디테일 브러시와 불투명한 색을 사용해 꼬리와 나무를 다듬고, 만족스러울 때까지 전경 디테일 작업을 진행한다. 인내심이 중요하다!

바실리스크(Basilisk)

드라코 라피소쿨리대(Draco Lapisoculidae)

특징

크기: 31cm ~ 4m

날개 넓이: 없음

특징: 다리가 여러 개인 파충류 식의 몸, 넓고 밝은 무늬는 종에 따라 다름

서식지: 사막 및 화산 분화구 지대

속(屬): 드라코 라피소쿨리대(Draco Lapisoculidae, 스톤 아이 드래곤, stone-eye dragon), 드라코 니라세르티대(Draco Nilacertidae, 불 도마뱀, fire-god lizard)

알려진 종류: 사하라(Sahara) 바실리스크, 소노라(Sonora) 바실리스크, 고비(Gobi) 바실리스크, 샐러맨더(Salamander) 바실리스크, 스트르젤렉키(Strzelecki) 바실리스크, 타르(Thar) 바실리스크

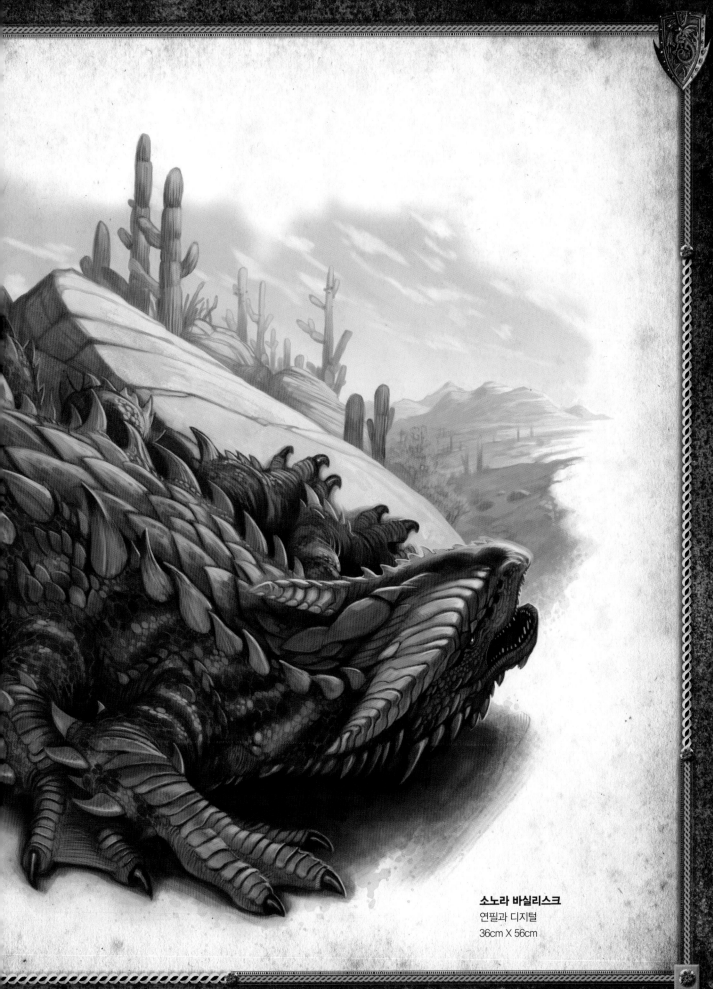

소노라 바실리스크
연필과 디지털
36cm X 56cm

생태

바실리스크는 테라드라시아(Terradracia) 종, 날지 못하는 드래곤의 한 종류이다. 다리가 여러 개인 파충류 종의 이 짐승은 길이가 최대 3m까지 되며, 눈을 마주치는 상대를 굳게 만드는 것으로 유명하다. 수 세기 동안 이 드래곤의 신비로운 능력은 문학과 신화에 묘사되었지만, 실제로 시선으로 마비시키거나 어떤 마법적 힘이 있는 건 아니다. 바실리스크는 북아메리카의 뿔도마뱀처럼 눈 끝에 있는 샘에서 신경독을 분사하는데 이 독은 먹이를 마비시킨다.

바실리스크의 발
바실리스크는 크고 튼튼한 네 발로 서식지의 모래흙을 빠르게 파고 들어갈 수 있다. 1분에 85리터의 모래를 팔 수 있으며, 사막 아래에 터널을 팔 수도 있다.

샐러맨더 바실리스크는 벌카닐라세르디두스(Vulcanila certidus) 종에 속한다. 작은 바실리스크로 31cm 길이를 넘지 않고 화산 같은 극히 뜨거운 곳에 서식한다. 현대 기술로 샐러맨더의 서식지를 탐험했는데, 이를 통해 샐러맨더 바실리스크는 최대 427℃까지 버틸 수 있다는 것을 알아냈다. 이렇게 포식자가 들어갈 수 없는 환경에 서식함으로써 샐러맨더는 상대적으로 안전하게 지내며, 가혹한 환경 때문에 죽은 먹이를 찾아 헤맨다. 샐러맨더 바실리스크가 사람이 사는 곳으로 올 때는 주로 모닥불이나 화로에 들어가 남은 음식을 뒤진다. 샐러맨더에는 후지(Fuji) 샐러맨더, 애트나(Aetna) 샐러맨더, 킬라우에아(Kilauea) 샐러맨더, 그리고 베수비오(Vesuvious) 샐러맨더 등이 있다.

바실리스크 종은 남미에 사는 도마뱀 종인 바실리쿠스(Basilicus)와는 다르다. 이들은 파충류 이구아나 종에 속한다.

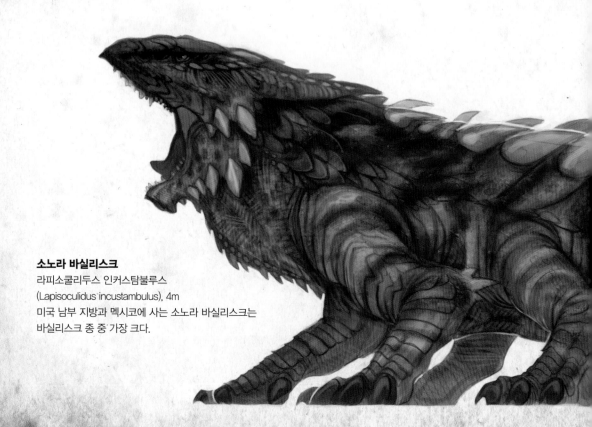

소노라 바실리스크
라피소쿨리두스 인커스탐불루스
(Lapisoculidus incustambulus), 4m
미국 남부 지방과 멕시코에 사는 소노라 바실리스크는 바실리스크 종 중 가장 크다.

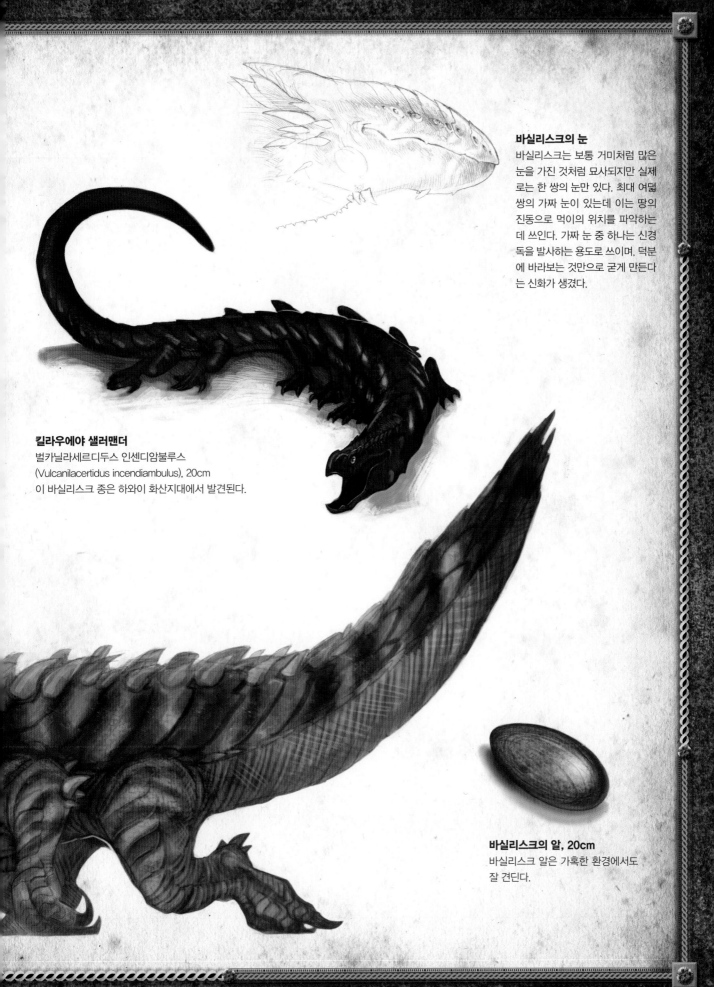

바실리스크의 눈

바실리스크는 보통 거미처럼 많은 눈을 가진 것처럼 묘사되지만 실제로는 한 쌍의 눈만 있다. 최대 여덟 쌍의 가짜 눈이 있는데 이는 땅의 진동으로 먹이의 위치를 파악하는 데 쓰인다. 가짜 눈 중 하나는 신경독을 발사하는 용도로 쓰이며, 덕분에 바라보는 것만으로 굳게 만든다는 신화가 생겼다.

킬라우에야 샐러맨더

벌카닐라세르디두스 인센디암불루스
(Vulcanilacertidus incendiambulus), 20cm

이 바실리스크 종은 하와이 화산지대에서 발견된다.

바실리스크의 알, 20cm

바실리스크 알은 가혹한 환경에서도 잘 견딘다.

습성

다리가 여러 개이기 때문에, 바실리스크는 느리게 움직이는 동물이다. 이 다리로 땅을 파고 들어가 먹이를 기다리며 오랜 시간 매복하기도 한다. 또 이 능력은 서식지의 가혹한 환경도 버틸 수 있게 해준다. 눈에 관한 전설에도 불구하고, 바실리스크는 사실 거의 아무것도 보지 못할 정도로 시력이 나쁘다. 먹이로 잡아먹는 사막의 동물들은 주로 선선한 밤에 활동을 하기에 바실리스크는 사냥을 할 때 후각을 이용해 먹이를 감지한다. 눈에서 나오는 것과 같은 신경독소가 있기 때문에 바실리스크에 물리는 것도 매우 위험하다. 이렇게 독성이 강하고 위험한 바실리스크는 넓은 줄무늬와 밝은 색으로 더 큰 포식자들에게 자신이 독성이 있음을 경고한다. 또 두꺼운 피부로 다른 적들로부터 자신을 보호한다. 바실리스크는 혼자 생활하는 동물이다. 암컷 바실리스크는 한 번에 최대 여섯 개의 알을 낳을 수 있으며 수명은 보통 20년 정도이다.

미국 남서부에서 주로 볼 수 있는 표지판. 인근에서 바실리스크를 주의하라는 사인이다.

바실리스크는 먹이의 움직임을 느낄 수 있다.
바실리스크는 먹이를 기다리며 100m 떨어진 곳의 땅의 진동도 느낄 수 있다.
사막에서 활동할 때는 특히 조심해야 한다.

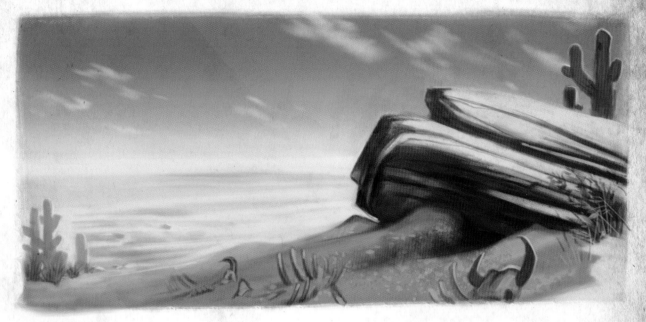

바실리스크의 서식지
바실리스크는 남부 캘리포니아와 텍사스에서부터 중앙 아메리카에 이르는 지역의 동굴과 암석지대, 그리고 세계 전역의 사막지대에 주로 서식한다.

역사

바실리스크는 아라비아와 아프리카의 먼 사막지대에서 온 생물로, 고대와 중세 유럽의 기록은 신뢰도가 떨어진다. 당시 우화는 바실리스크를 계사와 혼동했으며(18~19페이지 참조) ; 이러한 혼동은 최근 20세기까지도 계속되었다.

바실리스크의 서식지는 한때 멀리 떨어진, 사람이 살 수 없는 곳이었다. 지금은 사람들이 사막지대를 침범해 바실리스크의 공격은 흔한 일이 되었고, 미국과 멕시코 국경지대에 위치한 텍사스 빅벤드(Big Bend) 국립공원에서는 바실리스크의 공격이 100여 건 정도 보고되었다. 공원 레이저들은 실제 사례는 더욱 많을 것이라고 단언한다.

역사적으로 바실리스크는 다양한 형태로 묘사되어왔다. 이미지에 있는 바실리스크의 다리는 게 모양인데, 작가가 갑각류나 곤충의 자료만 참고해 그린 것으로 보인다.

그림 설명
소노라 바실리스크

바실리스크는 독특한 특징을 여럿 가지고 있다. 이렇게 이색적인 생물의 전체 모습을 그릴 때는 최대한 많은 요소를 넣는 것이 중요하다. 그림을 시작할 때 첫 디자인과 노트 자료들을 재확인하며 필요한 모든 요소를 확인하는 것이 중요하다. 다음과 같은 요소들은 절대 놓치면 안 된다:

· 여러 개의 다리
· 사막 풍경
· 갑각류 같은 피부
· 밝은 무늬

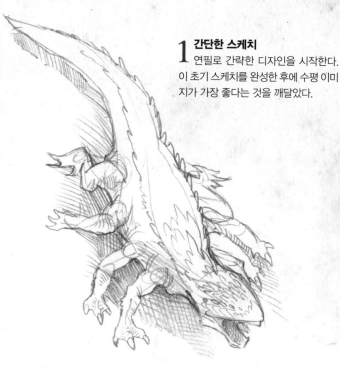

1 간단한 스케치
연필로 간략한 디자인을 시작한다. 이 초기 스케치를 완성한 후에 수평 이미지가 가장 좋다는 것을 깨달았다.

작가 노트

바실리스크 같은 사막 드래곤을 그리기 위해서는 영감을 줄 수 있는 많은 참고 자료가 필요하다. 독 있는 큰 도마뱀이라고도 알려져 있는 미대륙의 뿔 도마뱀, 혹은 아르마딜로나 기갑 공룡 등을 보면 사막생물의 공통점을 알 수 있다. 척박한 기후와 경쟁 때문에 식량은 부족해지고, 대부분의 동물들은 포식자들을 견제하기 위한 피부를 갑옷처럼 발달시킨다. 도서관, 혹은 애완동물 가게에 가서 이런 동물들이 어떻게 진화했는지 보자. 당신의 작품을 발전시킬 때 어떻게 이들이 살아남았는지 연구해보자.

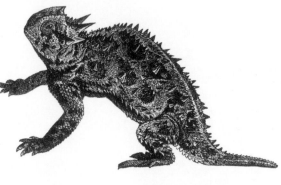

뿔 도마뱀을 참고해 소로나 바실리스크를 그렸다.

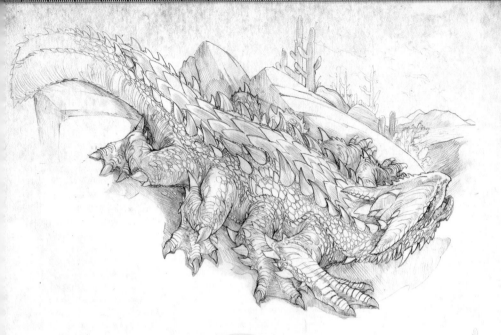

2 최종 드로잉 제작

컨셉 스케치와 참고 자료, 노트를 활용하여 세세한 최종 드로잉을 한다. 가능한 크게 작업하면 필요한 세부 작업을 쉽게 할 수 있다.
이 그림은 살짝 위에서 내려다보는 각도로 그렸다. 이는 여덟 개의 다리를 효과적으로 보여주는 각도이다.

3 밑칠 작업

곱하기 모드로 새로운 레이어를 만들고 사막의 뜨거운 햇살을 표현하기 위해 금색톤 색 팔레트를 이용해 밑칠을 한다. 밑칠은 그림 작업에서 가장 중요한 부분으로 조명과 질감, 그리고 덩어리감(질량감)을 이때 잡는다. 그림의 대부분에 덧칠을 하게 될테니 세심하게 칠하지 않아도 된다. 다양한 브러시를 사용하고, 살짝 지저분하게 칠을 해도 괜찮다.

4 밑칠 완성하기

최종 드로잉을 가이드 삼아 그림자 영역을 어둡게 칠하고 밑칠 작업을 마무리한다.

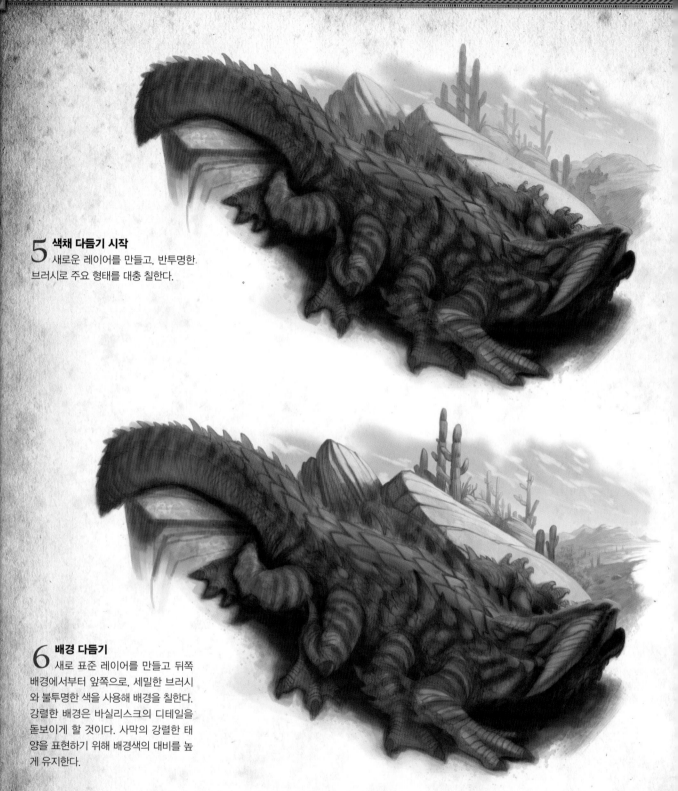

5 색채 다듬기 시작

새로운 레이어를 만들고, 반투명한 브러시로 주요 형태를 대충 칠한다.

6 배경 다듬기

새로 표준 레이어를 만들고 뒤쪽 배경에서부터 앞쪽으로, 세밀한 브러시와 불투명한 색을 사용해 배경을 칠한다. 강렬한 배경은 바실리스크의 디테일을 돋보이게 할 것이다. 사막의 강렬한 태양을 표현하기 위해 배경색의 대비를 높게 유지한다.

소프트웨어 알기

사용하는 소프트웨어의 페인팅 툴과 옵션을 잘 알아두면 좋다. 예를 들어, 포토샵 사용자들은 브러시 사전 설정 메뉴를 열어(브러시 창에서 작은 삼각형 버튼 클릭) 기본 설정 외에 여러 가지 다른 브러시 설정도 살펴봐야 한다.

포토샵의 또 다른 큰 특징은 커스텀 브러시의 설정값을 지우개, 닷지, 번, 스머지, 스탬프 등 다른 툴에서도 적용할 수 있다는 점이다.

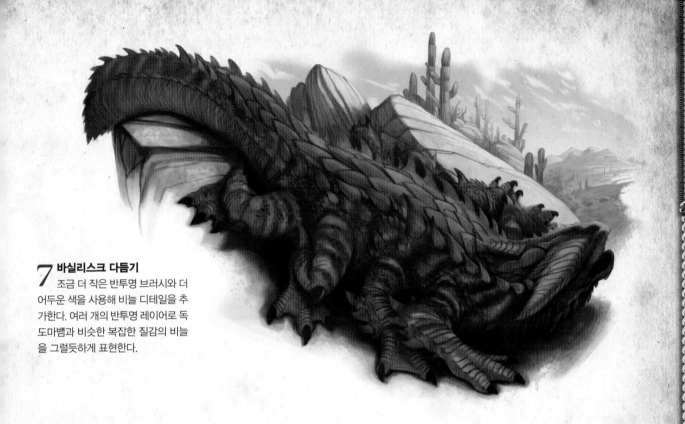

7 바실리스크 다듬기
조금 더 작은 반투명 브러시와 더 어두운 색을 사용해 비늘 디테일을 추가한다. 여러 개의 반투명 레이어로 독도마뱀과 비슷한 복잡한 질감의 비늘을 그럴듯하게 표현한다.

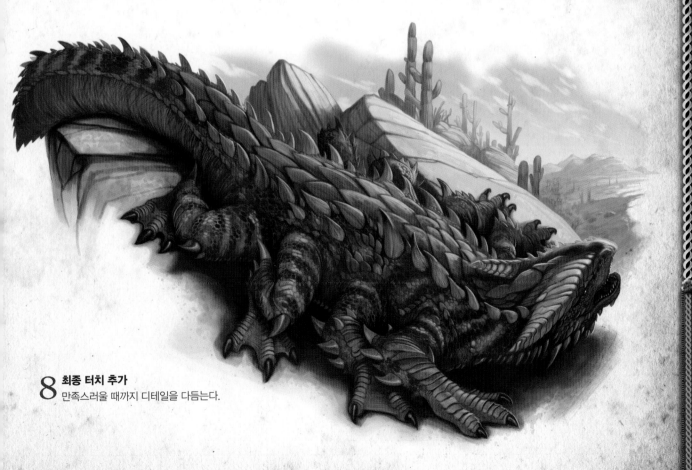

8 최종 터치 추가
만족스러울 때까지 디테일을 다듬는다.

코아틸(Coatyl)

드라코 켓잘코아틸리대(Draco Quetzalcoatylidae)

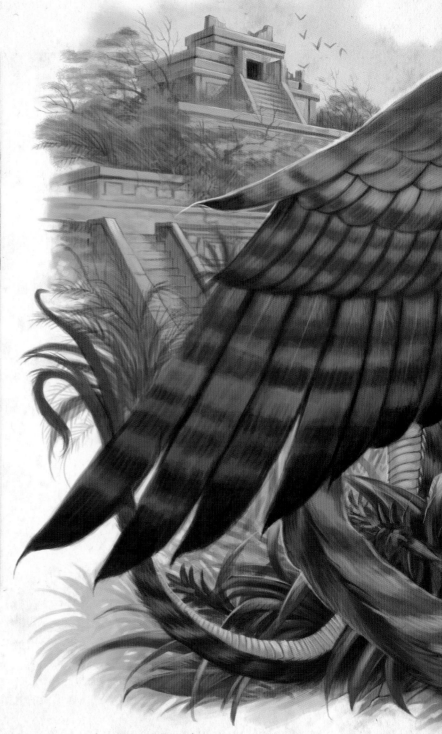

특징

크기: 183cm ~ 3m

날개 넓이: 244cm ~ 4m

특징: 뱀의 몸에 밝은 색의 깃털 날개

서식지: 열대 정글, 사막 오아시스, 고대 유적지

종: 아즈텍(Aztec) 코아틸, 피닉스(불사조, phoenix), 이집션(Egyptian) 코아틸, 이집션 서펀트(serpent), 하이 리요(hai riyo)

다른 이름: 코아틀(coatl), 드래곤 버드 등으로도 알려져 있다.

발음: /kwä·təl/

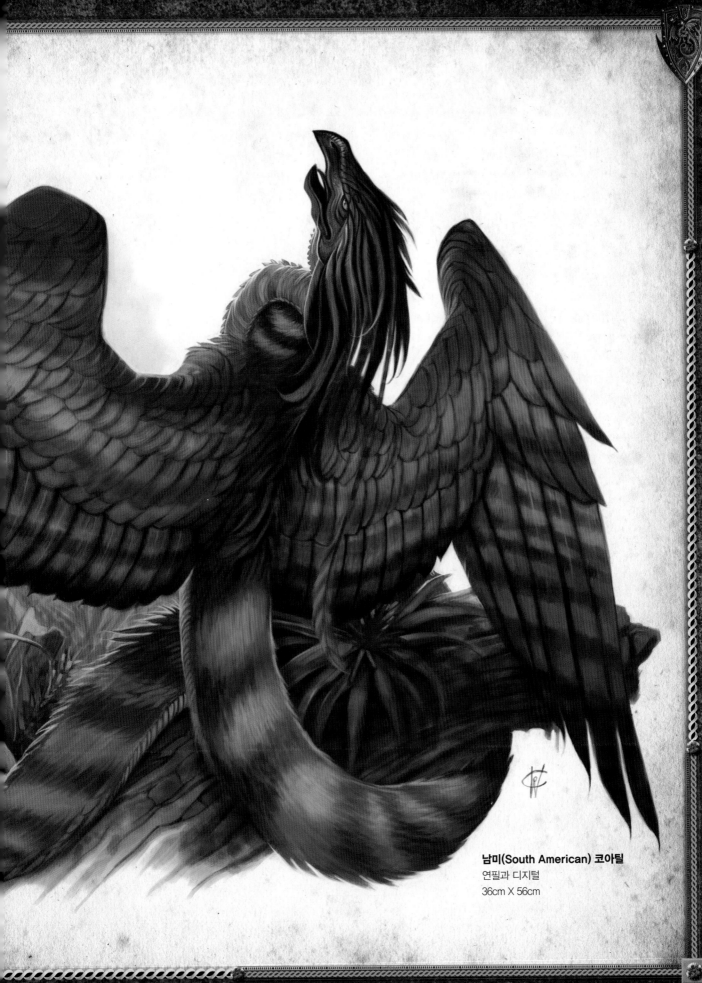

남미(South American) 코아틸
연필과 디지털
36cm X 56cm

생태

코아틸은 펜나드라시포르메스(Pennadraciformes)라고 불리는 깃털 달린 드래곤의 종류이다. 오랫동안 상상 속의 동물로만 여겨졌던 코아틸은 서식지 주변의 원주민들에게 신성한 동물로 숭배받았다. 드라고니아 종족 중 가장 작은 종인 코아틸은 깃털이 달리고 사지가 없는 드래곤들로 구성되어 있다.

남아메리카 코아틸은 길이 183cm의 뱀 같은 몸과 폭 244cm의 화려한 날개를 가지고 있다. 주로 남미 대륙의 고대 유적지나 정글에서 서식한다.

이집션 서펀트라고도 불리는 이집션 코아틸은 기자(Giza) 유적지에 서식하며 네 장의 밝은 금색과 청록색 날개를 가졌다.

페르시아와 메소포타미아의 사원 등에 서식하는 피닉스는 아름다운 루비 같은 밝은 진홍색 깃털을 가지고 있다. 피닉스의 알은 매우 독특한데, 사막의 열기와 포식자로부터 새끼를 보호하기 위해 껍질이 매우 두껍다. 이 두꺼운 껍질은 새끼가 스스로 깨기 어렵지만, 불의 열기로 껍질에 금이 가면서 부화하기 때문에 마치 불꽃에서 피닉스가 태어나는 것처럼 보인

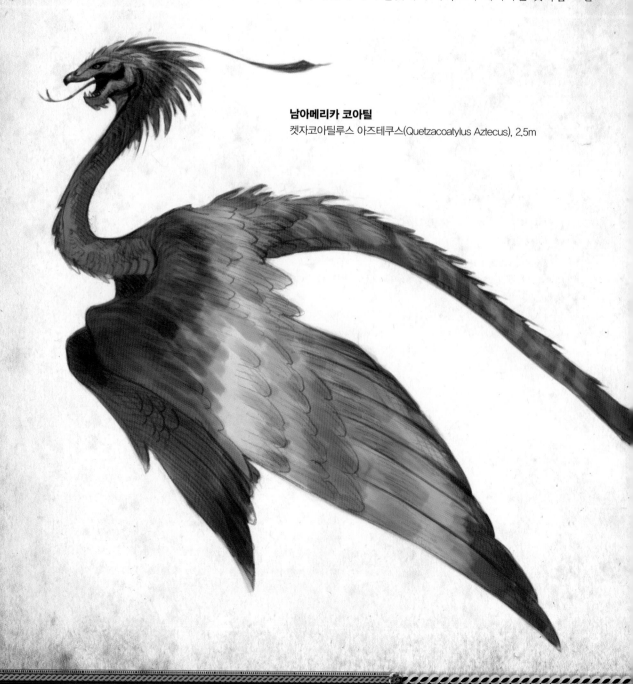

남아메리카 코아틸
켓자코아틸루스 아즈테쿠스(Quetzacoatylus Aztecus), 2.5m

다. 부모 피닉스가 둥지를 떠나지 않을 수도 있기 때문에 부화할 때 불에 타버리기도 한다. 이렇게 위험한 부화 방법 때문에 피닉스는 매우 귀하고, 어떤 사람들은 멸종했다고 믿는다.

코아틀의 깃털
고대의 왕들은 이런 희귀한 깃털로 자신의 왕관을 꾸민 것으로 알려진다. 오늘날 코아틀 깃털 매매는 불법이다.

남아메리카 코아틀의 날개

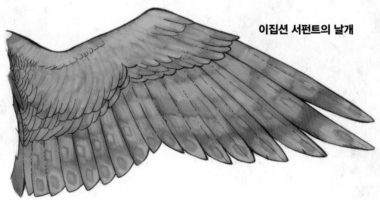

이집션 서펀트의 날개

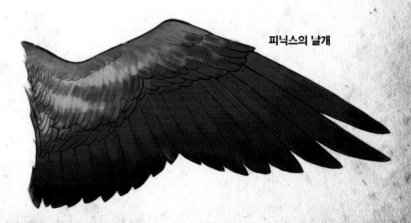

피닉스의 날개

습성

벨리즈에서 페루에 이르는 고대 아즈텍과 잉카 유적지의 암석 위나 틈 사이에 둥지를 틀기 때문에, 코아틸은 중남미인들과 신비로운 관계가 있다고 알려져 왔다. 오늘날 생물학자들은 다양한 종의 코아틸이 인간과 공생관계에 있다는 걸 깨달았다. 인류는 코아틸을 길들이고 보호하여 영적인 동물로 여기고, 반대로 코아틸은 해충을 막아주었다.

수컷 코아틸만이 화려한 깃털을 가지고 있는데, 수 세기 동안 밀렵꾼의 표적이 되어 개체 수가 많이 줄었다. 코아틸은 한 번에 오직 하나의 알만 낳으며, 평균 수명은 50년이다.

피닉스와 이집션 서펀트의 서식지는 중동의 고대 석조 사원으로 비슷하다. 수천 년간 이어져 온 인류와의 공생관계는 매우 독특하지만, 전쟁과 발전으로 수 세기 동안 코아틸의 서식지이기도 한 고대 유적지가 파괴되어 코아틸 종도 거의 멸종되었다.

코아틸의 서식지
남아메리카 코아틸은 남미 정글 깊은 곳에 서식한다.
이 은둔처는 종을 상대적으로 안전하게 지켜주었다.

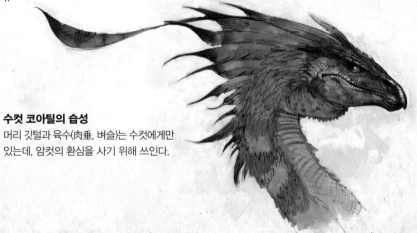

수컷 코아틸의 습성
머리 깃털과 육수(肉垂, 벼슬)는 수컷에게만
있는데, 암컷의 환심을 사기 위해 쓰인다.

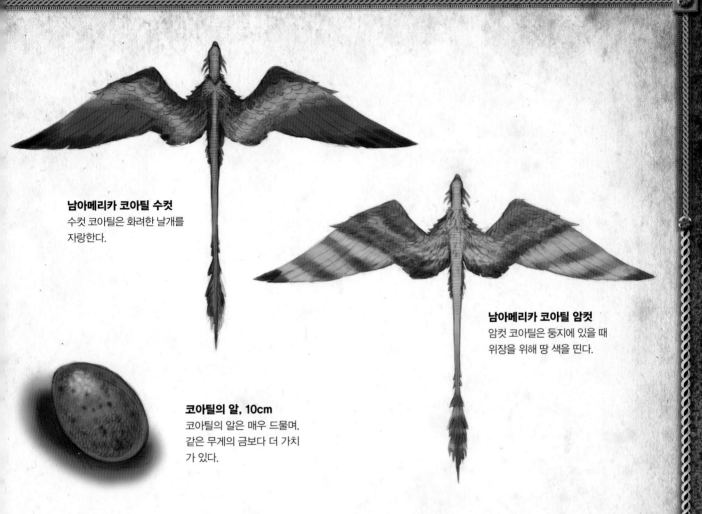

남아메리카 코아틸 수컷
수컷 코아틸은 화려한 날개를
자랑한다.

남아메리카 코아틸 암컷
암컷 코아틸은 둥지에 있을 때
위장을 위해 땅 색을 띤다.

코아틸의 알, 10cm
코아틸의 알은 매우 드물며,
같은 무게의 금보다 더 가치
가 있다.

역사

수천 년 동안 코아틸은 언제나 신화적 생물로 여겨졌다. 스페인 정복자인 디에고 벨라스케즈 데 수에야르(Diego Velazquez de Cuellar)가 1513년 처음 발견했고, 포획되어 리마의 동물원에 있던 마지막 남아메리카 코아틸이 1979년 죽었다. 많은 아즈테카 종교인들은 코아틸을 퀘잘코아틸 신이 현신한 것이라고 믿었으며, 이는 이 종의 라틴명이다. 1971년 텍사스에서 발견된 백악기 후반의 거대한 익룡 퀘잘코틀러스(quetzalcoatlus)도 코아틸이라고 부른다.

한때 아즈텍과 잉카 왕국에 아주 많은 코아틸이 있었는데, 16세기 유럽의 동물과 질병이 유입되며 그 위대한 문명과 함께 남아메리카 코아틸도 거의 멸종했다.

이집션 서펀트
피닉스와 이집션 서펀트는 매우 희귀하여 1991년 이라크에서 마지막으로 목격되었다. 오늘날 국제 코아틸 기금(International Coatyl Fund, ICF)은 이 고대의 생물에게 예전의 영광을 돌려 주기 위해 노력하고 있다.

그림 설명
남아메리카 코아틸

코아틸 디자인을 시작할 때, 참고 자료와 컨셉 드로잉, 그리고 노트들을 모아야 한다. 이는 드래곤의 생김새를 구체적으로 구상하는데 도움이 된다. 코아틸의 독특하고 흥미로운 특징들을 염두에 두고 그런 요소들을 포함해 그림을 그리도록 한다. 가장 전형적인 특징은 다음과 같다:

· 화려한 깃털 날개
· 정글 서식지
· 서펀트형 몸체
· 조류 특징

배경과 전경의 디테일을 위해 도서관에서 찾은 정글이나 남미 유적에서 자라는 파인애플과 (bromeliad)의 꽃을 참고해 정확한 특징을 묘사했다.

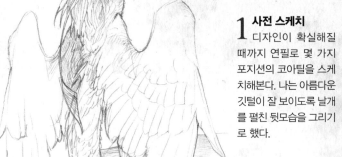

1 사전 스케치
디자인이 확실해질 때까지 연필로 몇 가지 포지션의 코아틸을 스케치해본다. 나는 아름다운 깃털이 잘 보이도록 날개를 펼친 뒷모습을 그리기로 했다.

2 드로잉 완성
HB 연필로 전체 크기의 그림을 그리고. 모든 참고 자료를 활용해 추가적 디테일과 영감을 얻는다. 나는 아즈텍 유적지와 열대 꽃 사진을 그림에 포함시켰다.

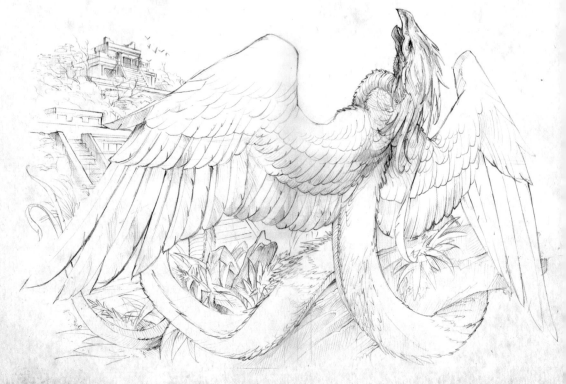

3 밑칠 시작
넓은 브러시와 단순한
색깔을 활용하여 기본 밑색
을 깐다.

4 밑칠 완성
단색을 유지하며
모든 요소가 적절하게
표현될 때까지 밑칠을
한다.

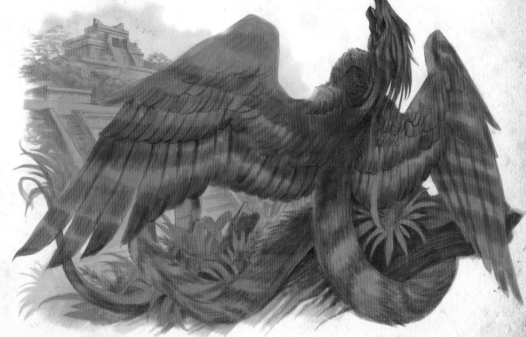

컬러 모드, 재현력(Gamut), 그리고 출력을 위한 아트워크(Artwork)

RGB 컬러 모드로 작업하는 것을 추천한다. RGB 모드에서는 빨강(R), 초록(G), 파랑(B)
빛의 삼원색의 조합으로 텔레비전과 컴퓨터 스크린에서 모든 색깔을 표현한다.
디지털 이미지는 주로 RGB 모드로 작업해 출력할 때 CMYK 모드로 전환된다. 작업물을 출력해
서 보고 싶다면 RGB의 재현율이나 색공간이 CMYK 보다 크다는 것을 기억해야 하는데, 이는 몇
몇 RGB 색이 CMYK에서 그대로 구현되지 않는다는 것을 의미한다. 회색 삼각형 안에 검은 느
낌표처럼 생긴 컬러피커(Color Picker)의 "출력을 위한 재현율 부족(out of gamut for printing)"
아이콘에 주의해야 한다. 이 아이콘이 나타나면 해당 색은 CMYK로 전환했을 때 RGB일 때처
럼 선명하지 않을 것이다. 경고 아이콘 아래에 작은 박스를 클릭하면 출력 가능한 가장 비슷한
색을 찾을 수 있다.

5 채색 다듬기

표준 모드로 불투명도 50%의 새 레이어를 만든다. 사전 스케치를 가이드 삼아 밑칠 위에 기본적인 색을 넣는다. 반투명한, 넓고 납작한 브러시를 사용한다.

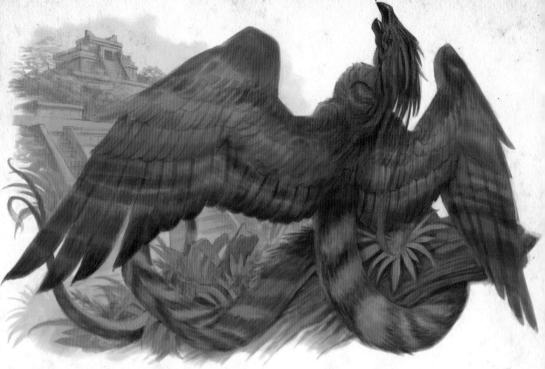

6 배경 다듬기

배경을 그릴 때는 5단계에서 사용한 색보다 더 불투명한 색을 사용하고 세밀한 브러시로 코아틀의 배경을 표현한다. 색과 대비를 낮게 유지하면 나중에 표현할 밝은 색과 깊은 그림자를 강조할 수 있다.

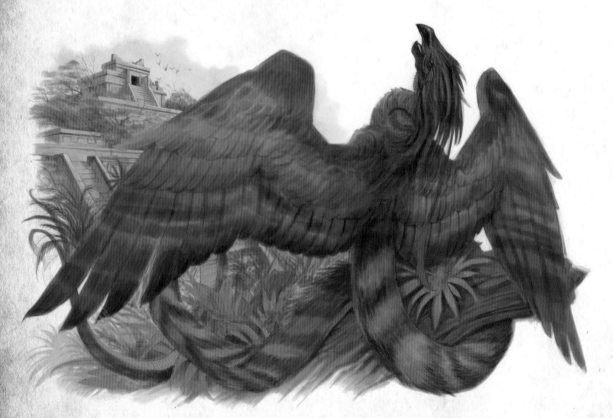

7 대비 강조

100% 불투명도의 새로운 레이어를 표준 모드로 만들고, 전경으로 이동해 통나무와 꽃을 칠한다. 밝은 빨간색 꽃은 시각적으로 튀어 전경과 배경을 분명하게 구분해준다.

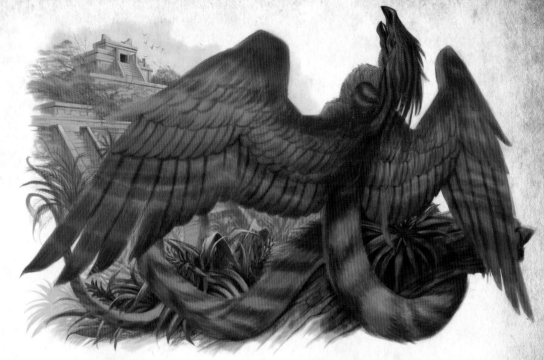

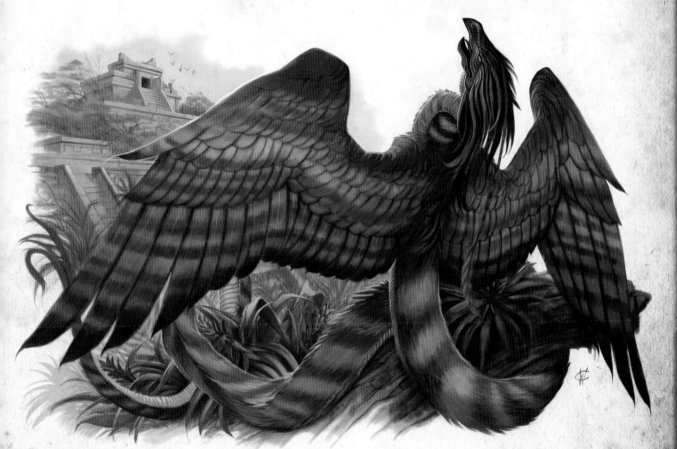

8 최종 터치 추가

100% 불투명한 브러시로 최종적으로 색을 덧칠하고, 그림자 부분을 어둡게 하고 외곽선들을 정리한다. 세밀한 브러시로 그림을 마무리한다. 선명한 디테일과 생생한 색의 코아틀이 시선을 사로잡는다.

드래곤(Dragon)

드라코 드라코렉시대
(Draco Dracorexidae)

특징

크기: 25m ~ 31m

날개 넓이: 31m

특징: 네 발을 가진 서펀트형 몸, 박쥐 같은 넓은 날개, 색깔-무늬-모양은 종에 따라 다름

종: 아메리칸 아카디안 그린 (American Acadian Green) 드래곤, 그레이트 아이슬란딕 화이트(Great Icelandic White) 드래곤, 리구리안 블랙(Ligurian Black) 드래곤, 그레이트 웰시 레드(Great Welsh Red) 드래곤, 그레이트 노르웨이안 블루(Great Norwegian Blue) 드래곤, 그레이트 차이니즈 옐로우(Great Chinese Yellow/Gold) 드래곤, 엘화 브라운(Elwha Brown) 드래곤

서식지: 아열대 기후에 적합. 해양 지역

그레이트 드래곤, 트루 드래곤(true dragons)으로도 알려져 있다.

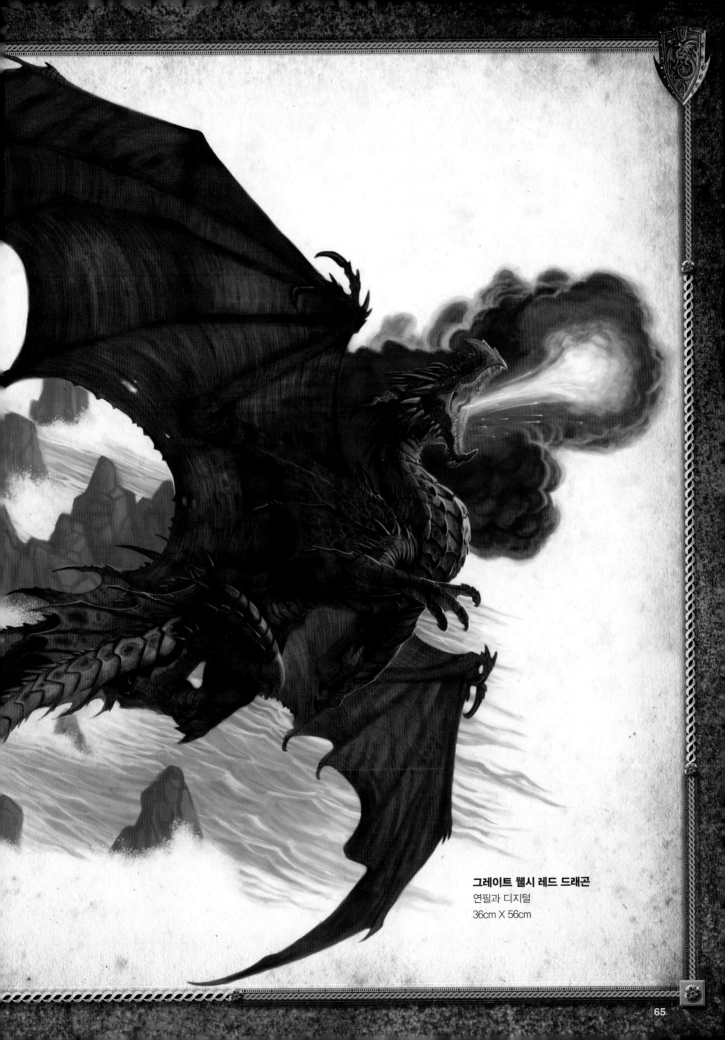

그레이트 웰시 레드 드래곤
연필과 디지털
36cm X 56cm

생태

드래곤은 아주 희귀한 종임에도(코아틸 다음으로 희귀한 드래곤, 54페이지 참조) 역사상 가장 유명하고 가장 경외 받는 드래곤이다. 31m 길이의 날개와 불을 뿜는 능력으로, 이제껏 있어온 모든 지구상의 생명체 중 가장 크고 강력한 동물이다. 드래곤은 다양한 종이 있으며 북서태평양부터 지중해를 아우르는 암반 해안지대에 서식한다. 전세계 모든 문화권에 걸쳐 극소수의 개체만 살아남았다. 각 종의 밝은 색은 암컷보다는 수컷에 더 뚜렷하게 나타난다.

다양한 종의 드래곤 중, 가장 유명한 건 웨일즈의 레드 드래곤이다. 커다란 네 개의 발과 긴 꼬리, 뱀 같은 목, 갑옷처럼 단단한 비늘, 거대한 박쥐 모양의 가죽 날개, 그리고 불도 뿜으며 매우 지능적이기까지 하다. 드래곤은 살아있는 가장 불가사의하고 매혹적인 생명체이다. 말은 할 수 없지만, 그들은 그들의 영역에서 오랫동안 인간의 존경을 받으며 관계를 유지해왔다.

그레이트 웰시 레드 드래곤
드라코렉서스 이드라이곡서스
(Dracorexus Idraigoxus),
날개 넓이: 31m
드래곤 중 가장 유명한 종

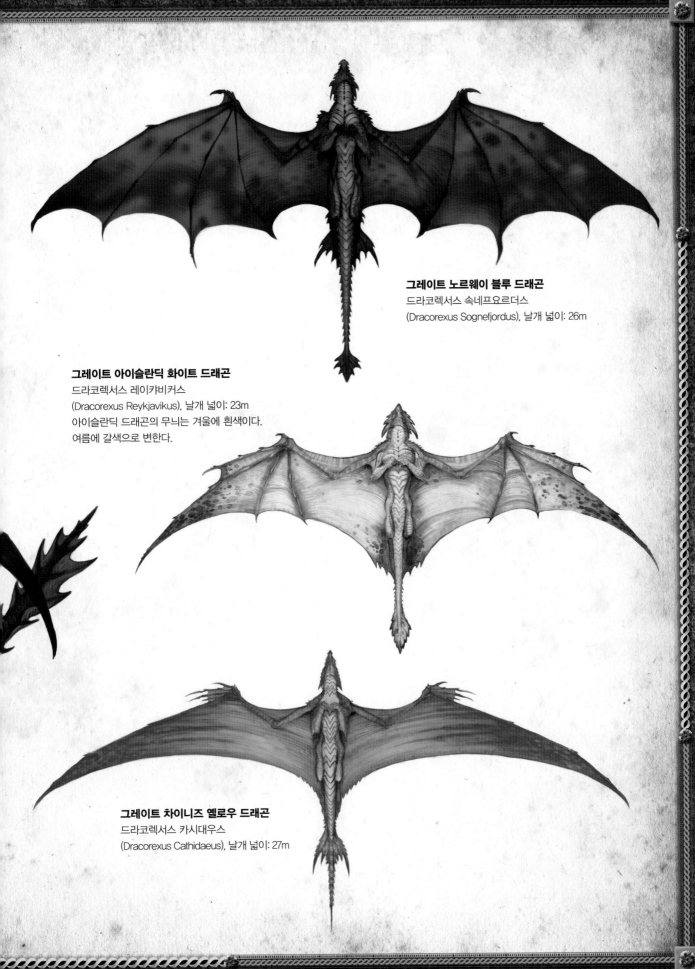

그레이트 노르웨이 블루 드래곤
드라코렉서스 속네프요르더스
(Dracorexus Sognefjordus), 날개 넓이: 26m

그레이트 아이슬란딕 화이트 드래곤
드라코렉서스 레이캬비커스
(Dracorexus Reykjavikus), 날개 넓이: 23m
아이슬란딕 드래곤의 무늬는 겨울에 흰색이다.
여름에 갈색으로 변한다.

그레이트 차이니즈 옐로우 드래곤
드라코렉서스 카시대우스
(Dracorexus Cathidaeus), 날개 넓이: 27m

드래곤
해부학

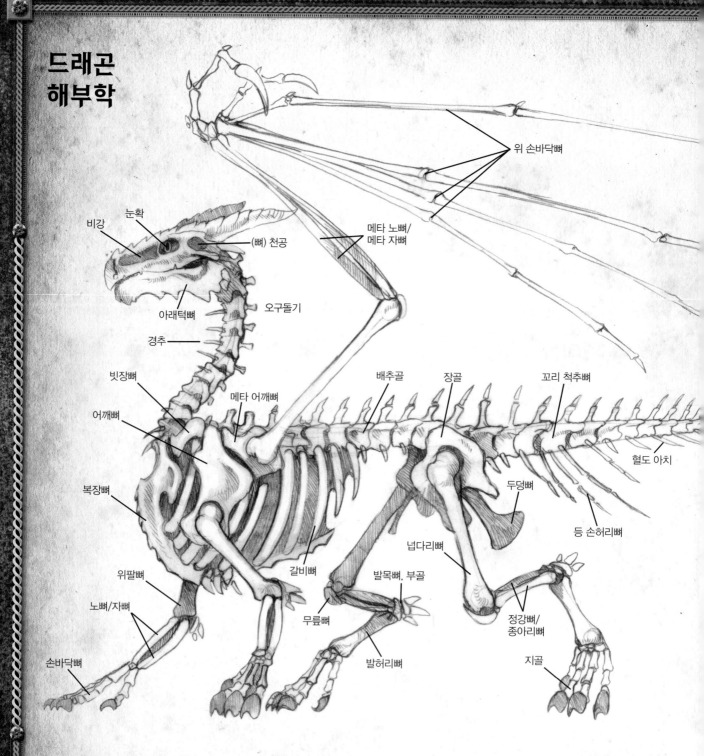

위 손바닥뼈

비강
눈환
(뼈) 천공
메타 노뼈/
메타 자뼈

아래턱뼈
오구돌기

경추

빗장뼈
메타 어깨뼈
배추골
장골
꼬리 척추뼈

어깨뼈

혈도 아치

복장뼈
두덩뼈

등 손허리뼈

넙다리뼈

위팔뼈
발목뼈, 부골

노뼈/자뼈
무릎뼈
정강뼈/
종아리뼈

갈비뼈
발허리뼈
지골

손바닥뼈

그레이트 웰시 레드 드래곤의 골격계

모든 드래곤은 새처럼 뼈 안이 비었다. 이는 무게를 약 30% 감소시켜 비행에 도움을 준다.

레오나르도 다 빈치의 날개 디자인 스케치는 그레이트 드래곤의 날개에 기반을 두었다고 여겨진다.

그레이트 웰시 레드 드래곤의 근육계

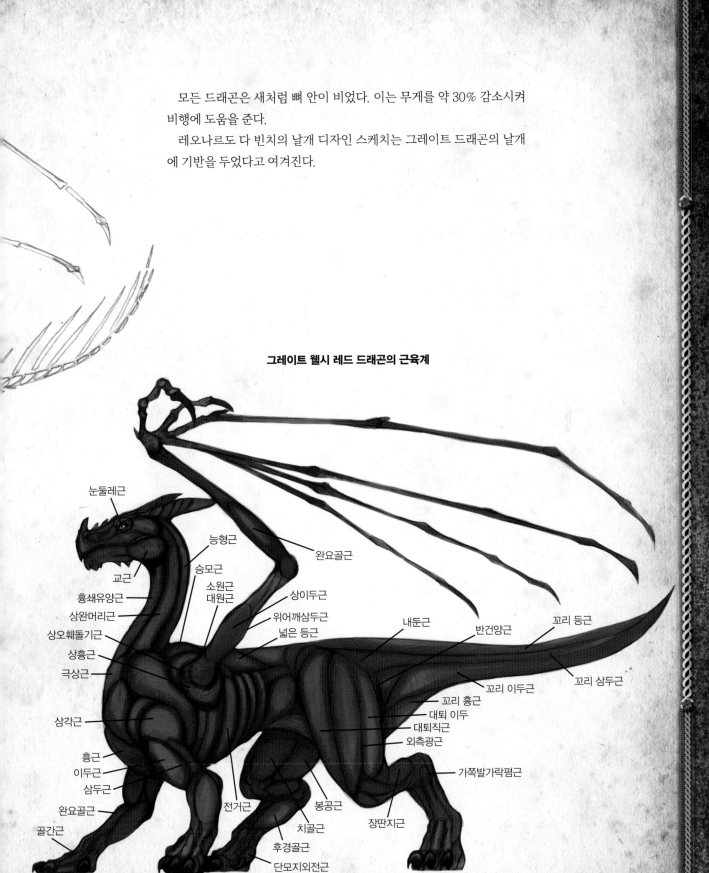

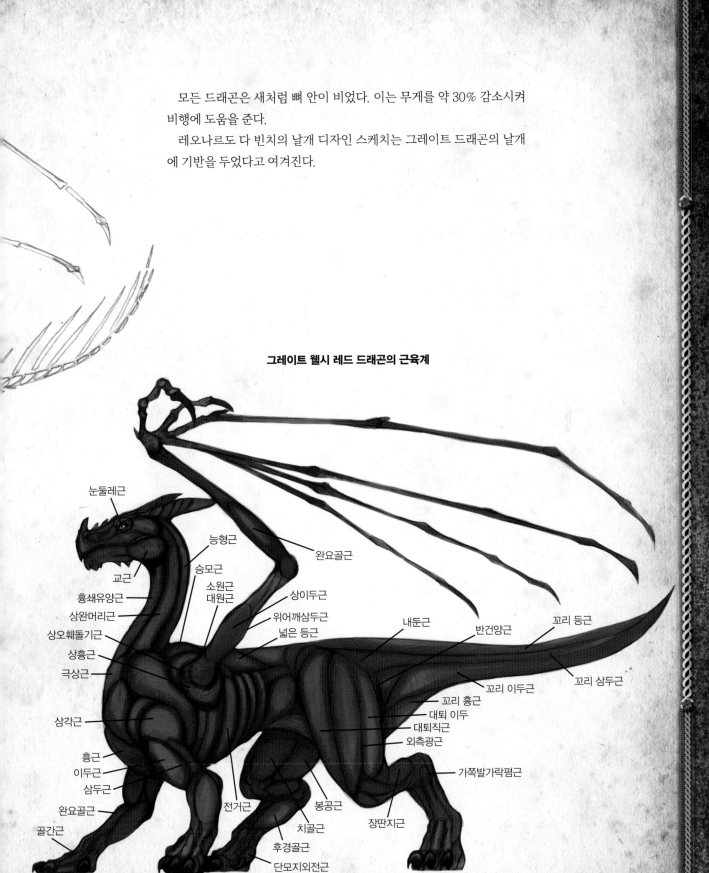

눈둘레근

능형근

승모근

완요골근

교근

소원근
대원근

흉쇄유양근

상이두근

상완머리근

위어깨삼두근

상오훼돌기근

넓은 등근

내둔근

반건양근

꼬리 등근

상흉근

극상근

꼬리 이두근

꼬리 삼두근

꼬리 흉근

대퇴 이두

삼각근

대퇴직근

외측광근

흉근

이두근

가쪽발가락폄근

삼두근

완요골근

전거근

봉공근

장딴지근

골간근

치골근

후경골근

단모지외전근

습성

드래곤은 영역본능이 매우 강하며 상당히 반사회적이다. 높은 절벽이나 암반 지역을 선호하며 해안가의 깎아지른 절벽을 따라 서식하는데, 이런 곳은 그들의 영역을 한눈에 감시하기 좋으며, 적들로부터 자신을 보호하고 비상하기에도 유리하다. 또 해안가는 사냥하기에 좋은 위치로, 드래곤은 주로 참치나 알락돌고래, 심지어는 작은 고래까지도 잡아먹는다. 거대한 몸집에도 불구하고 드래곤은 자신의 레어에서 멀리 떠나지 않으며, 레어 주변의 식량이 떨어지거나 인간의 침략에 위협을 느낄 때에만 이동한다.

그레이트 드래곤의 유일한 천적은 인간과 와이번(Wyvern)인데, 인간은 비슷한 영역에 살지 않기 때문에 사실상 마찰이 드물다. 성년이 되면 드래곤은 어미를 떠나 자신만의 둥지를 찾는데, 이때 수컷은 암컷을 맞을 준비를 한다. 반짝이는 물건들을 가져와 둥지를 꾸미고, 울음소리를 내고 불을 뿜으며 암컷을 유혹한다. 암컷이 알을 낳으면 수컷은 자신의 영역과 레어를 새끼에게 주고 새로운 서식지를 찾아 떠난다. 드래곤은 한 번에 최대 4개의 알을 낳을 수 있으며 500년 넘게 산다. 또 아주 오랜 시간 동면을 취할 수 있는데, 수면 중인 드래곤을 깨우는 것은 매우 위험한 짓이다.

아메리칸 아카디안 그린 드래곤
드라코렉시우스 아카디우스(Dracorexius Acadius),
메인 주에 있는 아카디아 국립공원은 현재 그린 드래곤을
보호하는 자연 보호구역의 본거지이다.
에이션트 아카디안 그린 드래곤, 모우학(Mowhak)은 미국
혁명 이전까지 살아있었던 것으로 추정된다.

**드래곤의
서식지**
먹이가 충분하고,
강풍이 끊임없이
불며, 외진 곳에
위치한 해안 절벽
은 드래곤의 자연
서식지이다.

역사

근대 역사에서 그레이트 드래곤과 인간의 관계는 인간이 드래곤에게 필요한 것을 제공하는 공생 관계였다. 한때 인신공양이 필요하다고도 여겨졌지만 서양에서 이런 관습은 실질적으로 사라졌으며, 실제로 드래곤 때문에 사람이 죽는 경우는 매우 드물다. 가장 나이가 많은 에이션트 드래곤은 '덕망 있는(Venerable)' 통 롱 후오(Tong Long Huo)라는 중국의 에이션트 옐로우 드래곤으로, 500년 이상을 산 것으로 알려져 있다.

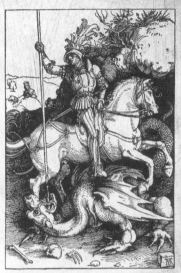

드래곤은 일반적인 상징으로 사용되어왔다.
드래곤은 힘과 권력, 그리고 고결함을 상징하는 일반적인 문양이다. 아서 왕은 레드 드래곤을 자신의 상징으로 삼았고, 영국의 왕 헨리 5세와 에드워드 1세도 드래곤이 들어간 깃발을 사용했다.

드래곤에 대한 묘사에 관하여
대다수의 사람들은 드래곤을 목격한 적이 없으며, 드래곤에 대한 이미지는 주로 간접적 이야기나 소문에 기반한다.

웰시 레드 드래곤의 알, 41cm
보호자가 없는 레드 드래곤의 알을 찾는 경우는 매우 드물다.

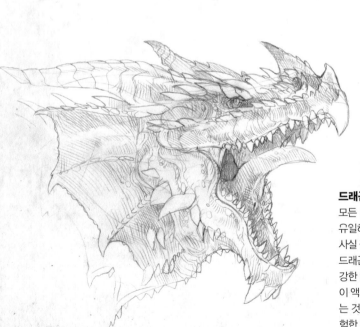

드래곤 파이어
모든 드래곤들 가운데 드라코렉서스(Dracorexus) 종만이 유일하게 불을 뿜을 수 있다. 드래곤이 불을 뿜는다는 것은 사실 잘못된 지식이다. 정확하게는, 드래곤은 불을 '뱉는다'. 드래곤은 아래턱뼈 뒤쪽에 있는 침샘에서 휘발성이 매우 강한 액체를 분비하는데 이 액체를 31m까지 뱉을 수 있다. 이 액체가 공기(산소)와 닿을 때 빠르게 산화하며 불꽃이 되는 것이다. 이런 공격은 하루에 한 번만 가능하며, 주로 위험한 상황을 피하기 위한 최후의 방어 수단으로 사용한다.

그레이트 웰시 레드 드래곤

그림을 시작하기 전에 최대한 많은 자료를 모으고 원하는 각각의 요소를 목록으로 만든다:

· 거대한 날개
· 해안가 서식
· 불을 뿜음
· 색깔과 무늬
· 신체 디자인과 날개 구조

나는 언제나 드래곤을 날 수 있는 존재로 인식해왔다. 알바 트로스처럼 날개가 큰 새들을 참고해 비행 시 어떤 모습일지 구상해보자.

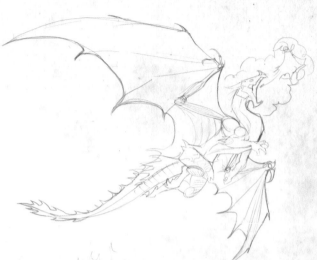

1 구성 스케치
여러 장의 간단한 스케치로 아이디어 스케치를 한다. 나는 드래곤의 근육질의 몸과 불을 뿜는 모습을 강조하기 위해 약간 대각선 아래에서 올려다보는 구도로 정했다.

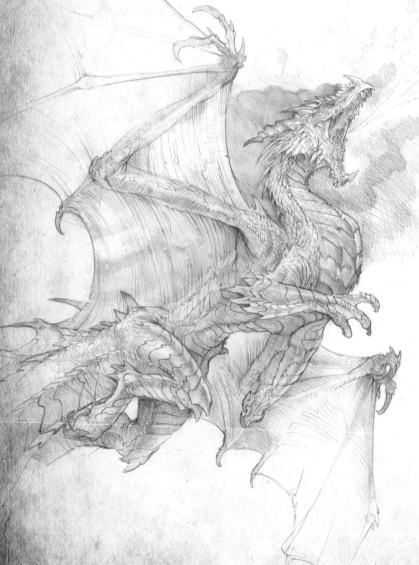

2 세부 드로잉 완성
HB 연필로 브리스톨 판 위에 최종 드로잉을 완성한다. 전체 해부학적 관점에서 각각의 요소가 어떻게 작용할지 유념하고, 자연스러운 모습을 연출하도록 노력해야 한다. 박쥐나 왜가리 같은 조류를 참고하면 정확한 묘사에 도움이 될 것이다.

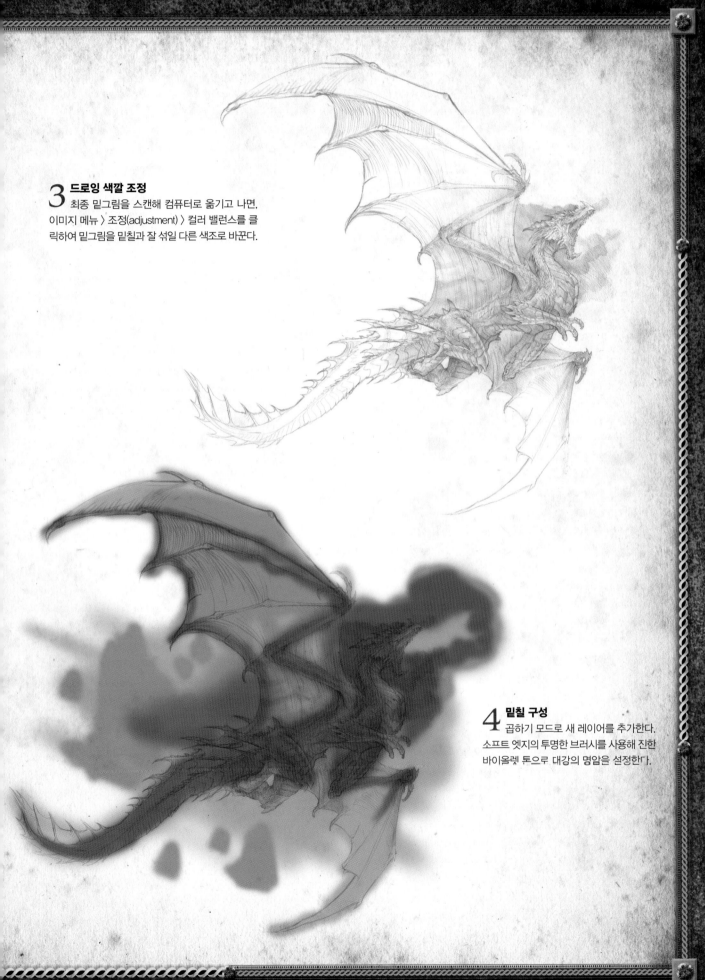

3 드로잉 색깔 조정

최종 밑그림을 스캔해 컴퓨터로 옮기고 나면, 이미지 메뉴 〉 조정(adjustment) 〉 컬러 밸런스를 클릭하여 밑그림을 밑칠과 잘 섞일 다른 색조로 바꾼다.

4 밑칠 구성

곱하기 모드로 새 레이어를 추가한다. 소프트 엣지의 투명한 브러시를 사용해 진한 바이올렛 톤으로 대강의 명암을 설정한다.

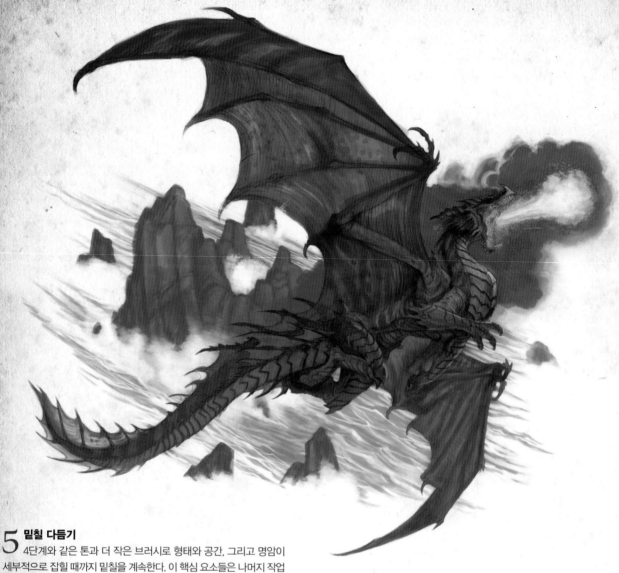

5 밑칠 다듬기

4단계와 같은 톤과 더 작은 브러시로 형태와 공간, 그리고 명암이 세부적으로 잡힐 때까지 밑칠을 계속한다. 이 핵심 요소들은 나머지 작업의 기본이 될 부분이니, 지금 단계에서 정확히 잡아두는 것이 가장 좋다. 그림에서 보다시피 가장 강하게 대비되는 곳은 머리와 불 부분인데, 바로 여기에 중점을 둬야 한다. 어두운 연기는 대비를 더욱 두드러지게 하여 불을 더 밝게 드러나게 한다. 형태를 더 분명하게 표현하기 위해 드래곤의 가슴 쪽에 반사광을 추가한다.

드래곤은 무슨 색일까?

공룡의 색과 무늬처럼, 드래곤의 색깔 또한 해석하기 나름이며, 참고할 만한 자료도 아주많다. 전통적인 문장학에서 살펴보면 드래곤은 대부분 단색으로 표현되며, 붉은색이 제일 흔하다. 왜 그런 색인지 생각해봐야 한다. 은신을 할 때 주변과 어우러지도록 도울 수 있고, 독이 있는 동물임을 나타내거나 짝을 유혹하기 위함일 수도 있다.

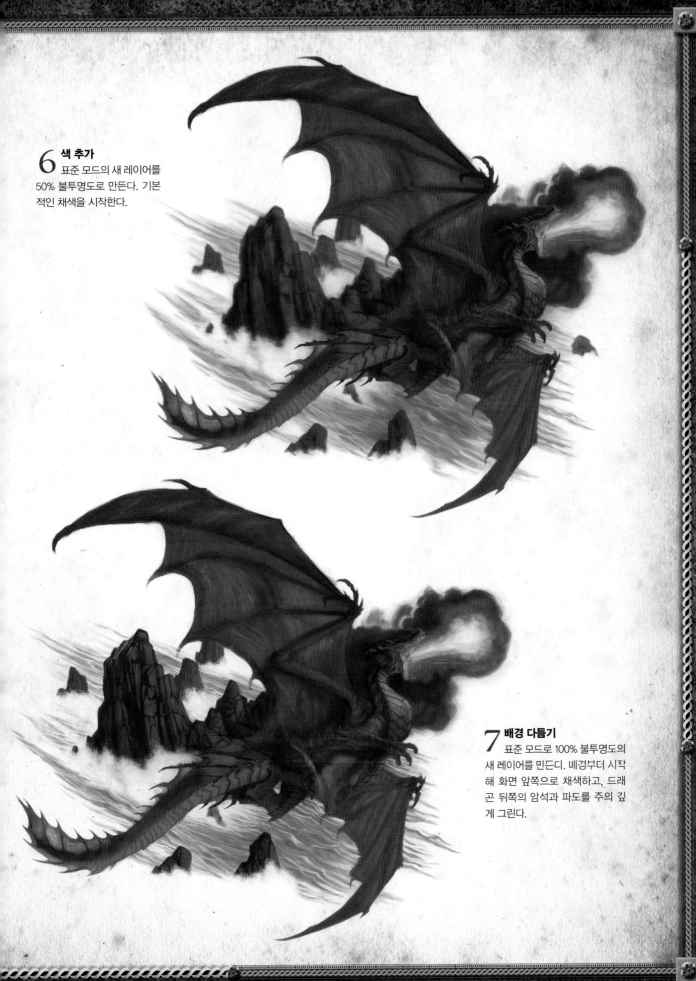

6 색 추가
표준 모드의 새 레이어를
50% 불투명도로 만든다. 기본
적인 채색을 시작한다.

7 배경 다듬기
표준 모드로 100% 불투명도의
새 레이어를 만든다. 배경부터 시작
해 화면 앞쪽으로 채색하고, 드래
곤 뒤쪽의 암석과 파도를 주의 깊
게 그린다.

8 대비색 강조

이 단계에서 드래곤에 시선을 집중시키기에는 배경이 너무 강하다는 것을 알았다. 그래서 흰 안개를 추가해 배경을 부드럽게 하기로 했다. 표준 모드, 35% 불투명도의 새 레이어를 만든다. 부드러운 브러시를 선택하고 옵션 바에서 에어브러시(air brush) 아이콘을 클릭해 에어브러시 모드를 활성화시킨다. 흰 색조로 배경 전체에 안개를 그린다.

포토샵 팁

8단계에서 대비를 조정할 때 이미지 메뉴 〉 조정 (adjustment) 〉 레벨을 선택하여 레이어 전체를 밝게 할 수도 있다. 하지만 난 내가 그린 것을 완전히 바꾸는 것을 선호하지 않으며, 이 방법을 이용하면 언제든지 레이어를 조정할 수 있다.

9 디테일 다듬기

표준 모드로 새 레이어를 만든다. 더 작은 브러시와 밝고 덜 투명한 색으로 드래곤의 디테일을 다듬는다.

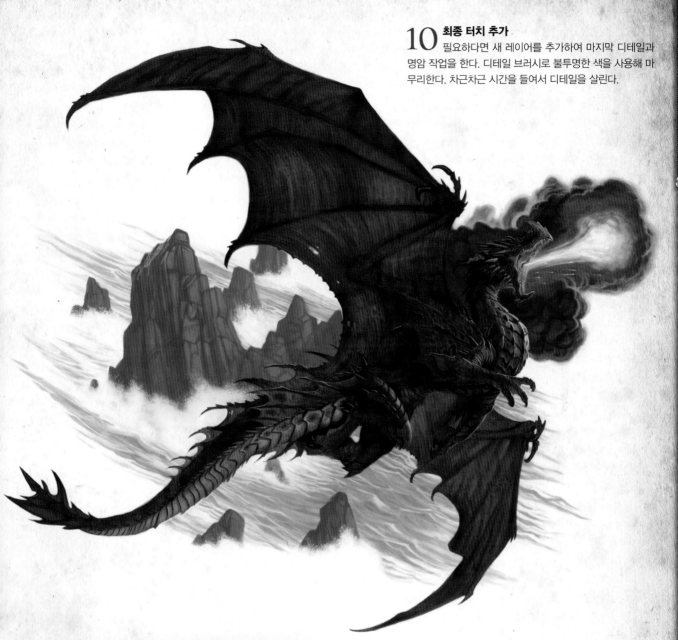

10 최종 터치 추가

필요하다면 새 레이어를 추가하여 마지막 디테일과 명암 작업을 한다. 디테일 브러시로 불투명한 색을 사용해 마무리한다. 차근차근 시간을 들여서 디테일을 살린다.

11 머리 부분 디테일

머리 부분의 디테일을 작업할 때는 줌인(zoom-in) 기능을 써야 한다. 드래곤의 입, 입술, 그리고 목에도 불에 의한 반사광이 생긴다는 점을 신경써야 한다.

드라고네트(Dragonette)

드라코 볼루크리시대(Draco Voucrisidae)

특징

크기: 91cm ~ 5m

날개 넓이: 183cm ~ 8m

특징: 직립형 몸통, 큰 뒷다리, 넓은 날개, 조류형 머리

서식지: 평원과 녹지를 포함한 온대 및 열대 기후의 지역

종: 잉글리시 스핏파이어(English Spitfire) 드라고네트, 아메리칸 아팔루사(American Appaloosa) 드라고네트, 아비시니안(Abyssinian) 드라고네트, 메신저(messenger) 드라고네트, 웨인스포드(Waynesford) 드라고네트

드라고넬레(Dragonelle), 드라고넬(Dragonel), 드라고넷(Dragonet)으로도 알려져 있다.

**브리티시 스핏파이어
(British Spitfire) 드라고네트**
연필과 디지털
36cm X 56cm

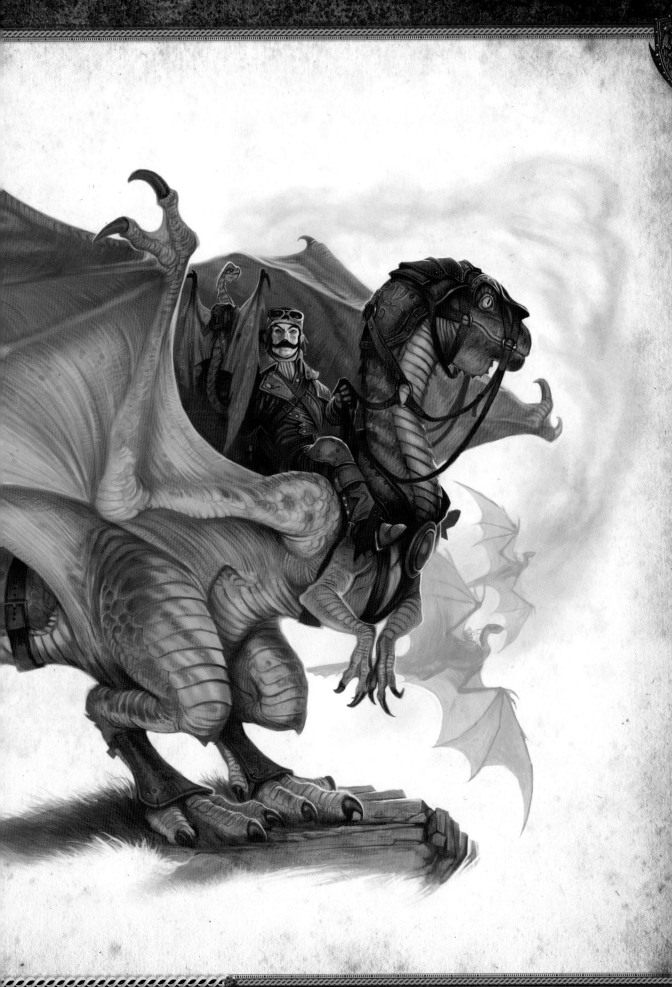

생태

드래곤 라이더(dragon rider)가 자신의 드래곤에 오르는 모습보다 더 낭만적이고 흥분되는 이미지는 없을 것이다. 수 세기 동안 드라고네트는 전세계적으로 작은 배달 드라고네트부터 거대한 전쟁 드라고네트까지 다양한 목적으로 길들여졌다.

드라고네트는 직립형 드래곤으로 강한 뒷다리와 땅을 파고 둥지를 지을 수 있는 작은 앞발, 그리고 화려한 비행을 위한 거대한 박쥐형 날개를 갖고 있다. 드라고네트는 보통 어깨높이 183cm에, 길이 4m, 폭 6m의 날개를 가지고 있다. 평지에 무리지어 초식생활을 하며 다른 드래곤들에 비해 지능이 떨어지는 드라고네트는 초기 문명부터 길들여 졌으며, 지금은 전세계 여러 나라에서 흔히 길러진다. 드라고네트는 여러 가지 목적에 따라 수백 가지 품종으로 길러져 무늬와 크기가 다양하다.

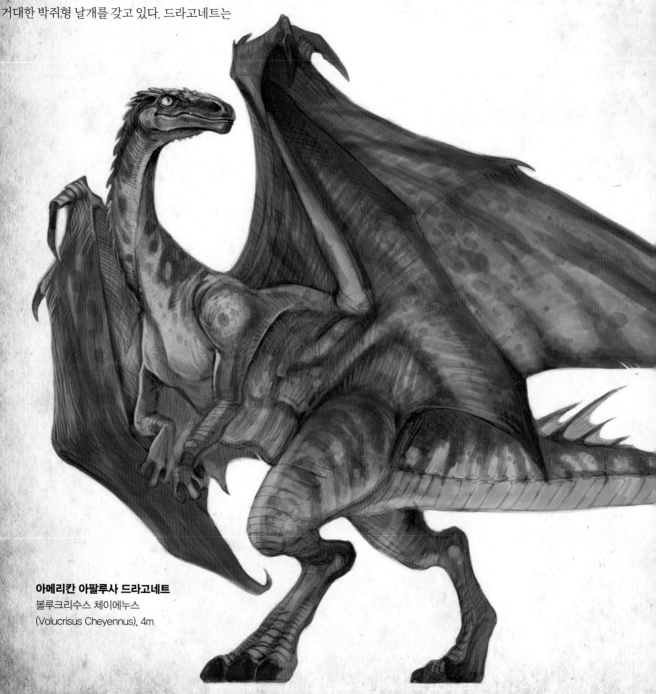

아메리칸 아팔루사 드라고네트
볼루크리수스 체이에누스
(Volucrisus Cheyennus), 4m

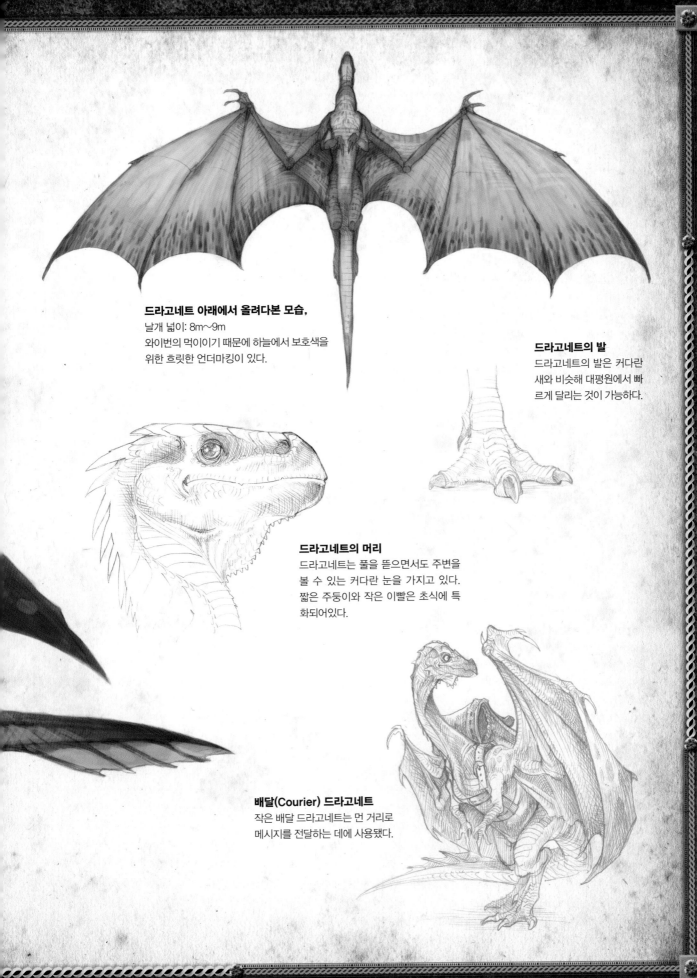

드라고네트 아래에서 올려다본 모습,
날개 넓이: 8m~9m
와이번의 먹이이기 때문에 하늘에서 보호색을
위한 흐릿한 언더마킹이 있다.

드라고네트의 발
드라고네트의 발은 커다란
새와 비슷해 대평원에서 빠
르게 달리는 것이 가능하다.

드라고네트의 머리
드라고네트는 풀을 뜯으면서도 주변을
볼 수 있는 커다란 눈을 가지고 있다.
짧은 주둥이와 작은 이빨은 초식에 특
화되어있다.

배달(Courier) 드라고네트
작은 배달 드라고네트는 먼 거리로
메시지를 전달하는 데에 사용됐다.

습성

드라고네트는 수천 마리씩 무리를 지어 날아다니며 채식을 한다는 점에서 매우 특이하다. 성격 또한 사회적이고 온순한 동물로, 주로 미국 중앙 지역이나 동유럽, 그리고 호주의 고원에 둥지를 틀고 살아간다. 먹이와 산란지를 찾아 철에 따라 이동하는 드라고네트는 수천 마일까지 움직일 수 있다.

드라고네트의 움직임
이 선 프레임 도면의 순서는 강한 뒷다리로 어떻게 뛰는지를 나타낸다. 무게중심이 계속 무릎 위에 있다는 점을 주목해야 한다.

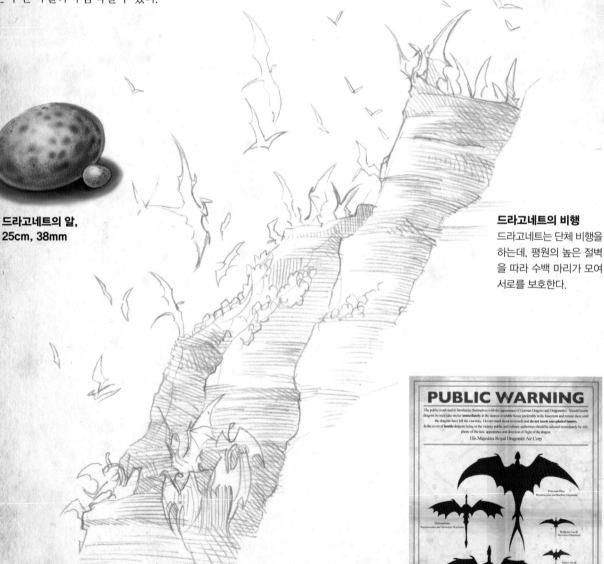

**드라고네트의 알,
25cm, 38mm**

드라고네트의 비행
드라고네트는 단체 비행을 하는데, 평원의 높은 절벽을 따라 수백 마리가 모여 서로를 보호한다.

드라고네트는 쉽게 훈련시킬 수 있다.
제1차 세계대전 당시, 독일의 드라치와프(Drachwaffe)는 영국 시민들에게 큰 위협이었다. 때문에 다음과 같은 주의보들이 널리 퍼졌다. 드라고네트들이 다양하게 개량되었다는 점에 주목해 가능한 모든 날개 디자인을 상상하도록 노력한다.

역사

드라고네트는 거의 모든 지역에서 다양한 종으로 발견되며, 크기는 작게는 91cm에서 크게는 5m까지 이른다. 물론 말만큼 영리하거나 훈련시키기 쉬운 것은 아니지만 운송용과 군용으로 많이 사용되었으며, 덕분에 고대 이집트부터 미국 남북전쟁까지 비행 기병대를 활용할 수 있었다. 유명한 드래곤 부대로는 나폴레옹의 용기병대, 영국의 왕실 드래곤 수비대, 독일의 드라치와프(Drachwaffe), 아메리칸 드래곤 익스프레스 우편 서비스(American Dragon Express Mail Services) 등이 있다.

대부분의 드라고네트는 군에서 주로 전투지역을 탐사하거나 메시지를 전달하기 위해 사용되었지만, 드라고네트를 이용한 폭격 시도도 중국 진나라 때부터 1차 세계대전 때까지 이어졌다. 1차 대전 이후 드라고네트는 비행기로 대체되었고, 오늘날 드라고네트는 분양용이나 경주용으로만 길러진다. 더 많은 정보는 국제 드라고네트 분양 협회(International Dragonette Breeders Association)에서 얻을 수 있다.

원래 서식지에 사는 야생 드라고네트는 매우 희귀하지만, 시민사회 등에서는 이들을 다시 야생으로 되돌리려는 노력을 하고 있다.

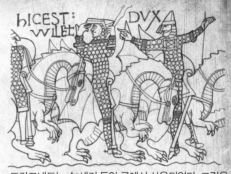

드라고네트는 수 세기 동안 군에서 사용되었다. 그림은 노르망디의 윌리엄 공과 그의 기사들이 1066년 헤이스팅스(Hastings) 전투에서 드라고네트를 모는 모습이다.

전형적인 서양식 드라고네트 안장

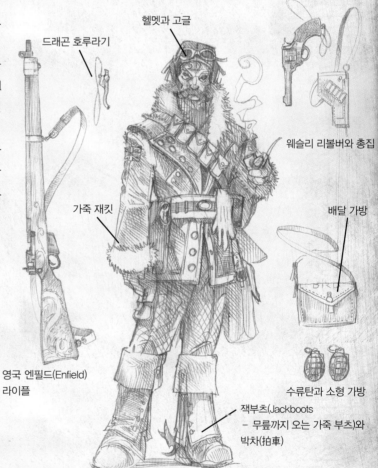

드래곤 호루라기

헬멧과 고글

웨슬리 리볼버와 총집

가죽 재킷

배달 가방

영국 엔필드(Enfield) 라이플

수류탄과 소형 가방

잭부츠(Jackboots – 무릎까지 오는 가죽 부츠)와 박차(拍車)

1차 세계대전 영국 드라고니어(Dragonier), 1915년 추정
드래곤 라이더는 19세기 후반부터 20세기 초반 정점을 찍었다. 비행기의 출현과 기술의 발전은 드라고니어를 필요 없게 만들었다. 이 그림은 1차대전 당시 영국 드라고니어 장교의 복장과 장비를 나타낸다.

그림 설명
브리티시 스핏파이어 드라고네트

드라고네트는 활용 가능한 요소가 많은 복잡한 동물이다. 이를 잘 나타내기 위해 그림에서 이 다양한 특징들을 잘 보여 줘야 한다. 나는 다음의 디테일들을 강조하기로 했다:

· 사람이 탈 수 있음
· 안장 같은 장비
· 드라고니어의 장비
· 위장
· 무리지어 다님
· 드라고네트의 다양한 크기와 목적

드라고네트의 색깔과 무늬 디자인은 컨셉 단계에서 시작해야 한다. 나는 윗면은 땅색으로 위장을 하고 아랫면은 하늘의 색깔과 맞춰 위장한 랩터(F-22) 전투기에 착안했다. 드라고네트의 무늬는 1차대전 당시 독일의 비행기와 매우 비슷하다.

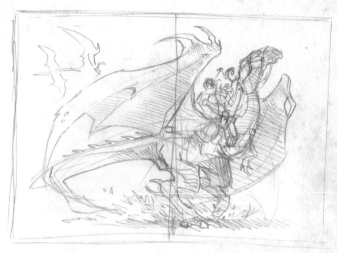

1 구성 스케치
이미지에 포함하고자 하는 요소들을 넣어 여러 장의 섬네일 스케치를 그린다.

적절한 골조와 포즈 만들기

인간 드라고니어와 다양한 사이즈의 드라고네트는 이 그림을 복잡해 보이게 만들 수 있다. 기본적인 구성과 형태를 잡을 수 있는 뼈대(골조)를 그려 혼란을 최소화한다.

골조는 그림(혹은 조각)의 가장 기반이 되는 그림이다. 이번의 경우, 간단한 골격의 윤곽을 그려 골조를 만든다.

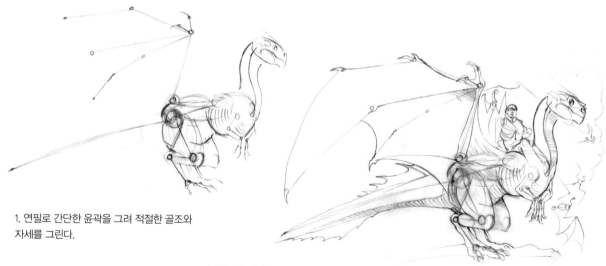

1. 연필로 간단한 윤곽을 그려 적절한 골조와 자세를 그린다.

2. 골조를 기반으로, 69페이지의 해부학적 정보를 활용하여 드라고네트의 근육을 그린다.

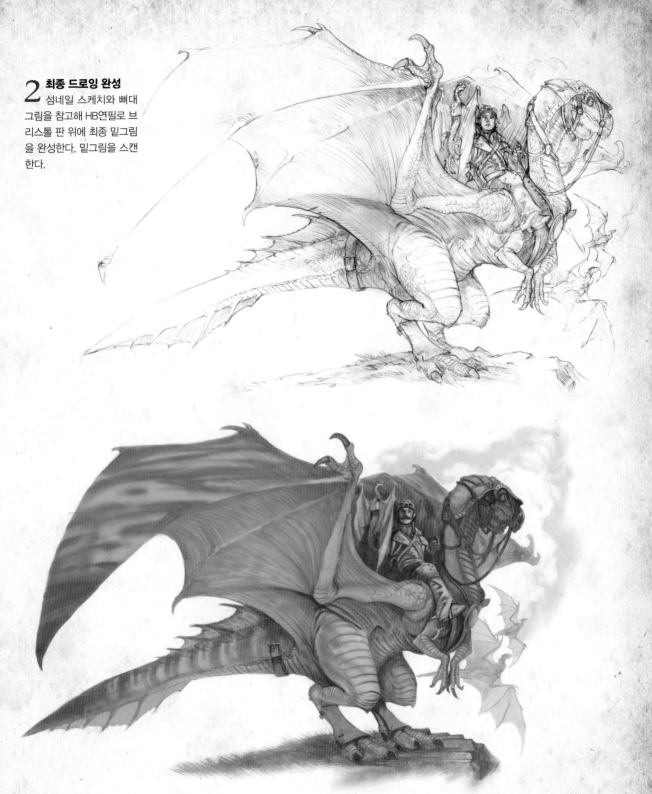

2 최종 드로잉 완성

섬네일 스케치와 뼈대 그림을 참고해 HB연필로 브리스톨 판 위에 최종 밑그림을 완성한다. 밑그림을 스캔한다.

3 밑칠 시작

곱하기 모드로 새로운 레이어를 만들어 밑칠을 시작한다. 투명한 브러시로 녹색톤 단색으로 칠해 형태와 조명을 설정한다. 배경 부분은 전경 부분보다 옅게 유지하는데 이는 그림에 깊이를 더해준다.

4 색깔 추가

표준 모드에서 50%의 불투명도로 새로운 레이어를 만든다. 밑칠에서 만들어진 색깔과 패턴을 따라, 더욱 옅고 흐리게 남겨져야 할 아랫부분을 제외한 드라고네트의 윗부분을 칠한다. 붉은색의 작은 배달 드라고네트가 짙은 녹색 배경에서 돋보이며, 드라고네트의 다양한 색과 무늬를 보여준다. 드라고니어와 드라고네트의 안장은 더 작은 반투명 브러시로 칠한다.

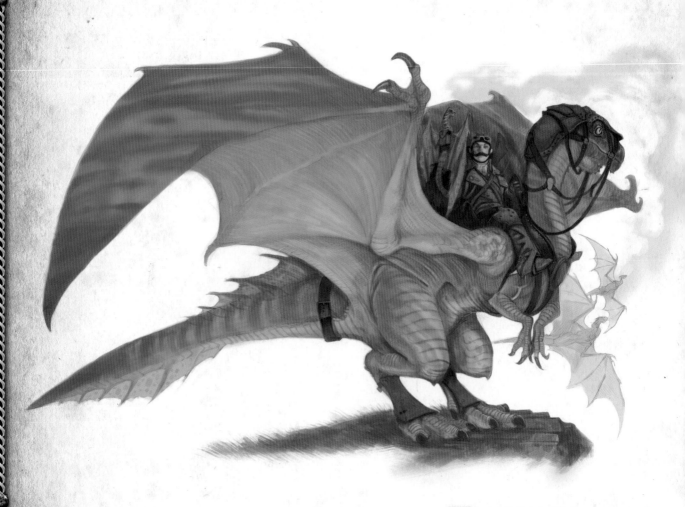

포토샵에서 수정하기

브러시질 했거나 색을 더한 부분을 다시 작업하고 싶으면, 기존의 그림 위에 그냥 채색과 붓칠을 하면 된다. 기존의 색과 붓칠은 보이지 않기 때문에, 이 단계에서 쉽게 요소의 색을 다듬을 수 있다.

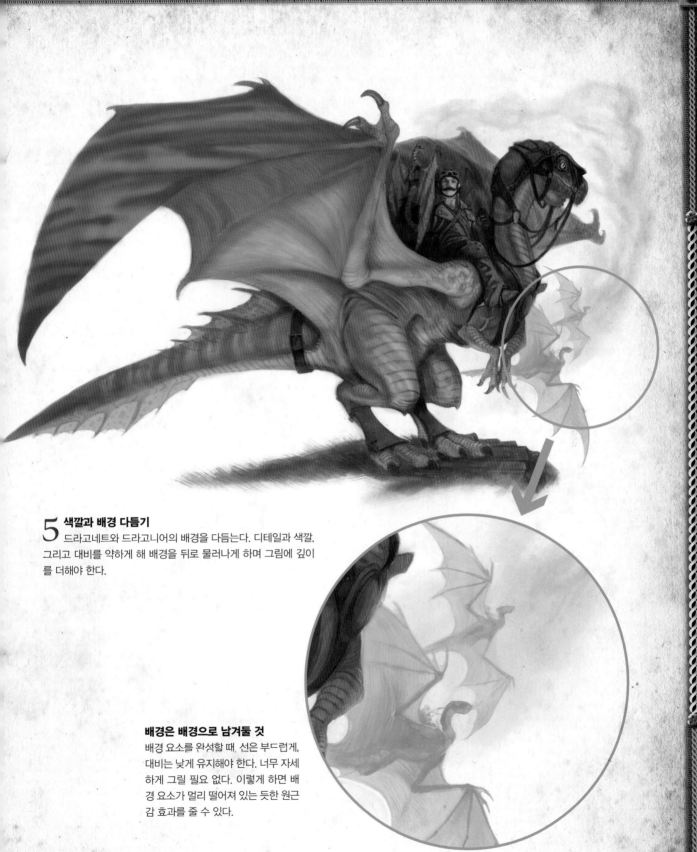

5 색깔과 배경 다듬기

드라고네트와 드라고니어의 배경을 다듬는다. 디테일과 색깔, 그리고 대비를 약하게 해 배경을 뒤로 물러나게 하며 그림에 깊이를 더해야 한다.

배경은 배경으로 남겨둘 것

배경 요소를 완성할 때, 선은 부드럽게, 대비는 낮게 유지해야 한다. 너무 자세하게 그릴 필요 없다. 이렇게 하면 배경 요소가 멀리 떨어져 있는 듯한 원근감 효과를 줄 수 있다.

6 드라고니어와 붉은 드라고네트 다듬기

더 작은 브러시로 불투명한 색을 사용해 드라고니어와 작은 드래곤에 최대한의 디테일을 추가한다. 드라고네트의 몸과 날개 주변에 밝고 강렬한 파랑색으로 재미를 더해주고 날개와 육수 부분에 오렌지색을 칠해 얇은 막을 통해 빛나는 듯한 느낌을 준다.

붉은 톤으로 드라고니어의 얼굴에 혈색을 넣고, 하이라이트와 그림자를 통해 재킷과 스카프, 그리고 가죽 끈의 질감을 표현한다.

7 드라고네트의 머리 부분 다듬기

얼굴이 두드려져 보일 수 있게 빨강과 오렌지 색을 첨가한다. 전 단계와 같이 오렌지 색으로 육수 부분을 통과한 빛이 약하게 빛나는 것을 표현한다. 안장 장치의 고정부분에 밝은 색을 넣는다. 눈 주변을 활기 있게 칠하고, 가죽 굴레(드래곤 머리에 쓰는 장비)에 무늬를 넣는다. 장비가 반짝이도록 하이라이트를 조금 추가한다.

8 발 부분 다듬기

다양한 질감의 브러시를 사용해 드래곤의 발을 만들어라. 전통 공법과 같은 스플래터링(splattering, 흩뿌리기), 스컴블링(scumbling, 붓기), 드라이브러싱(drybrushing, 마른 붓질) 등이 드라고네트 특유의 무늬와 질감을 표현할 것이다. 발과 발톱에 하이라이트를 넣어 파충류의 반질거리는 피부를 연출한다.

9 최종 터치 추가

작은 브러시로 불투명한 색을 사용해 나머지 디테일을 추가한다. 밝은 청록색과 오렌지-옐로 색을 활용해 녹색 드라고네트의 등 지느러미 디테일 부분을 다듬는다. 비늘을 다듬고 마무리한다. 뒤쪽의 날개에 비해 얼굴이 얼마나 더 디테일하게 표현되었는지에 주목하자.

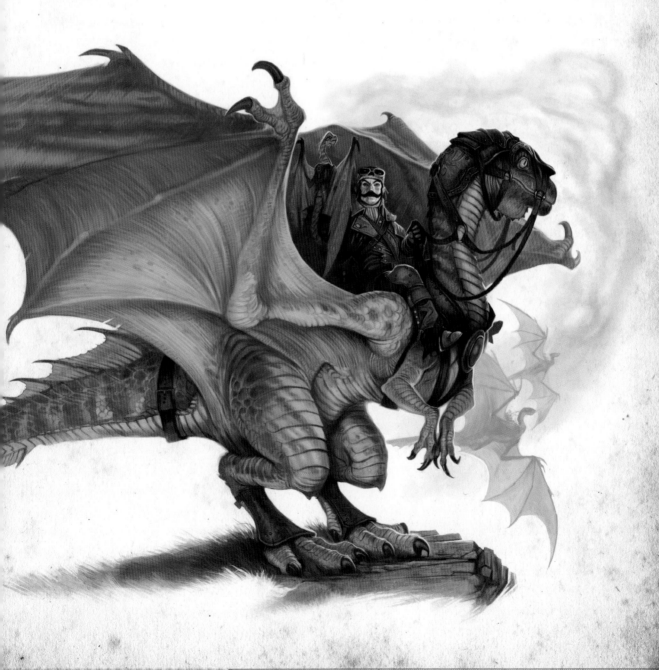

드레이크(Drake)

드라코 드라키대(Draco Drakidae)

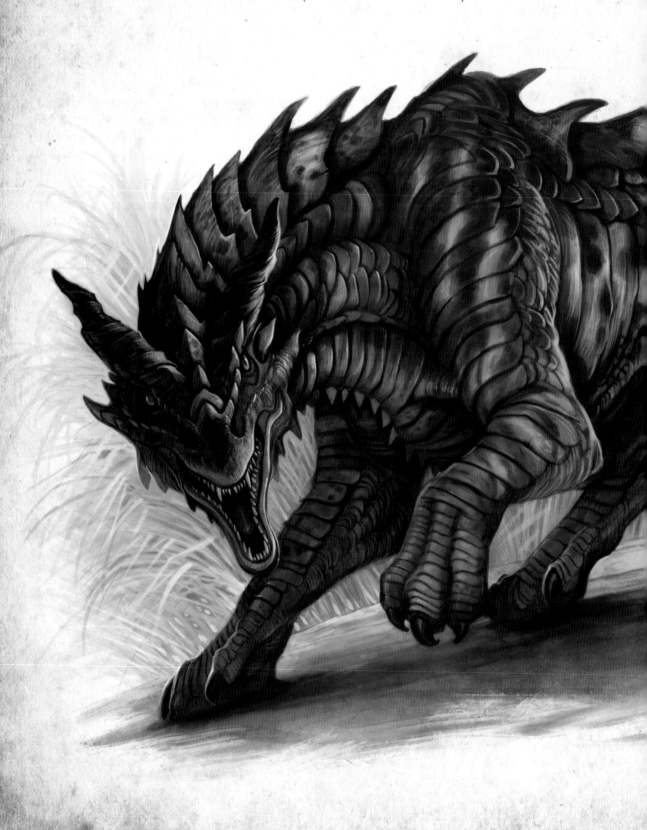

특징

크기: 91cm ~ 4m

날개 넓이: 없음

특징: 네 발의 다부진 몸, 날지 못함

서식지: 온대 및 열대 기후 지역, 대평원

종: 핏(pit) 드레이크, 레이싱 (racing) 드레이크, 드래프트 (draft) 드레이크, 세인트 커스 버트(St. Cuthbert's) 드레이크, 위에스(Wyeth's) 드레이크, 파 일(Pyle's) 드레이크, 워(War/ Siege) 드레이크, 이시타르 (Ishtar) 드레이크 - 멸종됨

가고일(Gargoyle), 드라코일 (Drakoyle), 고르곤(Gorgon), 드라곤네(Draggonne), 드라크 (Drak) 등으로도 알려져 있다.

커먼 드레이크
연필과 디지털
36cm X 56cm

생태

드레이크는 날지 못하는 드래곤으로 초기 문명부터 인류에 길들여져 살았다. 드레이크 종은 수백 가지나 되지만 모두 다리가 네 개이고, 짧고 단단한 몸을 가지고 있어 빠르게 달릴 수 있다. 드레이크의 가장 큰 장점은 환경에 대한 적응 능력이며, 모든 환경에 적응할 수 있는 수백 가지의 변종들이 있다. 강한 턱과 날카로운 이빨을 이용해 효과적으로 먹이를 잡아 죽인다.

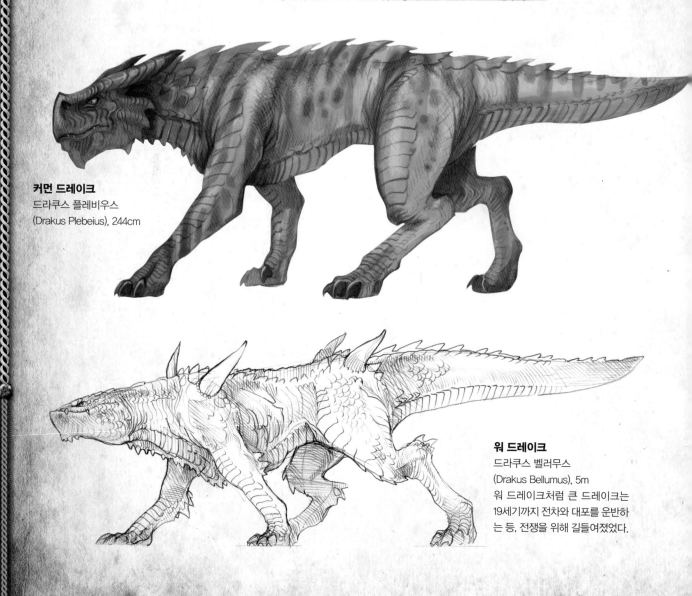

레이싱 드레이크
드라쿠스 프로페리투스
(Drakus Properitus), 183cm
작고 빠른 레이싱 드레이크는
아직도 교배되고 있다. 이들
의 속도는 치타와 맞먹는다.

커먼 드레이크
드라쿠스 플레비우스
(Drakus Plebeius), 244cm

워 드레이크
드라쿠스 벨러무스
(Drakus Bellumus), 5m
워 드레이크처럼 큰 드레이크는
19세기까지 전차와 대포를 운반하
는 등, 전쟁을 위해 길들여졌었다.

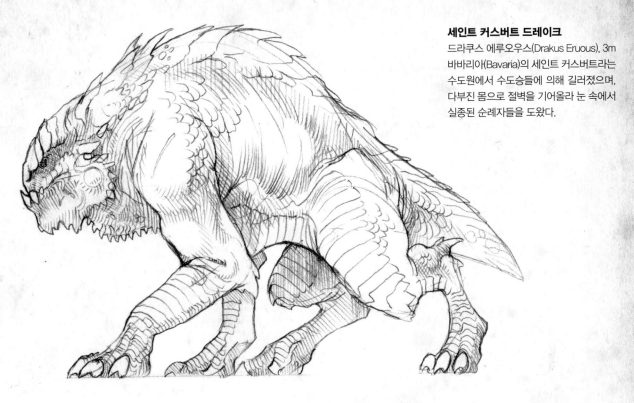

세인트 커스버트 드레이크
드라쿠스 에루오우스(Drakus Eruous), 3m
바바리아(Bavaria)의 세인트 커스버트라는
수도원에서 수도승들에 의해 길러졌으며,
다부진 몸으로 절벽을 기어올라 눈 속에서
실종된 순례자들을 도왔다.

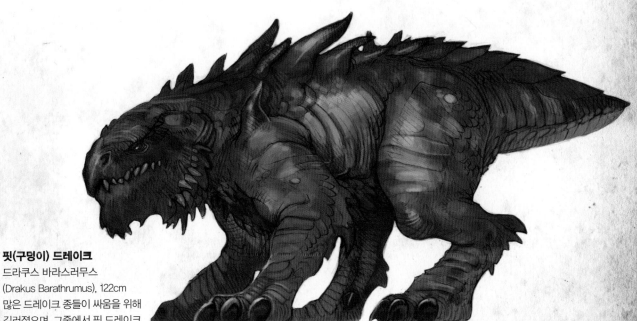

핏(구멍이) 드레이크
드라쿠스 바라스러무스
(Drakus Barathrumus), 122cm
많은 드레이크 종들이 싸움을 위해
길러졌으며, 그중에서 핏 드레이크
는 가장 악명높은 종이다. 여러 나
라에서 이 종을 기르는 것을 불법
으로 규정하고 있다.

습성

드레이크는 주로 초원이나 평원에서 무리를 지어 사냥을 한다. 드레이크는 최대 수십 마리까지 무리를 이루어 엘크나 무스(북미 큰 사슴), 드라고네트 등을 사냥한다. 오늘날 야생 드레이크는 드래곤 애호가들에게 매우 인기가 많은 종이다. 멸종 수준으로 사냥을 당해 개체 수가 적지만 여전히 전 세계적으로 수백 종이 존재한다.

커먼 드레이크가 쉬는 모습

드레이크의 서식지

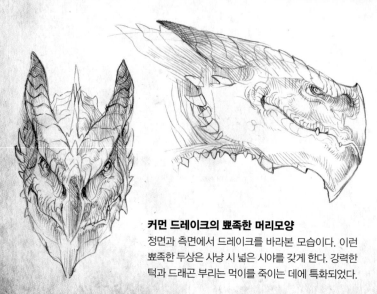

커먼 드레이크의 뾰족한 머리모양
정면과 측면에서 드레이크를 바라본 모습이다. 이런 뾰족한 두상은 사냥 시 넓은 시야를 갖게 한다. 강력한 턱과 드래곤 부리는 먹이를 죽이는 데에 특화되었다.

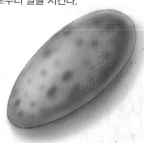

드레이크의 알, 25cm
야생 드레이크는 무리를 지어 살며 침입자로부터 알을 지킨다.

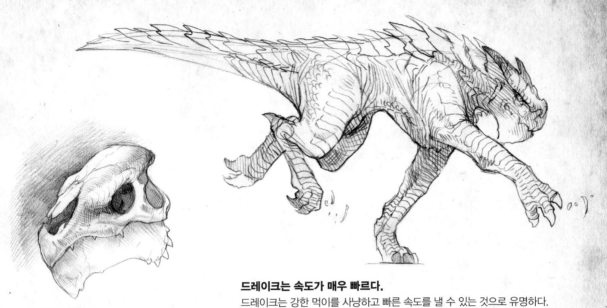

드레이크는 속도가 매우 빠르다.
드레이크는 강한 먹이를 사냥하고 빠른 속도를 낼 수 있는 것으로 유명하다.

드레이크의 두개골
드레이크의 해골은 강력한 무는 힘을 위한
턱 근육과 인대가 필요해 턱 부분이 넓다.

역사

원래는 이집트와 바빌론 문명에서 길들여지기 시작해, 30cm 이하의 작은 드레이크부터 6m가 넘는 거대한 전투 드레이크까지 수백 가지의 종이 만들어졌다.

경호나 경비를 위한 동물이었기 때문에, 드레이크는 메소포타미아, 이집트, 그리고 아시아의 건축 예술에서 일상적으로 등장한다. 중세시대에 드레이크는 보호와 공포의 상징으로, 성당이나 교회의 낙수 홈통 겸 비둘기가 둥지를 트는 것을 막는 역할을 했다. '거글러(gurgler - 물이 떨어지는 소리는 내는 것)'로 알려진 이런 조각들은 나중에 '가고일'로 불리어 많은 문화권에서 드레이크와 동의어로 쓰인다.

드레이크 갑옷
수 세기 동안 드레이크는 사냥과 호위를 위한 동물로 이용되었다. 이런 갑옷은 아직도 많은 곳에서 사용된다.
출처: 드레스덴 자연사 박물관.

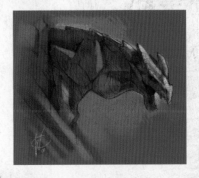

가고일
유럽의 고딕 성당에서 낙수 홈통으로 쓰인 가고일은 다양한 드래곤의 형태로 표현되었지만, 드레이크가 그중 가장 흔하다.
출처: 프랑스 카르카손의 성 마가렛 성당.

커먼 드레이크

드레이크를 그리는 것은 커다란 고양이나 개를 그리는 것과
비슷하다. 호랑이, 곰, 그리고 늑대의 자료를 참고하여 대략적
인 드레이크의 구조를 만든다. 특정 타입의 드레이크를 그리려
면 아래 특징들이 있어야 한다.

· 강력한 사냥꾼
· 강력한 턱
· 다부진 근육질 몸
· 초목 서식지
· 위장용 무늬

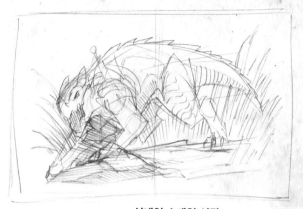

1 섬네일 스케치 시작
중요하다고 생각되는 요소들을 포함한
디자인의 섬네일 스케치를 여러 장 그린다.

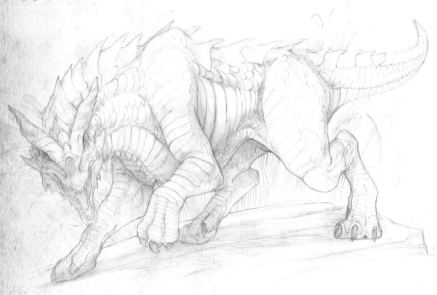

2 최종 밑그림 완성
HB연필로 브리스톨 판에 최종
밑그림을 그린 후 추가 작업을 하기
전에 구도가 맞는지 다시 확인하라.
그 후에 밑그림을 스캔한다.

기본 구조의 중요성

드래곤을 그릴 때에는 언제나 몸
안에 움직이는 뼈가 있음을 인
지해야 한다. 내부 구조는 외
부 디자인의 대부분을 결
정짓기 때문에, 표면 디테
일을 표현하기 전에 구조를
제대로 잡는 것이 중요하다.

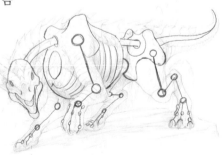

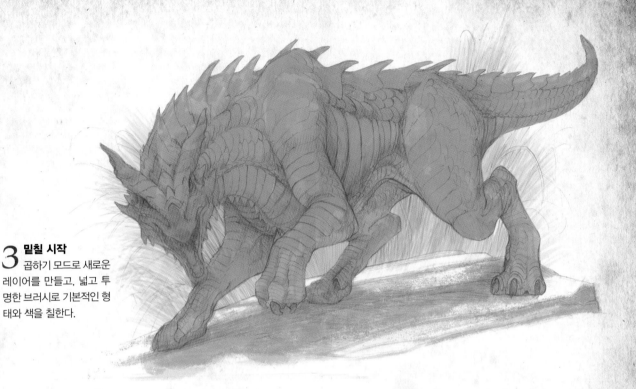

3 밑칠 시작
곱하기 모드로 새로운
레이어를 만들고, 넓고 투
명한 브러시로 기본적인 형
태와 색을 칠한다.

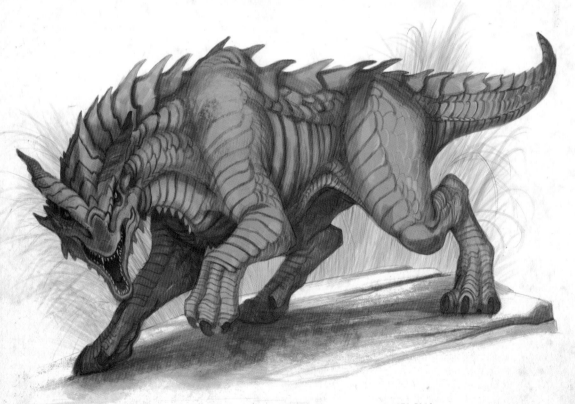

4 밑칠 완성
같은 레이어에서 같은 색으로 디테일을 넣는다. 명암을 추가한 후,
더 작은 브러시로 얼굴에 디테일을 넣는다. 눈과 이빨이 밑칠에서 가장
밝은 색을 띠고 있어야 한다.

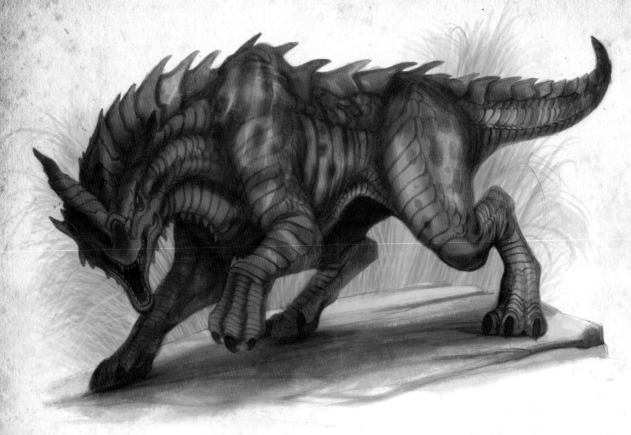

5 색 다듬기

96쪽의 컨셉 디자인에서 볼 수 있는 것과 같이, 드레이크는 주변 환경에 맞춰 위장을 하기 위해 갈색 줄무늬가 있다. 이는 그림이 상대적으로 단색적이라는 뜻이다. 색의 변화가 확연히 드러나는 색을 쓸 수 없기 때문에, 여러 브러시를 사용해 질감을 다르게 표현하도록 한다.

더 작은 브러시로 얼굴 디테일을 다듬고 빨간색과 노란색을 사용해 눈과 이빨을 드러낸다.

색과 질감

나는 포토샵의 여러 브러시를 통해 다음과 같은 질감들을 표현했다.

1. 드레이크 가죽 무늬를 나타내는 부드러운 질감
2. 다른 가죽 부분을 표현하기 위한 반점 무늬 효과
3. 배경의 풀을 표현할 수 있는 여러 개의 얇은 선
4. 땅의 질감을 표현하기 위한 자갈 효과

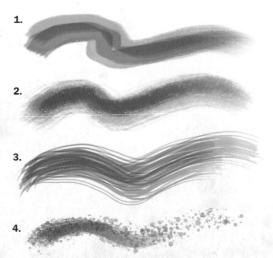

6 가죽 디테일 첨가

보라색으로 반사광을 표현해 드레이크의 아랫부분을 표현한다. 반사광은 화면의 주 광원이 돌에 반사되었다 가죽에 다시 비치며 만들어진다. 이는 그림에 입체감을 준다. 반사광은 보통 주 광원의 보색이다(이 그림의 경우, 노랑의 보색은 보라색이다).

7 얼굴 디테일 추가

가장 작은 브러시로 얼굴에 최종 터치를 추가한다. 줌-인 기능을 사용하면 이빨에 하이라이트를 주는 등의 작업을 쉽게 할 수 있다.

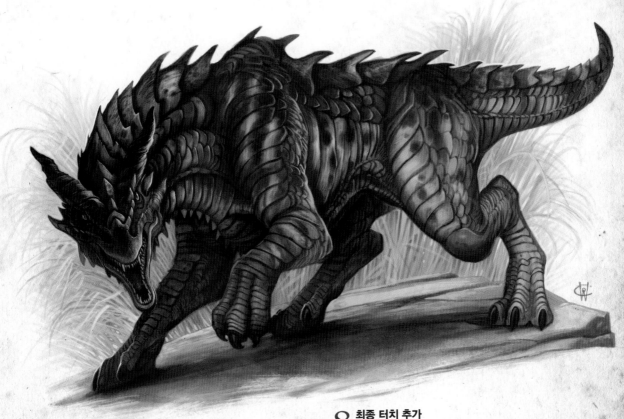

8 최종 터치 추가

가장 작은 브러시로 마지막 디테일과 하이라이트를 표현한다.

드라코 드라시멕시대(Draco Dracimexidae)

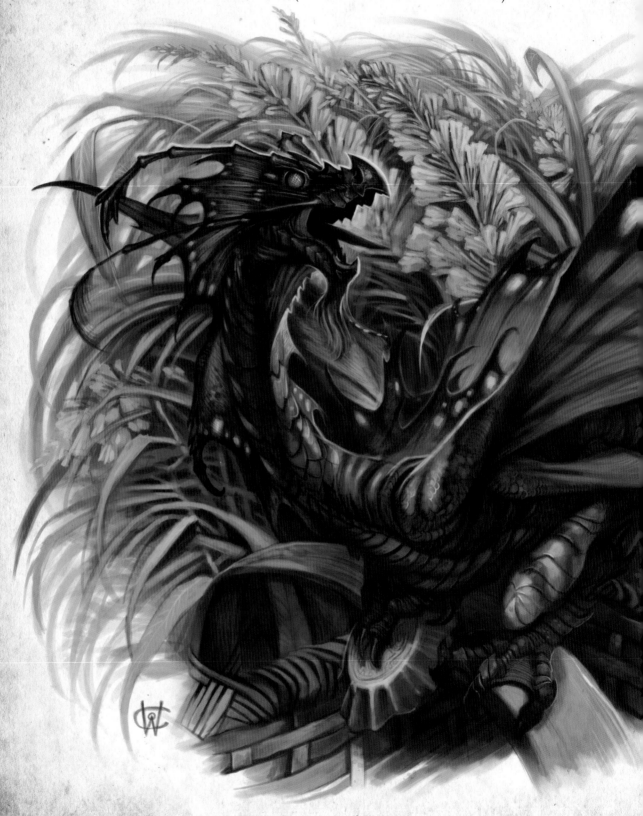

특징

크기: 15cm ~ 23cm

날개 넓이: 25cm ~ 36cm

특징: 밝은 색을 띠는 네 장의 날개; 다양한 색과 무늬

서식지: 온대 및 열대 기후 지역, 숲이나 삼림지

종: 퀸 맵(인간의 꿈을 지배한 다고 알려진 요정, Queen Mab) 페이드래곤, 모나크(monarch) 페이드래곤, 카디널(홍관조, cardinal) 페이드래곤, 제비꼬리(swallowtail) 페이드래곤, 리프윙(leafwing) 페이드래곤(재버워키, jabberwocky)

페어리(faerie, 마법) 드래곤, 페어리(fairy) 드래곤, 페이(fey) 드래곤, 픽시(pixie, 귀가 뾰족한 요정, 도깨비) 웜(wyrm), 재버워키 등으로도 알려져 있다.

모나크 페이드래곤
드락시멕서스 모나쿠스(Dracimexus Monarchus),
연필과 디지털
36cm X 56cm

생태

정원이 있는 사람이라면 페이드래곤 과 친숙할 것이다. 많은 잘못된 정보와 낯선 라틴어 이름에도 불구하고 페이 드래곤은 곤충이 아닌 드래곤이다. 앞 발은 두 번째 날개로 진화했고, 다리와 발 은 작은 먹이를 잡을 수 있도록 길게 진화했다.

페이드래곤은 곤충이나 벌새와 유사하게 비행한다. 마치 헬리콥터처럼 날개를 빠르게 퍼덕여 몸을 크게 움직 이지 않고 떠있을 수 있다. 네 장의 날개는 어느 방향으로 든 움직일 수 있게 한다.

페이드래곤은 다양한 색깔과 모양의 여러 종이 전세계에 퍼져있다. 육식성으로 주로 잠자리 같은 곤충을 먹 지만 때로는 벌새 같은 큰 먹 이도 잡아먹는다.

페이드래곤의 꼬리
페이드래곤은 꼬리로 물건을 감아 잡을 수 있다.

리프윙 페이드래곤(재버워키)
드라시멕서스 페나폴리우무스 (Dracimexus pennafoliumus), 25cm (지저귀는 소리 때문에 지어진 이름 – jabbering, 지저귀는/지껄이는 소 리) 재버워키는 많은 서북 유럽 국가 에서 주로 발견된다.

페이드래곤의 날개
페이드래곤의 네 장의 날개는 헬리콥터의 프로펠러처럼 작용하여 공중에 뜬 상태로 어떤 방향으로든 움직일 수 잇게 한다. 쉴 때에는 날개가 부채처럼 접힌다.

페이드래곤의 발
페이드래곤의 발은 길고 얇아 가느다란 가지에 매 달릴 수 있다.

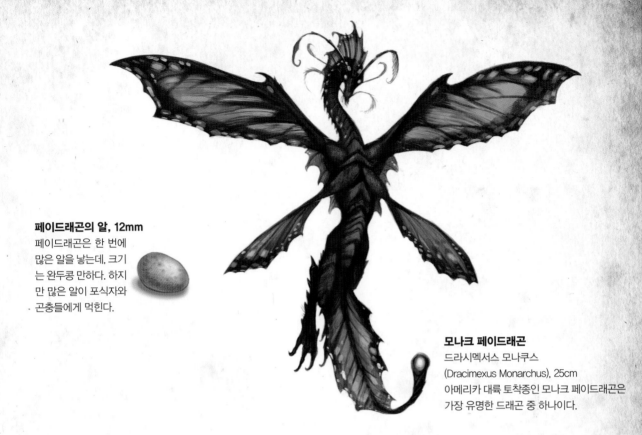

페이드래곤의 알, 12mm
페이드래곤은 한 번에
많은 알을 낳는데, 크기
는 완두콩 만하다. 하지
만 많은 알이 포식자와
곤충들에게 먹힌다.

모나크 페이드래곤
드라시멕서스 모나쿠스
(Dracimexus Monarchus), 25cm
아메리카 대륙 토착종인 모나크 페이드래곤은
가장 유명한 드래곤 중 하나이다.

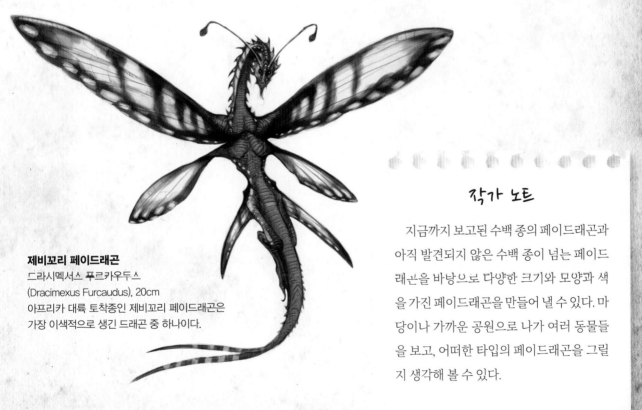

제비꼬리 페이드래곤
드라시멕서스 푸르카우두스
(Dracimexus Furcaudus), 20cm
아프리카 대륙 토착종인 제비꼬리 페이드래곤은
가장 이색적으로 생긴 드래곤 중 하나이다.

작가 노트

지금까지 보고된 수백 종의 페이드래곤과
아직 발견되지 않은 수백 종이 넘는 페이드
래곤을 바탕으로 다양한 크기와 모양과 색
을 가진 페이드래곤을 만들어 낼 수 있다. 마
당이나 가까운 공원으로 나가 여러 동물들
을 보고, 어떠한 타입의 페이드래곤을 그릴
지 생각해 볼 수 있다.

습성

페이드래곤은 드래곤 중 가장 작은 종이지만, 다른 드래곤과 비슷한 습성을 가지고 있다. 저녁과 새벽 시간에 곤충을 사냥하고 알을 낳기 위해선 바위 돌출부나 나무에 둥지를 만들지만 대개는 서늘하고 어두운 숲을 더 선호한다. 북쪽 지방의 페이드래곤은 겨울에 이동을 하지 않고 동면을 취한다. 페이드래곤은 비행 중에 교미를 하는데, 화려한 날개와 빛나는 꼬리로 상대를 유혹한다. 그레이트 드래곤(64~77페이지 참조)처럼 훨씬 큰 다른 드래곤들과 마찬가지로, 페이드래곤 또한 반짝이는 물건들로 둥지를 장식한다.

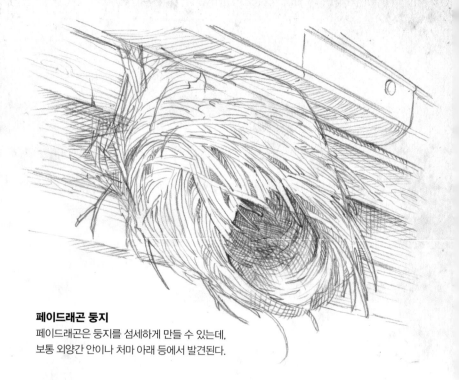

페이드래곤 둥지
페이드래곤은 둥지를 섬세하게 만들 수 있는데, 보통 외양간 안이나 처마 아래 등에서 발견된다.

페이드래곤의 서식지
페이드래곤은 위험성에 대한 두려움 없이 인간과 가장 가깝게 살 수 있는 몇 안 되는 드래곤 중 하나다.

페이하우스(Feyhouse)
화단을 가꾸는 사람들이나 보이스카웃들에게
페이하우스를 만드는 것은 유명한 취미 활동
이다. 페이하우스는 화원의 그늘진 곳에 짓는
것이 좋다.

역사

페이드래곤은 전세계 거의 모든 요정 이야기의 영감
이 되는 존재이다. 도깨비불(will-o' the wisp), 브라우니
(brownies - 스코틀랜드 전설에 나오는 밤에 몰래 나타나
농사일을 도와주는 요정), 픽시 요정과 같은 것들은 모두
화려하고 활달하고 신비로운 페이드래곤에서 유래한 것
들이다. 페이드래곤이 정원에 들어오는 것은 거의 모든 문
화권에서 길조를 의미해, 단추나 동전 같은 반짝이는 물건
을 선물로 두기도 한다. 역사학자들은 이러한 풍습이 예전
이교도들이 훨씬 더
큰 드래곤들에게 인
간을 산 재물로 바치
던 전통에서 유래했
다고 전한다.

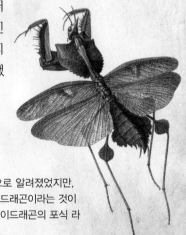

한때 사마귀의 한 종으로 알려졌었지만,
이후에 곤충이 아니라 드래곤이라는 것이
밝혀졌다. 사마귀는 페이드래곤의 포식 라
이벌이다.

페이드래곤 트랩
페이드래곤은 대부분의
서양 국가에서 보호대
상이지만, 아시아나 아
프리카에서는 다음과
같은 바구니로 잡아 별
미로 팔기도 한다.

그림 설명
모나크 페이드래곤

페이드래곤의 이미지를 그릴 때에는 구성 요소들을 모두 최고의 상태로 나타내는 것이 중요하다. 그림을 더욱 흥미롭게 만들 수 있는 모든 요소를 포함해서 그린다. 서식지, 크기, 색 등을 모두 고려해야 한다. 이 모든 요소들은 디자인에서 중요하게 쓰인다. 잊지 않도록 모든 세부 사항을 정리한다.

· 작은 크기
· 꽃 사이에 생활
· 네 장의 날개
· 반짝이는 물건을 모으는 습성

1 기초 섬네일 스케치 완성
다음과 같이 빠르게 섬네일 스케치를 그려 레이아웃과 구성을 정한다. 보다시피, 나는 처음에 페이드래곤이 물뿌리개에 앉은 구도로 잡았었다.

2 최종 밑그림
섬네일 스케치를 참고해 브리스톨 판 위에 HB 연필로 최종 밑그림을 완성한다. 정원 부분은 디기탈리스(foxgloves)를 참고했다. 밑그림을 스캔한다.

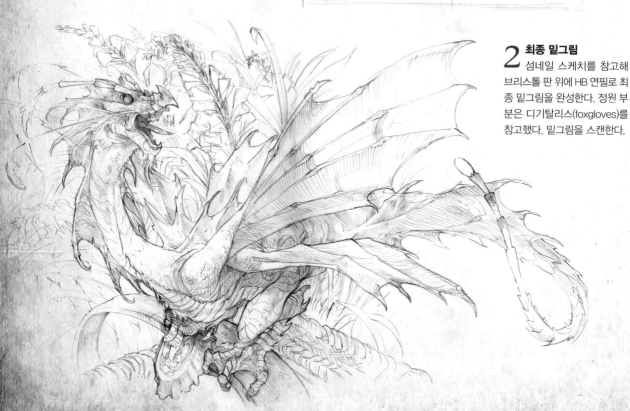

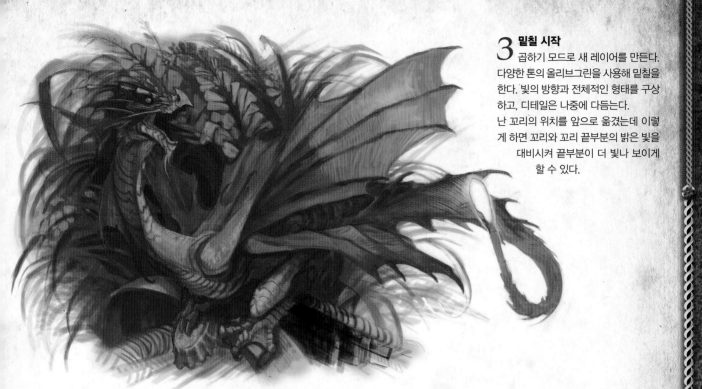

3 밑칠 시작

곱하기 모드로 새 레이어를 만든다. 다양한 톤의 올리브그린을 사용해 밑칠을 한다. 빛의 방향과 전체적인 형태를 구상하고, 디테일은 나중에 다듬는다.

난 꼬리의 위치를 앞으로 옮겼는데 이렇게 하면 꼬리와 꼬리 끝부분의 밝은 빛을 대비시켜 끝부분이 더 빛나 보이게 할 수 있다.

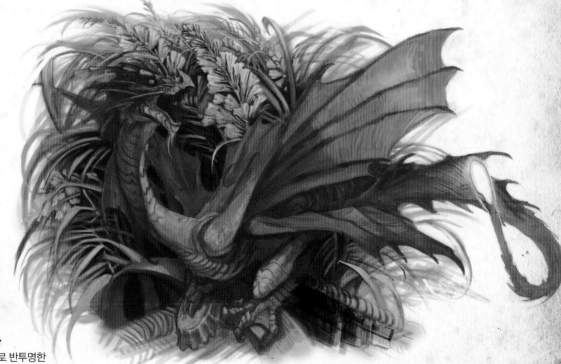

4 색깔 추가

표준 모드로 반투명한 레이어를 만들고 기본 색을 넣는다. 배경의 요소부터 시작한다. 배경의 정원은 녹색의 커튼을 드리운 것 같은 효과를 만들어 오렌지 색의 페이드래곤과 대비를 이루어 돋보이게 할 것이다. 배경의 디테일은 정확할 필요 없다. 이 단계에서는 배경에 꽃이 있다는 인상 정도만 주면 충분하다.

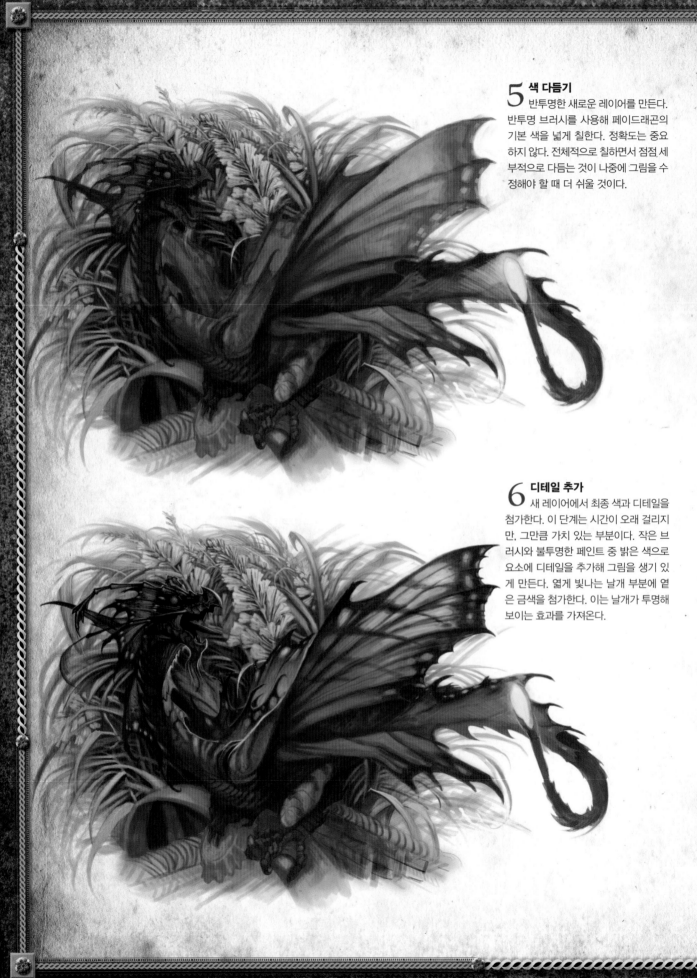

5 색 다듬기

반투명한 새로운 레이어를 만든다. 반투명 브러시를 사용해 페이드래곤의 기본 색을 넓게 칠한다. 정확도는 중요하지 않다. 전체적으로 칠하면서 점점 세부적으로 다듬는 것이 나중에 그림을 수정해야 할 때 더 쉬울 것이다.

6 디테일 추가

새 레이어에서 최종 색과 디테일을 첨가한다. 이 단계는 시간이 오래 걸리지만, 그만큼 가치 있는 부분이다. 작은 브러시와 불투명한 페인트 중 밝은 색으로 요소에 디테일을 추가해 그림을 생기 있게 만든다. 엷게 빛나는 날개 부분에 옅은 금색을 첨가한다. 이는 날개가 투명해 보이는 효과를 가져온다.

중간 부분
1. 거칠고 투명한 브러시로 잔디를 그린다.
2. 더 작은 브러시로 더 어두운 색을 택해 그림자를 넣는다.
3. 더 밝은 톤의 반투명한 녹색으로 그림에 재미와 깊이를 더한다. 땅 부분을 표현할 노란색도 첨가한다.
4. 작고 불투명한 브러시로 꽃을 추가한다.
5. 가장 작은 브러시로 디테일 작업을 한다.

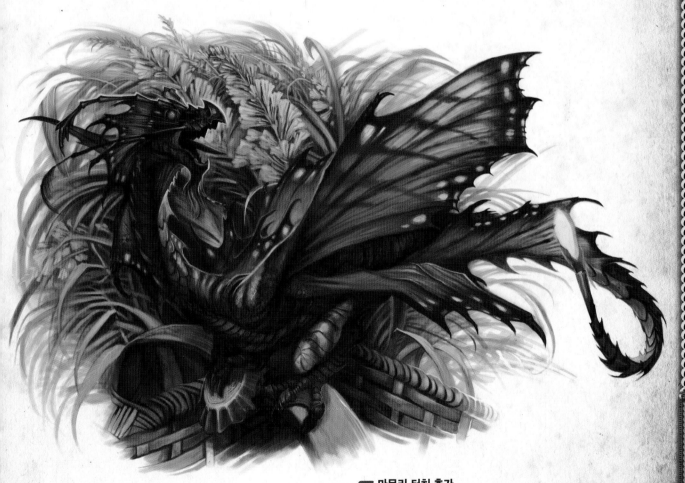

7 마무리 터치 추가
작은 불투명 브러시로 바구니의 깊은 그림자, 날개의 하이라이트 등 최종적인 수정 작업을 한다.

하이드라(Hydra)

드라코 하이드리대(Draco Hydridae)

특징

크기: 9m

날개 넓이: 없음

특징: 서펀트형 몸에 여러 개의 머리. 종에 따라 무늬가 다름

서식지: 열대 기후 지역, 물가 와 습지

알려진 종: 유러피안 황소 (European bull) 하이드라; 론(Rhone) 하이드라, 레르나 (Lernaean) 하이드라, 재패니 즈 하이드라(야마타노 오로치, Yamata-no-orochi), 나가(인디 안 하이드라, naga), 북부 황소 (Northern bull) 하이드라, 케르 베로스(cerberus) 하이드라, 메 두사(medusan) 하이드라, 윙드 (winged) 하이드라

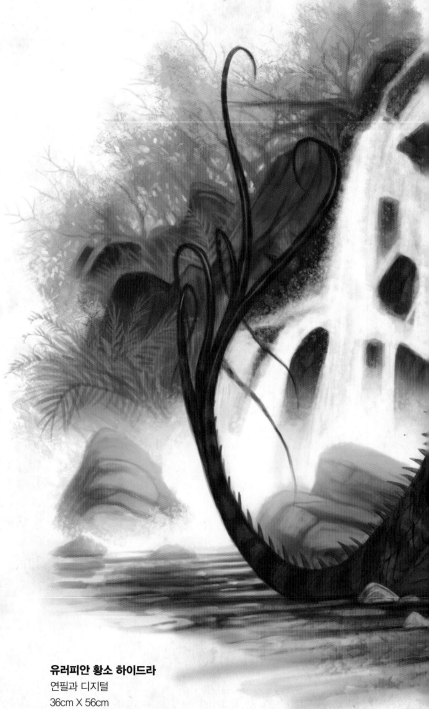

유러피안 황소 하이드라
연필과 디지털
36cm X 56cm

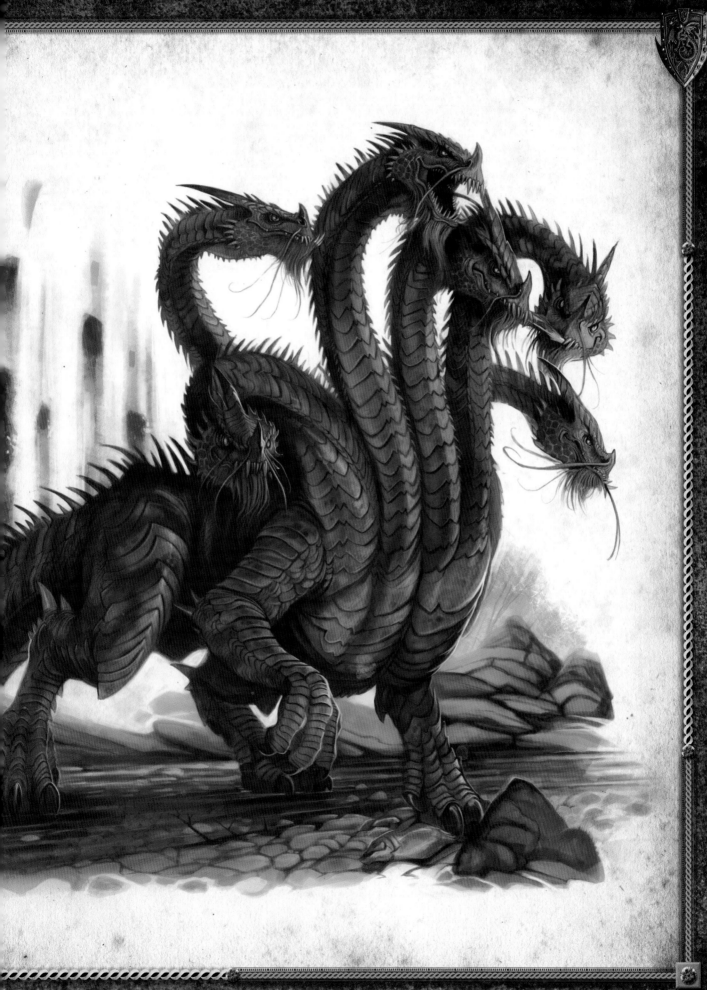

생태

드래곤 중 단연코 가장 특이한 종인 하이드라는 머리가 여러 개 달린 드래곤의 한 종류로 하이드라드라시포르메스 (hydradraciformes)라고 알려져 있다. 하이드라는 머리가 두 개로 태어나는데, 먹이를 더 효율적으로 먹을 수 있도록 자라면서 머리가 생겨난다. 머리를 다치거나 잘리면 새 머리가 다시 자란다. 머리가 마법처럼 돋아나는 이미지는 사실 조금 과장된 것으로, 보통 하이드라의 머리가 다시 생기려면 약 1년의 시간이 걸린다. 하이드라는 주로 여러 개의 머리로 물고기나 작은 먹이를 잡을 수 있는 물가에 서식한다.

레르나 하이드라는 훨씬 작은 3m에서 6m 크기로 다리가 없으며, 뱀 같은 몸은 웜과 종종 혼동되기도 하지만(136~145페이지 참조), 실제로는 하이드라에 속한다.

재패니즈 하이드라로 불리는 야마타노 오로치는 나가라고 불리는 인도의 하이드라와 마찬가지로 바다에 살며 갯벌이나 강 하류에서 조개를 잡아먹는다.

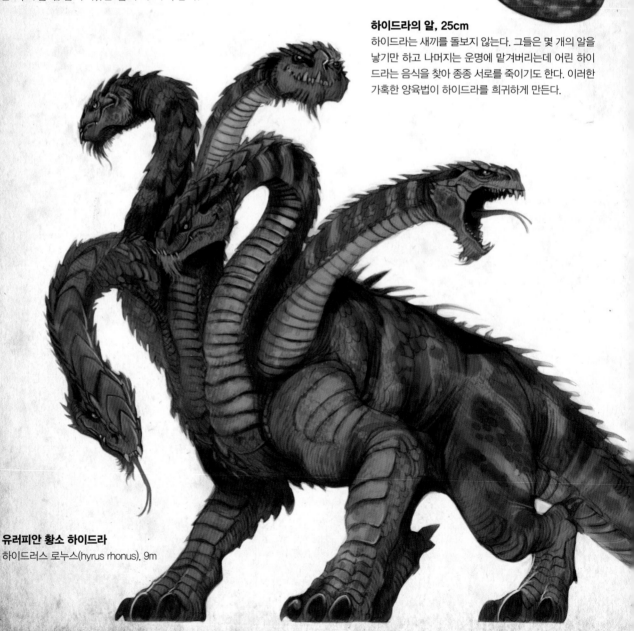

하이드라의 알, 25cm
하이드라는 새끼를 돌보지 않는다. 그들은 몇 개의 알을 낳기만 하고 나머지는 운명에 맡겨버리는데 어린 하이드라는 음식을 찾아 종종 서로를 죽이기도 한다. 이러한 가혹한 양육법이 하이드라를 희귀하게 만든다.

유러피안 황소 하이드라
하이드러스 로누스(hyrus rhonus), 9m

케르베로스 하이드라는 더 작은 종으로, 종종 드레이크 (90~99페이지 참조)나 개로 혼동되지만 하이드라 종이다. 이들은 넓은 초원에서 작은 먹이를 사냥하며, 경호용으로 포획되기도 한다. 건물의 정문이나 입구에 묶여있는 케르베로스의 세 머리는 언제나 주변을 경계하고 있으며, 다른 하이드라 종과 다르게 사냥개처럼 으르렁거리거나 짖어서 경고를 보낸다. 케르베로스는 세 개의 머리로 태어나 머리가 새로 자라지 않는다는 점에서 매우 특이하다.

윙 하이드라로 불리는 아에로(aero) 하이드라는 현재까지 기록된 바가 없으며 날개가 달렸다는 점에서 매우 희귀한 종으로 여겨진다. 하이드라 전문가들은 꾸준히 날개가 있는 하이드라를 찾고 있다.

하이드라의 머리
하이드라는 깊은 늪지에 살며 시력이 매우 좋지 않다. 먹이를 잡기 위해 밤에 사냥을 하는데, 긴 덩굴 같은 수염으로 주변의 환경을 인지한다.

하이드라의 발
하이드라 서식지의 부드럽고 축축한 땅에 서기 위해서는 커다란 몸을 지탱할 수 있는 넓고 평평한 발이 필요하다. 하이드라의 다부진 발톱은 통나무나 돌을 들춰내 조개나 작은 동물들을 잡아먹는데 쓰인다.

또 다른
하이드라 종

하이드라 종은 드래곤 중에서도 가장 희귀하고 다양한
종으로 구성되어 있다.

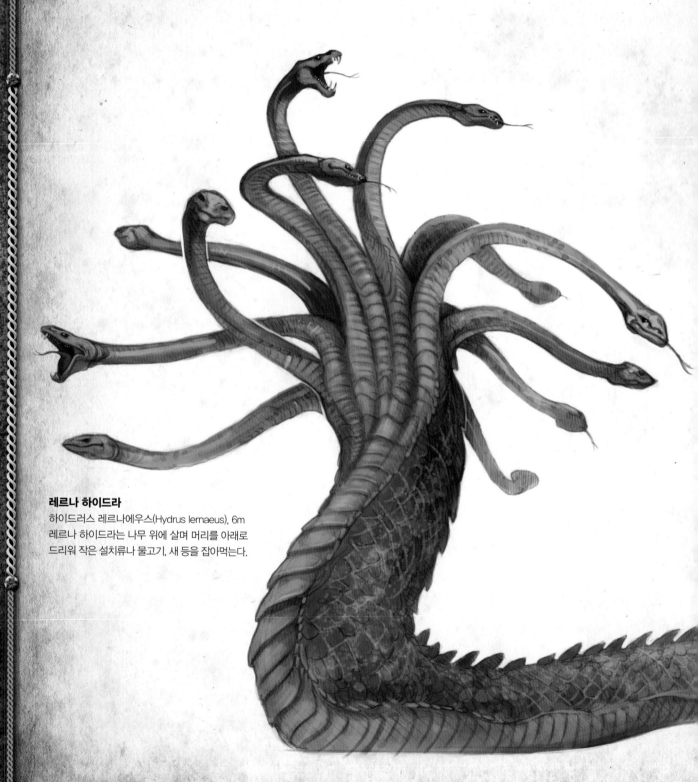

레르나 하이드라
하이드러스 레르나에우스(Hydrus lernaeus), 6m
레르나 하이드라는 나무 위에 살며 머리를 아래로
드리워 작은 설치류나 물고기, 새 등을 잡아먹는다.

메두사 하이드라
하이드러스 메두수스(Hydrus medusus), 3m
메두사 하이드라는 늪지나 뻘에 살며 진흙 속으로
들어가 몸을 숨긴다. 장어나 가재, 작은 동물들을
잡아먹는다.

케르베로스 하이드라
하이드러스 케레브루스
(Hydrus Cerebrus), 3m
종종 드레이크 종으로 여겨지지만
케르베로스 하이드라는 고대까지
올라가는 긴 역사를 가지고 있다.
머리 세 개로 태어나 더 이상의 머
리가 자라지 않는 케르베로스는 섬
세한 사냥꾼이다. 세 개의 머리 중
하나는 언제나 깨어 있기 때문에 번
견이나, 쥐잡이용으로 길들여졌다.

나가(인디안 하이드라)
하이드러스 갱구스
(Hydrus Gangus), 9m
인도의 나가는 인도 대륙과 동남
아시아에서 풍요와 번영의 상징
으로 여겨졌다. 이것은 아마 좋
은 강물과 풍부한 먹이 덕분에
그 지역에 하이드라가 많아졌기
때문일 것이다.

습성

하이드라는 인간에게 해를 끼친다는 편견 때문에 많이 사냥당해, 나일 강 삼각주와 지중해의 섬 지역 등의 원래 서식지에서 사라져버렸다. 많은 종이 가축들을 공격한다고 알려져 있지만, 사실 하이드라는 촉수 같은 목으로 사정거리 안을 지나는 먹이만 잡는 낚시꾼이다. 크고 단단한 몸은 악어 같은 포식자로부터 자신을 보호하기 위해 발달되었지만, 몸집 때문에 자신의 레어에서 몇 주 동안 움직이지 않는 움직임이 무거운 생물이다.

하이드라는 몸집에 비해 각각의 뇌가 매우 작은, 지능이 떨어지는 동물이다. 머리는 각각 따로 행동할 수 있어 머리 하나가 먹는 동안 다른 머리는 쉬는 식으로 살아간다. 하이드라는 강둑이나 바닷가에 자리를 잡고 머리가 닿는 거리에 지나가는 모든 것을 먹는다. 가끔 머리끼리 싸우기도 해 상처를 입히거나 그 머리를 죽이기까지 하는 경우도 관찰된다.

겨울 동안 북부 황소 하이드라는 땅을 파고 들어가 동면을 취하는데, 온대와 열대에 사는 레르나 하이드라와 나가, 그리고 재패니즈 하이드라는 1년 내내 활동한다.

하이드라의 서식지
큰 강가 주변의 굴에서 주로 발견되는 하이드라는 인간의 이주에 따른 개발과 댐 건설 등으로 서식지가 파괴되면서 멸종 위기에 처했다.

하이드라의 포식 과정
여러 개의 머리가 매우 빠른 속도로 공격하며, 충분한 양의 먹이를 먹어 큰 몸을 유지한다.

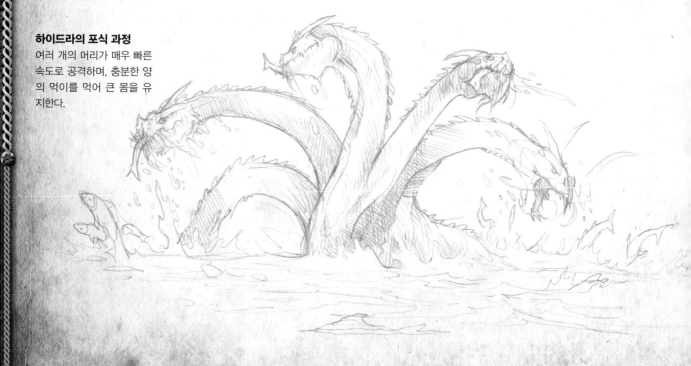

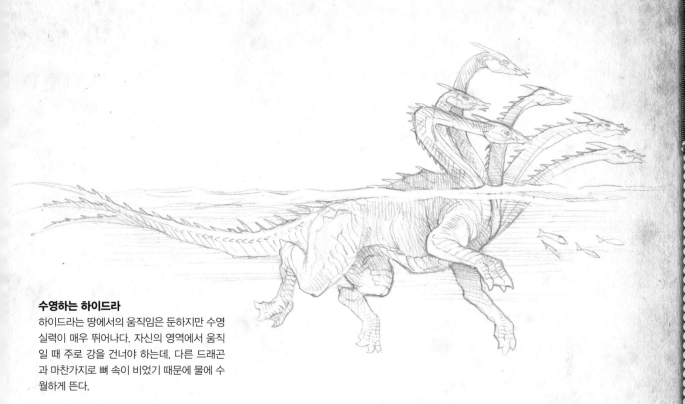

수영하는 하이드라

하이드라는 땅에서의 움직임은 둔하지만 수영 실력이 매우 뛰어나다. 자신의 영역에서 움직일 때 주로 강을 건너야 하는데, 다른 드래곤과 마찬가지로 뼈 속이 비었기 때문에 물에 수월하게 뜬다.

역사

하이드라는 미술사에서 가장 많이 묘사된 동물 중 하나이며, 모든 문화권에서 동일한 모습으로 나타난다. 하이드라는 고대 그리스의 항아리, 고대 모자이크, 이슬람 두루마리와 조각, 불교 벽화, 중세 서적, 그림, 그리고 판화 등에 수도 없이 묘사되었다.

레르나 하이드라는 그리스 신화에서 헤라클레스와 싸운 하이드라로 가장 유명하지만, 다수의 머리를 가진 드래곤들도 있다. 일본 신화에서 바다의 신 스사노오는 술에 취해 머리가 여덟 달린 하이드라와 싸운다. 인도에서는 비슈누 신이 나가의 머리 위에서 춤을 춘다. 기독교에서 종말을 의미하는 머리 일곱 달린 짐승은 유러피안 황소 하이드라에서 착안한 것으로 보인다.

날개가 있는 하이드라에 대한 묘사는 흔하다.

알브레트 듀러(Albrecht Durer)의 목판화에는 종말을 나타내는 머리 일곱 달린 짐승이 날개 달린 하이드라로 묘사되어 있다.

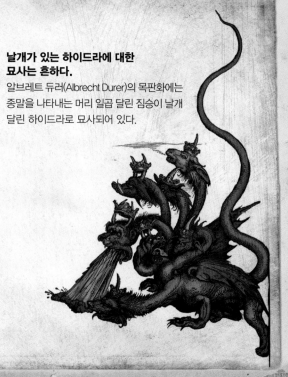

그림 설명
유러피안 황소 하이드라

하이드라를 그리는 것은 매우 복잡한 작업이다. 얽힌
머리와 목은 하나인 동시에 각각 따로 표현되어야 한다.
더 많은 머리를 넣을수록 디자인은 더 복잡해질 것이다.
아래는 하이드라의 기본적인 특징 요소들이다.

· 여러 개의 머리

· 강가에 서식

· 단단한 몸

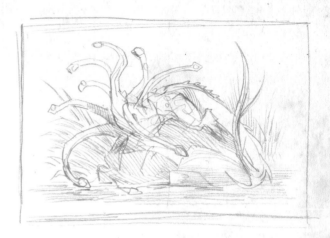

1 섬네일 스케치 그리기
여러 장의 섬네일 스케치를 통해
밑그림을 구상한다. 여러 개의 목과
머리가 어떻게 배치되어 있으며 어
떻게 몸에 붙어 있을지 정해야 한다.

2 구성 디자인
HB연필로 필요한 모든
디테일이 들어간 그림을 그
리고 스캔한다.

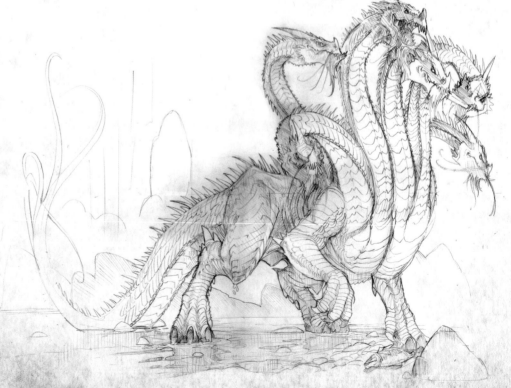

3 밑칠 시작

곱하기 모드로 새 레이어를 만들어 밑칠을 한다. 투명한 브러시로
녹색 톤으로 명암을 잡고, 모양과 형태를 잡는다.

4 밑칠 완성

더 작은 브러시로 깊은 대비를 주어 대부분의 디테일과 명암 작업이
끝날 때까지 밑칠를 한다.

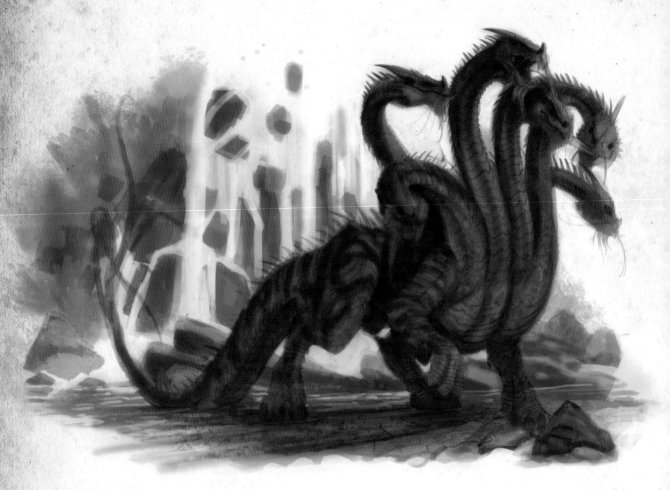

5 색 추가

반투명한 브러시로 그림에 있는 모든 물체의 색을 넓게 칠한다. 이 단계에서 깔끔하게 색을 칠할 필요는 없다. 단지 각각의 물체에 고유색을 입히는 것에 집중해야 한다. 대부분의 채색은 다음 단계에서 새로운 레이어에 작업할 것이다.

작가 노트

고유색은 안개와 같은 것의 영향을 받기 전의 실제 색깔을 의미한다. 예를 들어, 레몬의 고유색은 노란색이다. 하지만 멀리서 보거나 저녁에 보면, 레몬은 덜 선명한 노란색으로 보일 것이다. 그림의 고유색을 설정하면, 거기서부터 디테일한 색 변경을 할 수 있다.

6 배경 및 디테일 다듬기

불투명한 페인트를 이용하여 배경부터 더 작은 브러시로 그림을 다듬는다. 디테일한 부분이 두드려져 보일 수 있게 몇몇 영역은 이전 상태 그대로 두면 된다. 디테일하게 만지지 않은 부분은 흐릿한 배경으로 보일 것이다.

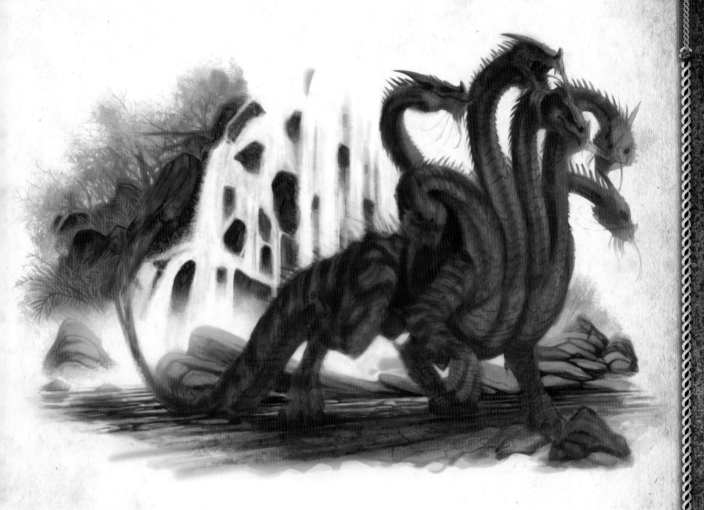

7 아래쪽 하이드라 머리에 디테일 추가

다른 머리보다 아래쪽에 있지만, 전경을 담당하는 부분이므로 작은 브러시와 불투명한 색으로 디테일을 다듬어야 한다.

8 나머지 머리 다듬기

이 부분은 보는 이의 시선을 끌기 위해 밝은 색을 사용하였다. 두 머리가 싸우고 있는 살코기의 빨간색도 녹색의 보색으로 시선을 끄는 데에 도움이 된다.

9 배경 다듬기

하이드라의 날카롭고 강한 이미지와 대비시키기 위해 배경의 질감과 선은 부드럽게 유지한다.

10 마무리 터치 추가
가장 작은 브러시로 투명한 색을 선택해 최종 마무리가 필요한 부분을 칠한다.

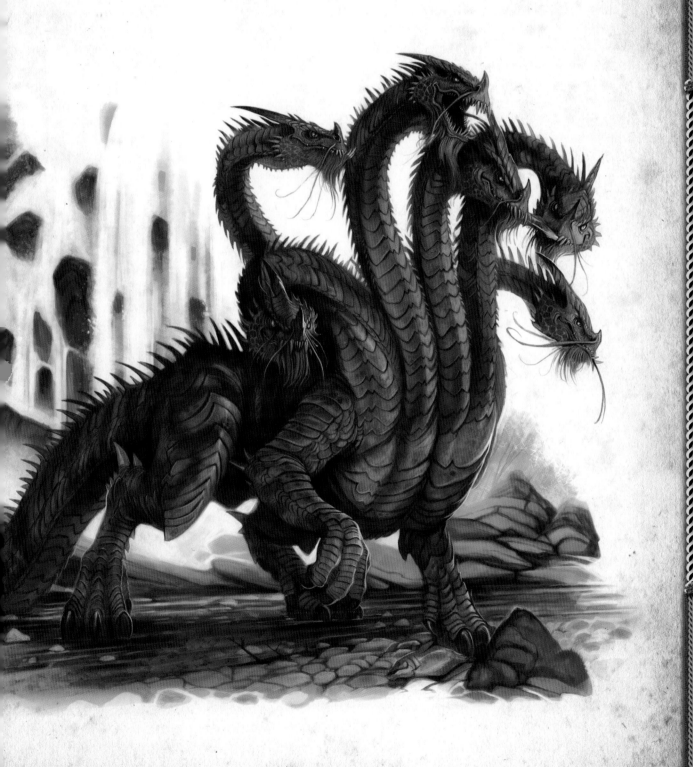

드라코 오르카드라시포르메(Draco Orcadraciforme)

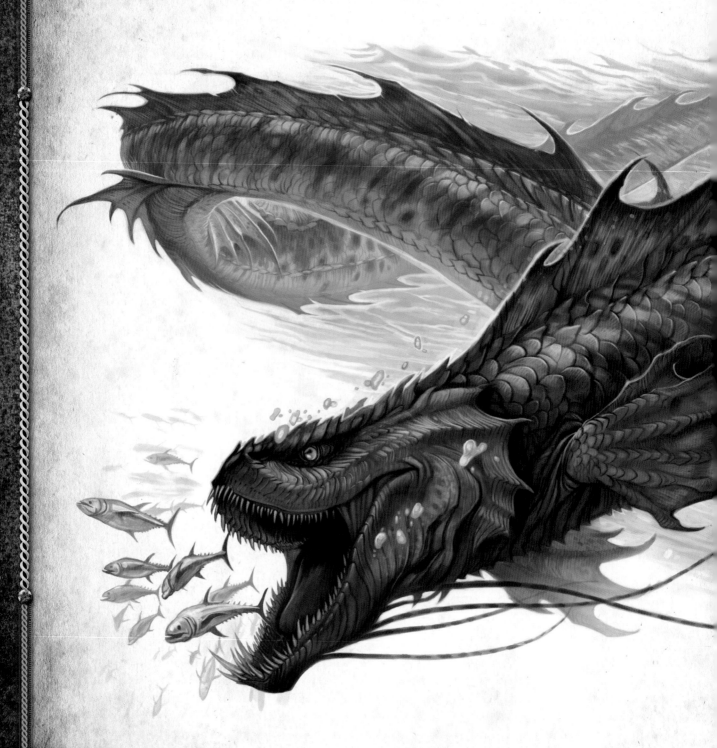

파레오 바다 괴물
연필과 디지털
36cm X 56cm

생태

수백 만년 전 육지 드래곤 종으로부터 진화한 바다 괴물은 크게 두 가지 군으로 나뉘는데, 우선 최대 91m 넘게 자란다는 뱀 모양의 종인 드라칸길리대(dracanguillidae; 드래곤 장어)와 상대적으로 육지 드래곤에 가까우며 최대 15m까지 자라는 세투시대(Cetusidae; 바다 사자)가 있다.

지구 표면의 75%가 물로 되어있는 만큼, 바다 괴물은 드래곤 중에 개체 수와 종류가 가장 많다. 수십 가지 종이 확인되었으며, 나머지는 거의 멸종됐거나 매우 희귀해 목격되지 않는다. 주로 물고기, 바다표범, 조개와 다른 바다 생물을 먹고 살아가며, 모든 바다 괴물은 수면 위로 올라가 호흡을 한다. 암컷 바다 괴물은 1년에 한 번씩 바닷가나 얕은 곳으로 올라가 알을 낳는데 이때가 성체와 새끼 모두 가장 많이 죽는 위험한 시기이다. 새끼 바다 괴물은 태어날 때는 매우 작지만, 성장이 빠르다.

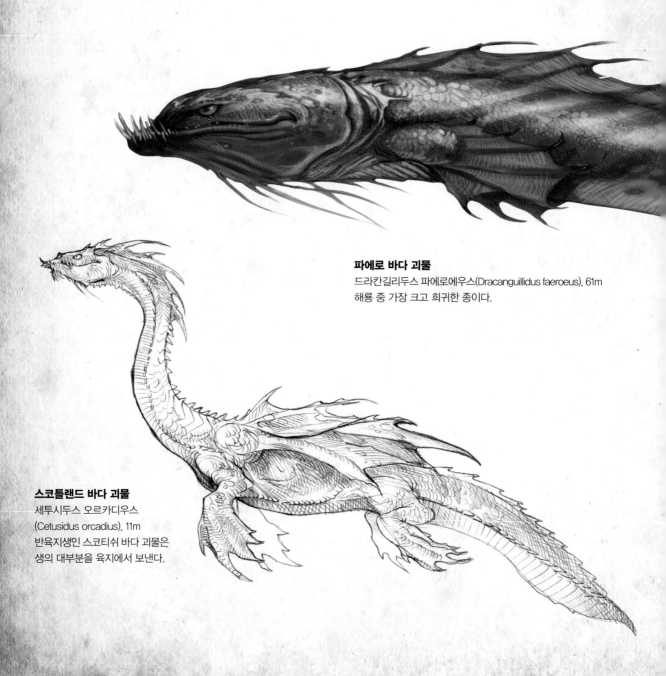

파에로 바다 괴물
드라칸길리두스 파에로에우스(Dracanguillidus faeroeus), 61m
해룡 중 가장 크고 희귀한 종이다.

스코틀랜드 바다 괴물
세투시두스 오르카디우스
(Cetusidus orcadius), 11m
반육지생인 스코티쉬 바다 괴물은
생의 대부분을 육지에서 보낸다.

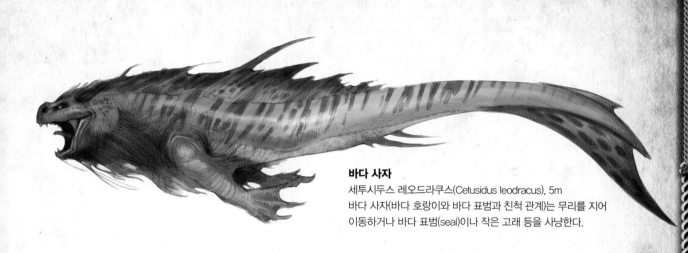

바다 사자
세투시두스 레오드라쿠스(Cetusidus leodracus), 5m
바다 사자(바다 호랑이와 바다 표범과 친척 관계)는 무리를 지어
이동하거나 바다 표범(seal)이나 작은 고래 등을 사냥한다.

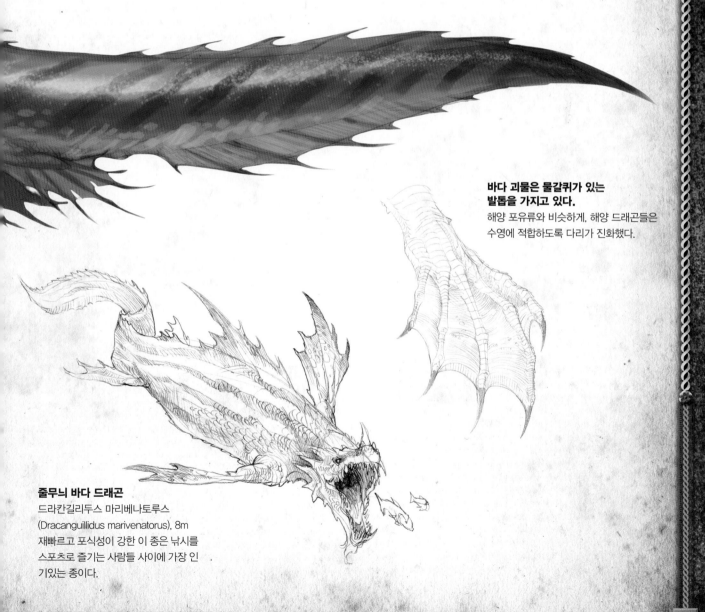

**바다 괴물은 물갈퀴가 있는
발톱을 가지고 있다.**
해양 포유류와 비슷하게, 해양 드래곤들은
수영에 적합하도록 다리가 진화했다.

줄무늬 바다 드래곤
드라칸길리두스 마리베나토루스
(Dracanguillidus marivenatorus), 8m
재빠르고 포식성이 강한 이 종은 낚시를
스포츠로 즐기는 사람들 사이에 가장 인
기있는 종이다.

습성

대서양 파에로 바다 괴물의 서식지는 북쪽 메사추세츠의 케이프 코드(Cape Cod)에서부터 아일랜드 바다와 노르웨이 피오르드까지 분포해있다. 겨울이 되면 바다 괴물은 바하마의 먹이를 사냥하러 남쪽으로 이동한다. 다양한 종류의 바다 괴물이 15세기부터 북쪽 해로에 출몰해 배를 공격했다는 기록이 있다. 남대서양에서는 바다 괴물의 공격이 버뮤다 삼각지대에서 발생한 불가사의한 선박 실종 사건으로 여겨지기도 했다. 19~20세기의 사냥으로 현재 대서양 파에로 바다 괴물은 매우 찾기 힘들며 멸종 위기 동물로 지정되어 보호를 받고 있다. 심해까지 들어갈 수 있는 바다 괴물은 거대 오징어, 향유고래, 그리고 거대한 상어의 천적이다.

**오클링
(Orcling; 새끼 바다 괴물)**
산채로 포획된 바다 괴물 표본은 없지만, 해양 생물학자들은 수 세기 동안 그들을 연구해 왔다. 이 파에로 바다 괴물 새끼는 91cm이며 1927년 카나리아 제도에서 포획되었다. 뉴욕 센터 하버, 반데르하우트 해양학 연구소 제공

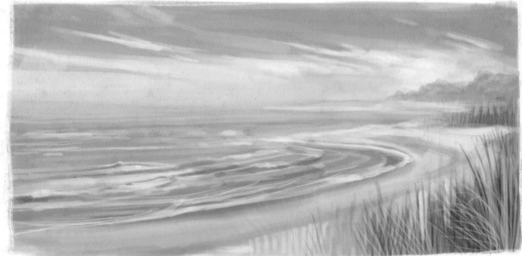

바다 괴물 산란지
해안가의 모래사장은 바다 괴물의 가장 일반적인 산란지이다.

바다 괴물의 이빨 조각은 고래 사냥꾼들 사이에서 흔했다.
고래 사냥꾼들은 향유고래를 잡을 때 종종 바다 괴물을 마주쳤다. 41cm 길이의 이 이빨은 19세기 후반 미국 선원이 섬세하게 조각한 것이다. 메사추세츠 오이스터 코브, 오이스터 코브 과학 연구회(Oyster Cove Athenaeum) 제공

작가 노트

해룡은 매우 다양하게 디자인할 수 있다. 약 40여 종이 넘는 고래, 300종 이상의 상어, 그리고 최소 2만 8천 종의 물고기에 멸종한 해양 공룡과 화석 물고기들을 더한다면 얼마나 많은 종류의 드래곤이 존재할지 상상할 수 있을 것이다.

역사

오크(orc)라는 단어는 라틴어인 오르쿠스(orcus)에서 파생되었는데, 이는 고래 혹은 지하세계를 동시에 의미한다. 범고래의 다른 이름인 오르카(orca)도 여기서 유래한 것이다. 하지만 오크는 도깨비(고블린) 같은 괴물은 아니다. 가장 유명한 바다 괴물은 역시 네스 호의 괴물이라 불리는 스코틀랜드 바다 괴물이다. 스코틀랜드 바다 괴물에 대한 내용은 서사시 광란의 오를란도(Orlando Furioso)에도 등장한다. 두 처녀 안젤리카와 올랭피아는 바다 괴물에게 제물로 바쳐졌는데 오를란도가 괴물의 입에 닻을 꽂아 저지했다. 일부 해양학자들은 고대 신화에 나오는 크라켄도 바다 괴물이라고 주장하지만, 크라켄은 사실 거대한 오징어라는 것이 정설이다. 레비아탄 또한 바다 괴물로 오해 받지만, 실제로는 고래목에 속하는 것으로 알려졌다.

가장 커다란 바다 괴물 표본은 웨일스 방고르(Bangor)에 있는 영국 해양 기구(British Maritime Institute)에 있다. 69m에 달하는 이 괴물은 1787년 영국 소형 군함 HMS 페르티나시우스(Pertinacious)가 아일랜드 바다에서 잡았다.

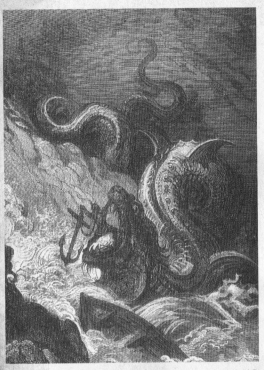

1880년 구스타프 도레(Gustave Dore)가 그린 이 그림에서 영웅 오를란도는 바다 괴물에게 제물로 바쳐진 올랭피아를 구한다.

파에로 바다 괴물의 알, 15cm
바다 괴물은 보통 한 번에 스무 개의 알을 낳는다. 부화 후 작은 새끼 괴물들은 살기 위해 재빠르게 바다로 들어간다.

바다 괴물은 강력한 턱으로 많은 먹이를 먹는다.
이 해골은 어떻게 바다 괴물이 거대한 고래와 오징어 등을 쉽게 잡아먹는지를 보여준다. 수십 개의 긴 이빨은 물고기를 쉽게 잡을 수 있게 한다.

그림 설명
파에로 바다 괴물

바다 괴물과 같은 포악하고 강력한 생물을 그릴 때에는, 몇 가지 표현되어야 할 요소들이 있다. 거대한 파에로 바다 괴물의 경우 다음의 요소들은 매우 중요하며, 그림에 꼭 포함되어야 한다:
· 수중 서식
· 빠르고 장어와 같은 움직임
· 먹이를 잡는 큰 입
· 보는 각도에 따라 변하는 색깔

이번 그림에서 나는 상어, 장어, 창꼬치, 돛새치 같은 큰 포식 물고기들에서 영감을 얻었다. 이들은 모두 심해에서 빠른 속도로 먹이를 잡는다.

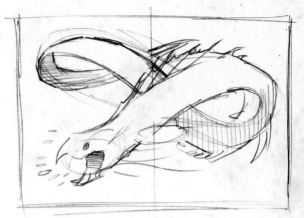

1 섬네일 디자인
장어 같은 동물들을 참고하여 섬네일 스케치를 시작한다. 최대한 모든 특징을 한 그림에 넣도록 한다.

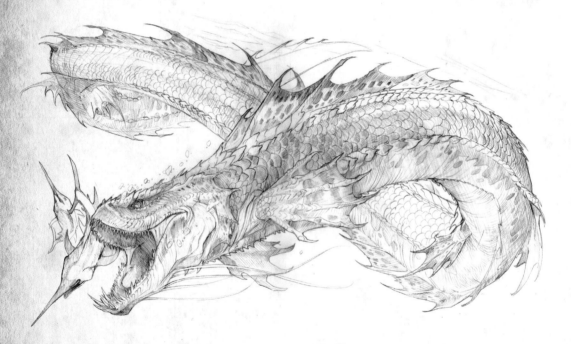

2 최종 밑그림 완성
HB 연필로 모든 필요한 요소가 포함된 자세한 밑그림을 완성하고 스캔한다.

작가 노트

움직임을 묘사할 때에는 언제나 뒷부분을 곡선으로 그려라. 그것이 옷이든, 줄이든, 뱀이든, 곡선형 모양은 단순한 직선 모양보다 훨씬 동적인 인상을 준다.

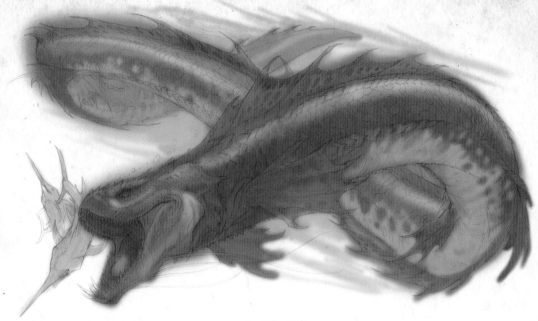

3 밑칠 시작

곱하기 모드의 새로운 레이어에 요소들의 실루엣이 정해지도록 형태에 대략적으로 밑칠을 한다. 또한 이 단계에서 명암을 정한다. 빛이 위쪽에서 오기 때문에 위쪽 비늘이 빛나게 연출한다.

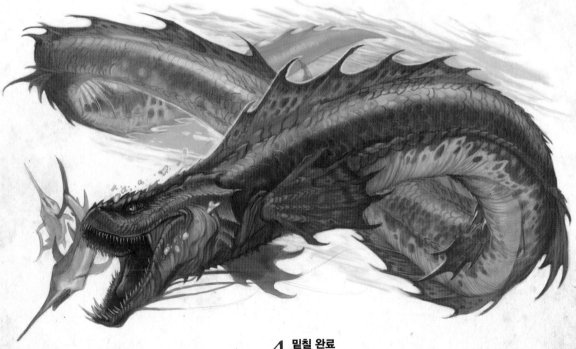

4 밑칠 완료

투명한 브러시로 밑칠을 완성하고 모든 디테일의 윤곽을 잡아 둔다. 돋보이길 원하는 부분은 더욱 디테일하게 그리고, 배경은 덜 선명하게 유지한다. 더 작은 브러시로 비늘의 패턴을 추가하고 얼굴의 특징을 다듬는다.

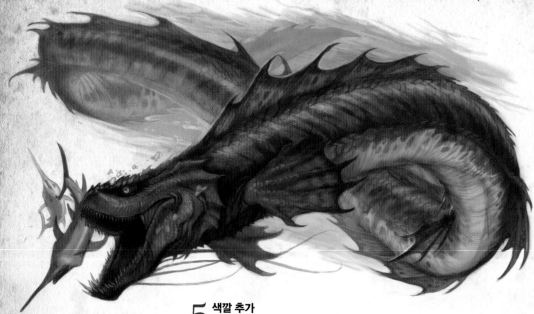

5 색깔 추가

밑칠 위에 반투명 레이어를 새로 만들고 넓은 선과 일반적인 모양으로 색 배합에 맞춰 대략적으로 채색한다. 바다 괴물이 쫓는 황새치를 손보고 앞쪽과 중간의 비늘 부분에 녹색과 옅은 갈색을 사용한다. 이는 아랫배의 옅은 파란색과 대조를 이루며, 비늘에 빛이 아른거리며 비치는 효과를 연출한다. 작은 브러시를 사용해 노란색과 빨간색으로 눈과 이빨을 칠한다.

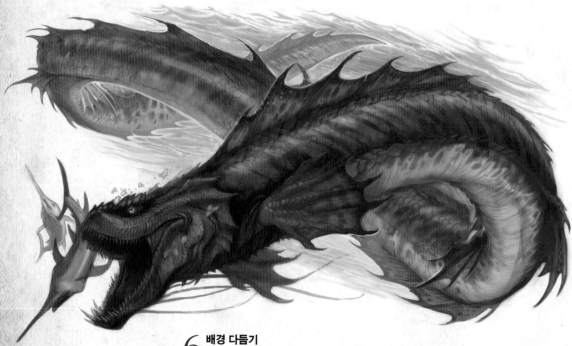

6 배경 다듬기

거대한 크기와 역동성을 강조하기 위해 바다 괴물의 꼬리부분을 흐릿하게 처리하여 머리의 선명한 디테일과 흐릿한 꼬리가 극명한 대조를 이루게 한다. 이러한 착시 현상은 전체 크기에 대한 임팩트를 잃지 않으면서 긴 생물을 효과적으로 축소해 표현하는데 효과적인 방법이다.

4단계에서 사용한 바다 괴물 색을 반투명하게 만들어 파도를 표현한다. 입이 움직이는 동선을 따라 거품을 그려 빠른 움직임을 연출한다.

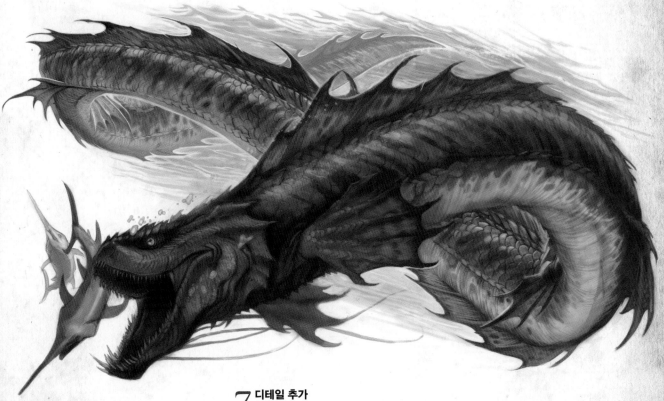

7 디테일 추가

배경에서부터 천천히 앞으로 오며 조심스럽게 바다 괴물의 특징을 추가하는데, 이 단계에서는 충분히 시간을 두고 그리도록 한다. 이미지를 살리는 결정적인 요소는 디테일이다. 바다 괴물의 중간 부분에 특히 신경 쓴다. 이 부분의 파랑과 회색의 대비가 중요하며, 작은 반투명 브러시로 각각의 비늘을 다듬는다.

8 머리와 입 부분 다듬기

가장 작은 브러시로 가장 불투명한 색을 선택해 바다 괴물의 얼굴과 입을 다듬는다. 얼굴을 감싼 비늘에 조심스럽게 그림자와 하이라이트를 넣는다. 그 다음 눈과 입과 이빨의 색을 더욱 선명하게 한다.

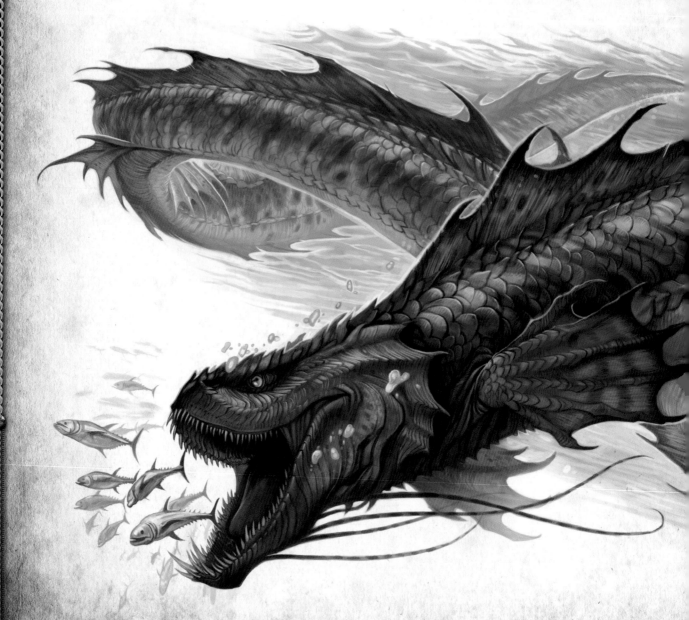

9 앞쪽 비늘 다듬기

밝은 파란색과 약한 하이라이트를 바다 괴물의 앞쪽 부분에 추가한다. 이렇게 하면 비늘이 반짝여 바다 괴물의 형체를 파악하는 데에 도움을 준다.

10 중간 비늘 정리하기

바다 괴물의 몸통 중간과 뒷부분의 비늘은 옅게 처리한다. 이는 앞 부분이 돋보이게 하는 효과를 가져온다.

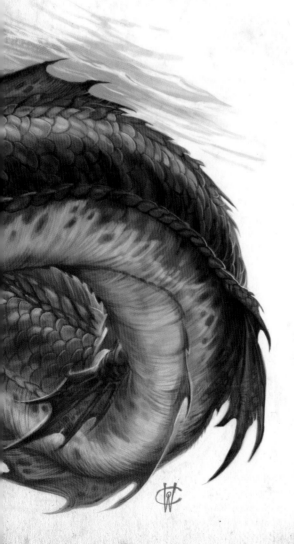

11 배경의 물고기 수정 및 최종 터치 작업 추가

가장 작은 브러시와 불투명한 색으로 필요한 부분을 수정한다. 나는 황새치의 모양이 마음에 들지 않아 표준 모드의 새로운 레이어를 100% 불투명도로 추가해 완전히 새로운 물고기를 다시 그려 넣었다.

웜(wyrm, 와이엄)

드라코 오우로보리대(Draco Ouroboridae)

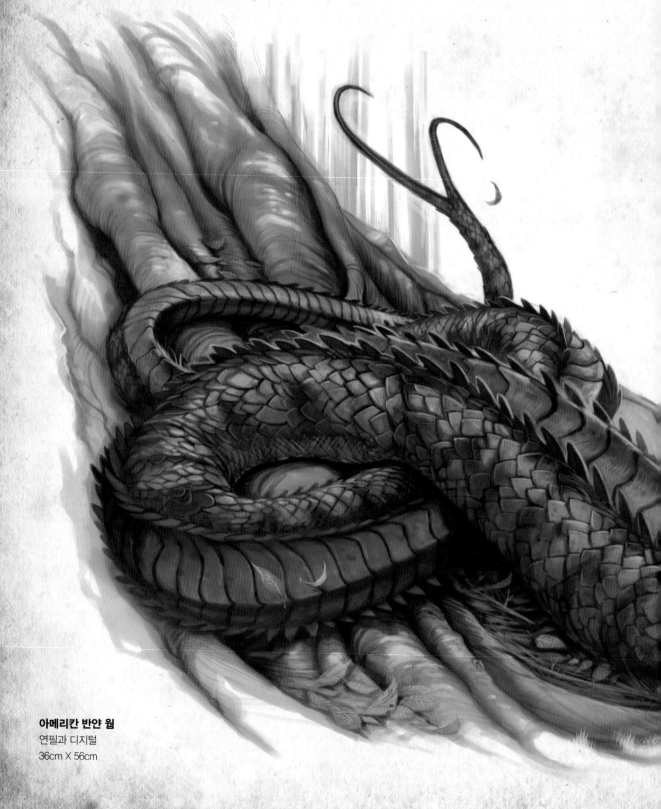

아메리칸 반얀 웜
연필과 디지털
36cm X 56cm

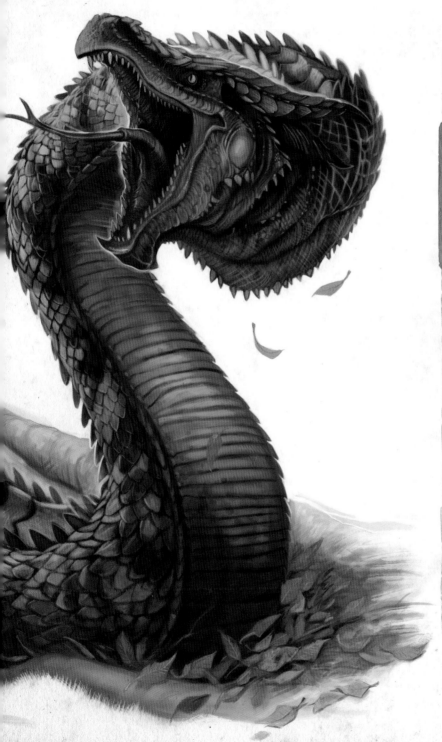

특징

크기: 15m

날개 넓이: 없음

특징: 비늘로 덮힌 뱀 형태의 몸. 위장 무늬는 종에 따라 다름

서식지: 온대 및 열대 기후, 특히 저지대 및 습지

종: 아프리칸 줄무늬(African striped) 웜, 아메리칸 반얀(American banyan) 웜, 아시안 습지(Asian marsh) 웜, 유러피안 린드웜(European lindwyrm), 인디안 드라콘(Indian drakon)

웜(worm/wurm), 서펀트, 린드 와이엄, 린드웜(lindworm), 웜 킹(worm king), 오우로보루스(ouroborus), 드라곤(drakon), 드라코네(drakonne) 등으로도 알려져 있다.

생태

가장 악명 높은 드래곤 종으로, 웜은 인류가 가장 무서워하는 생명체일 것이다. 린드웜 종은 아주 작은 다리가 있지만, 일반적으로는 웜은 날개와 다리가 모두 없는 것이 특징이다. 단단한 뱀처럼 생긴 웜은 최대 15m 이상 자라기도 하지만 사냥을 할 수 있는 여건이 갖춰지지 않아 개체 수가 현격히 주는 바람에 현재 평균 크기는 8m 정도이다. 악어와 하이드라의 천적인 웜은 습한 강기슭이나 펄지대에 살면서 야생 돼지나 사슴 같은 큰 짐승을 잡아먹고 산다. 불을 내뿜지는 못하지만 독가스를 뿜어 먹이의 눈을 멀게 하고 마비시켜 통째로 잡아먹는다.

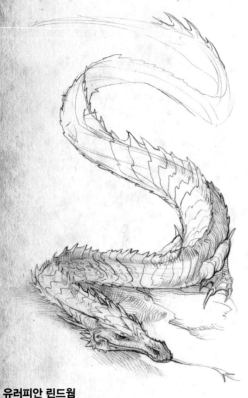

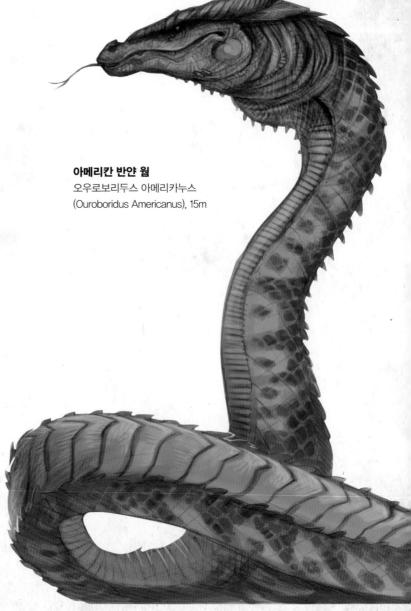

아메리칸 반얀 웜
오우로보리두스 아메리카누스
(Ouroboridus Americanus), 15m

유러피안 린드웜
오우로보리두스 페데비페루스
(Ouroboridus Pedeviperus), 8m
서식지와 먹이가 사라지면서 유럽에서 거의 멸종했으며, 몇몇 종들이 보호 동물로 지정되어 있다.

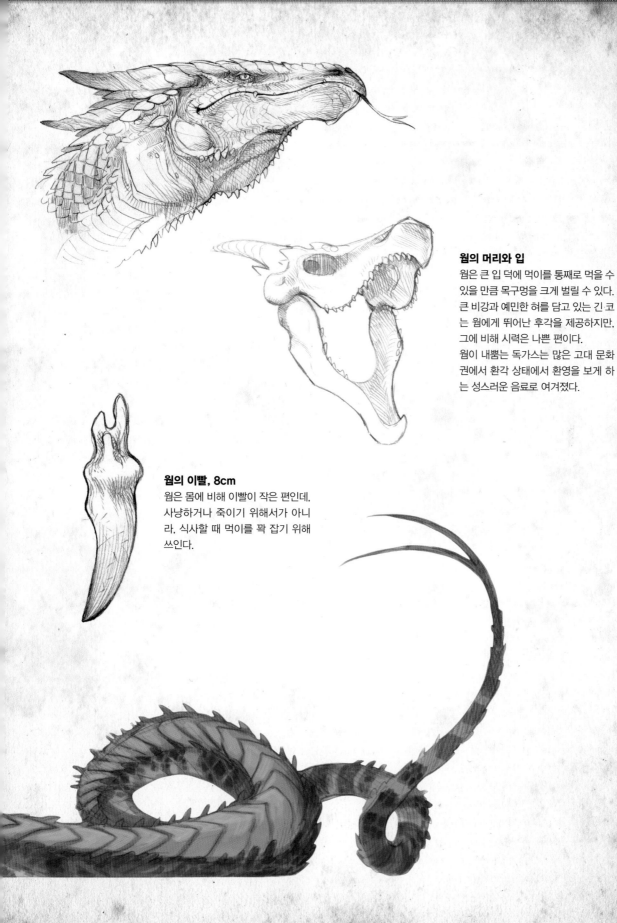

웜의 머리와 입

웜은 큰 입 덕에 먹이를 통째로 먹을 수
있을 만큼 목구멍을 크게 벌릴 수 있다.
큰 비강과 예민한 혀를 담고 있는 긴 코
는 웜에게 뛰어난 후각을 제공하지만,
그에 비해 시력은 나쁜 편이다.
웜이 내뿜는 독가스는 많은 고대 문화
권에서 환각 상태에서 환영을 보게 하
는 성스러운 음료로 여겨졌다.

웜의 이빨, 8cm

웜은 몸에 비해 이빨이 작은 편인데,
사냥하거나 죽이기 위해서가 아니
라, 식사할 때 먹이를 꽉 잡기 위해
쓰인다.

습성

웜은 홀로 행동하며 맹렬할 정도로 영토를 중시하는 동물로, 강가나 호수 주변의 거대한 나무 뿌리 아래에 굴을 파고 지낸다. 사냥감이 나타날 때까지 누워 기다리다가 독가스를 뿜어 마비시키거나 혼미하게 만든 후 천천히 몸으로 감아 먹이를 잡는다. 강력한 몸통 힘으로 먹이를 단단히 조여 질식시키거나 몸을 으스러뜨려 죽게 한다. 웜은 죽은 먹이를 통째로 먹는다. 동양의 웜 종들은 보통 나뭇가지에 숨어 먹이가 지나갈 때까지 매달려 있다. 큰 웜의 경우 위장에서 소의 잔해가 발견된 적도 있다. 한 보고서에 따르면 실제로 30m 이상 크기의 인디안 드라콘(오우로보리두스 마리케슈스; *ouroboridus marikeshus*)을 발견했으며 그 안에는 코끼리의 잔해가 있었다고 한다.

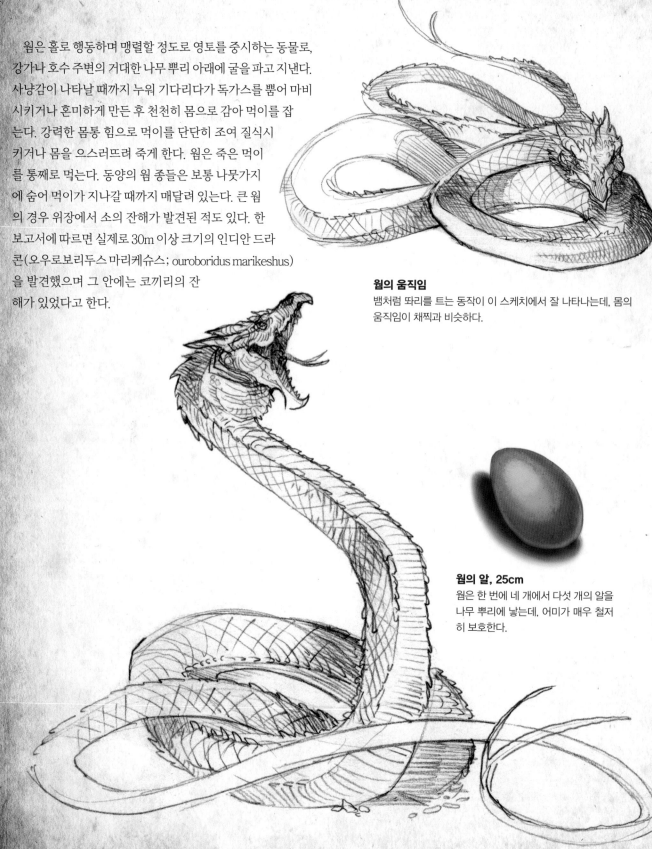

웜의 움직임
뱀처럼 똬리를 트는 동작이 이 스케치에서 잘 나타나는데, 몸의 움직임이 채찍과 비슷하다.

웜의 알, 25cm
웜은 한 번에 네 개에서 다섯 개의 알을 나무 뿌리에 낳는데, 어미가 매우 철저히 보호한다.

웜 서식지

웜은 온대 및 열대 기후지역, 특히 먹이를 기다리기 좋은 습지나 저지대에 서식한다.

역사

거의 모든 문화권에는 거대한 뱀에 대한 신화가 있다. 가장 유명한 이야기로 그리스 신화에서 아폴로 신에게 죽은 피톤(Python), 고대 노르웨이 신화에 등장하는 니드호그(Nidhogg), 그리고 에덴 동산의 뱀 등이 모두 웜인 것으로 추정된다. 이런 존재는 강 주변에 정착을 하며 생활하는 인간에게 엄청난 위협으로 다가왔을 것이다. 웜이 등장하는 다른 이야기로는 괴물을 찾아다니는 아서 왕의 이야기와 성 마가렛을 삼킨 드래곤의 이야기가 있다. 웜은 자기 꼬리를 문 뱀의 형태로 많은 고대 종교에서 영적 상징성을 가진다. 이는 삶의 순환이나 무한을 상징하는 오우로보로스(ouroboros)로 불리우며, 여기서 웜 종의 이름이 탄생되었다.

오우로보로스

오우로보로스는 중세 유럽의 연금술에서 무한내의 개념을 나타내는 상징으로 쓰였다. 이는 현재 무한대를 나타내는 기호의 초기 모형이라 할 수 있다.

웜과 고대 켈트족

켈트 예술만큼 뱀이 다뤄진 문화권은 없다. 인생의 미로를 상징하며, 켈트식 매듭의 꼬인 원들은 웜에서 영감을 받았다. 웜은 한때 아일랜드 원주민들의 무서운 적이었지만, 성 패트릭(Saint Patrick) 덕분에 현재 섬에 남은 웜 종은 없다고 한다.

그림 설명
아메리칸 반얀 웜

웜은 오랫동안 많은 문화권에서 묘사되어왔다. 이 동물의 본질을 잘 파악하기 위해 그림에 포함해야 할 몇 가지 요소들이 있다. 앞에서 언급한 웜의 개념과 역사적 내용들을 참고로 다음과 같은 요소들을 그림에 포함시켜야 한다:

· 홀로 움직이는 습성
· 나무 주변의 습지에 서식
· 똬리를 튼 모습
· 통째로 먹이를 삼킴

뱀과 도마뱀의 다양한 비늘 종류를 연구하면 독특하면서도 그럴듯한 무늬를 고안하는 데에 도움이 될 것이다. 반얀 나무와 잎사귀를 조사하여 주변 환경을 정확하게 연출하라.

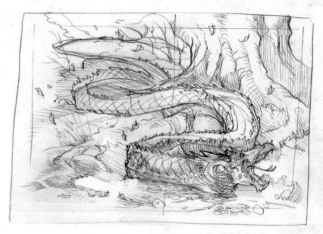

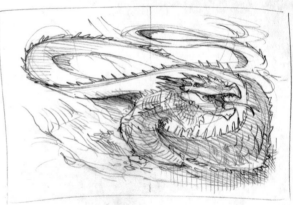

1 섬네일 디자인 스케치
웜의 자세와 위치에 대한 여러 가지 생각을 하며 구성 디자인 스케치를 진행한다. 나는 이 초기 디자인이 웜의 꼬인 몸을 효과적으로 연출하지 못했다고 생각해서 사용하지 않았다. 점점 일어서는 모습과 고리를 만드는 것이 더욱 드라마틱하며, 141페이지 각주에서 말했듯이 무한대의 상징을 나타내기에 효과적이다.

킹크(구부러진 것) 작업

웜이 꼬인 모양은 헷갈릴 수 있기 때문에, 기본적인 형태로 구조 작업을 시작하라. 웜의 형태는 용수철 장난감이 움직이는 모습과 같다. 다음 그림에서는 화살표를 따라 내부 구조의 각도와 비늘의 방향을 알 수 있다.

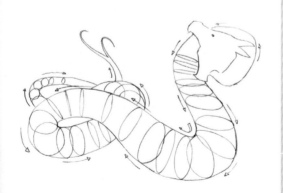

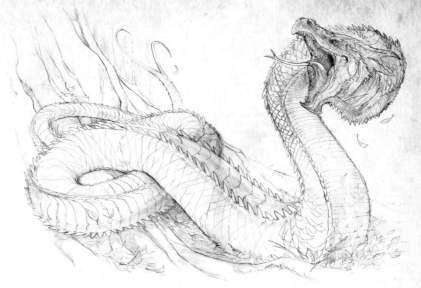

2 최종 드로잉

브리스톨 판에 HB연필로 섬네일 스케치를 참고하여 구성을 그린다. 그리면서 웜의 구조와(142페이지 각주 참고) 방향성을 염두에 두어야 한다. 비늘 무늬는 전적으로 그리는 사람 마음이다. 나는 방울뱀처럼 두껍고 반점이 있는, 단단한 비늘을 선택했다.

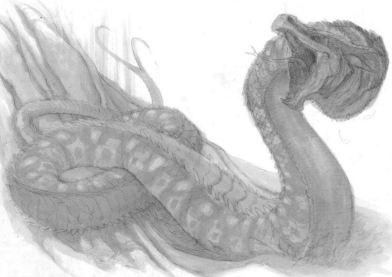

3 밑칠 시작

곱하기 모드로 설정된 새로운 레이어에서 기본적인 모양과 형태를 단색으로 칠한다. 색은 투명하게 유지하고 단순한 모양부터 시작해 천천히 디테일로 넘어가라. 다음 단계를 위한 기초 작업이기 때문에 너무 많은 디테일 작업을 할 필요가 없다. 나중에 충분히 수정할 수 있는 수준으로 비늘을 표현한 점에 주목해야 한다.

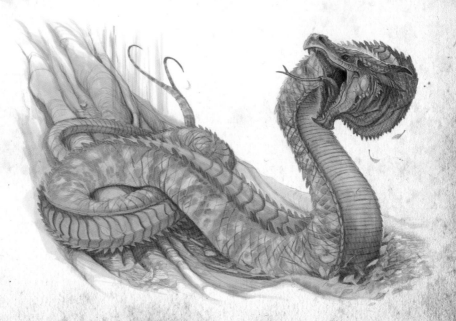

4 밑칠 완성

새 레이어에서 투명한 색으로 웜의 모든 디테일한 윤곽을 잡는 밑칠을 완성한다. 돋보이게 하고 싶은 영역에 디테일을 더하고 배경은 덜 다듬는다. 작은 브러시로 비늘에 무늬를 추가하고 얼굴의 특징을 나눈다.
이 단계에서 실험을 해봐도 괜찮다. 새 레이어에 작업을 하기 때문에 이전까지의 단계에는 영향을 끼치지 않는다.

5 색깔 추가

50% 불투명도의 표준 모드 새 레이어를 만들고, 넓은 브러시로 웜에 기본적인 색을 넣는다. 그림이 진행되면 색이 바뀔 것이기 때문에 가볍게 칠하면 된다. 나무 줄기에 떨어지는 얼룩덜룩한 빛과 따뜻한 금빛 낙엽을 더해 웜의 차가운 색깔과 대비시켰다.

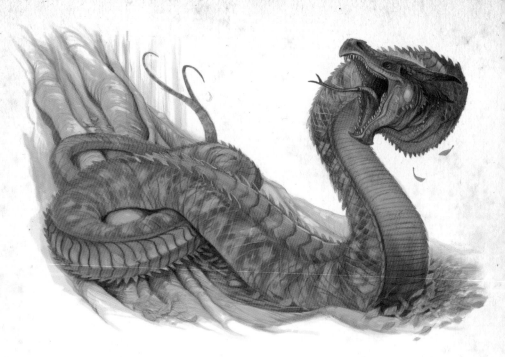

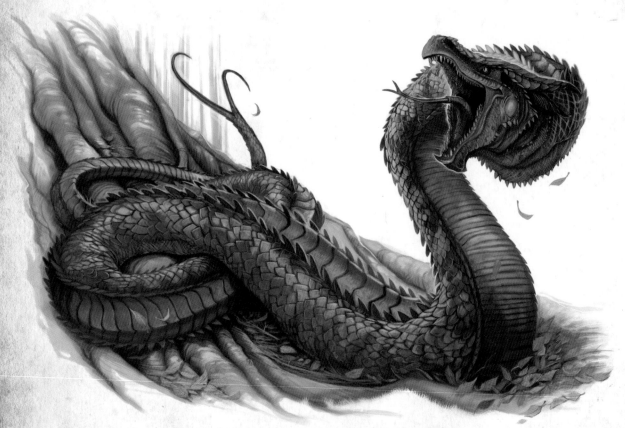

6 배경 다듬기 및 디테일 첨가

작은 브러시와 불투명한 색으로 웜의 세부적인 부분을 완성한다. 웜을 돋보이게 하기 위해 가죽에 청록색을 첨가하고 빨간색과 노란색으로 눈과 입, 그리고 이빨을 다듬는다. 나무 껍질과 낙엽에 색과 질감을 추가한다.

낙엽의 디테일

작은 브러시로 금색 낙엽에 하이라이트를 준다. 완성된 금색 톤은 웜의 푸른 색을 더욱 두드러지게 할 것이다.

반사광 디테일

웜의 뒤쪽에 차가운 반사광을 넣어 볼륨감과 입체감을 더한다.

비늘의 디테일

가장 작은 브러시로 각 비늘에 서로 다른 색과 무늬를 넣어가며 칠한다. 심혈을 기울일수록 더 실감나게 표현될 것이다.

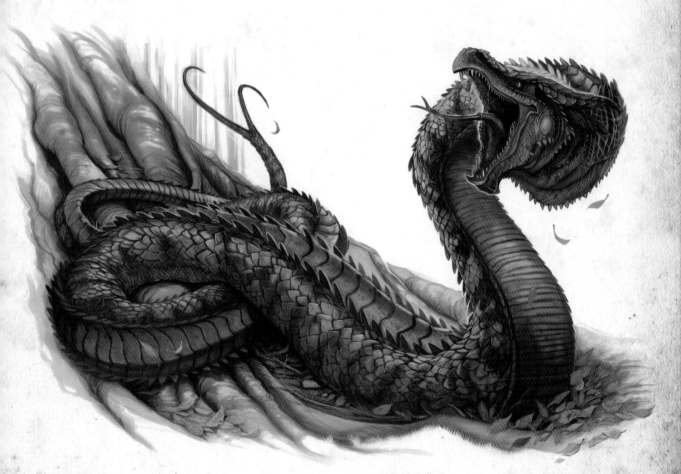

7 최종 터치 추가

더 작은 브러시와 불투명한 색으로, 웜의 디테일을 완성한다.

와이번(Wyvern)

드라코 와이버내(Draco Wyvernae)

특징

크기: 9m

날개 넓이: 9m

특징: 날개의 붉은 반점(수컷); 갈색과 녹색 무늬(암컷); 크고 가시 박힌 몽둥이 같은 꼬리

서식지: 북반구 고산지대나 산간 지역

종: 아시안 와이번, 유러피안 와이번(멸종), 골든 와이번, 북아메리칸 와이번, 씨(sea) 와이번

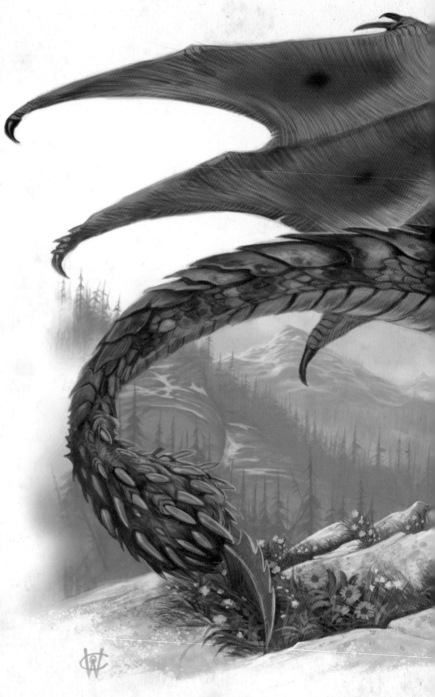

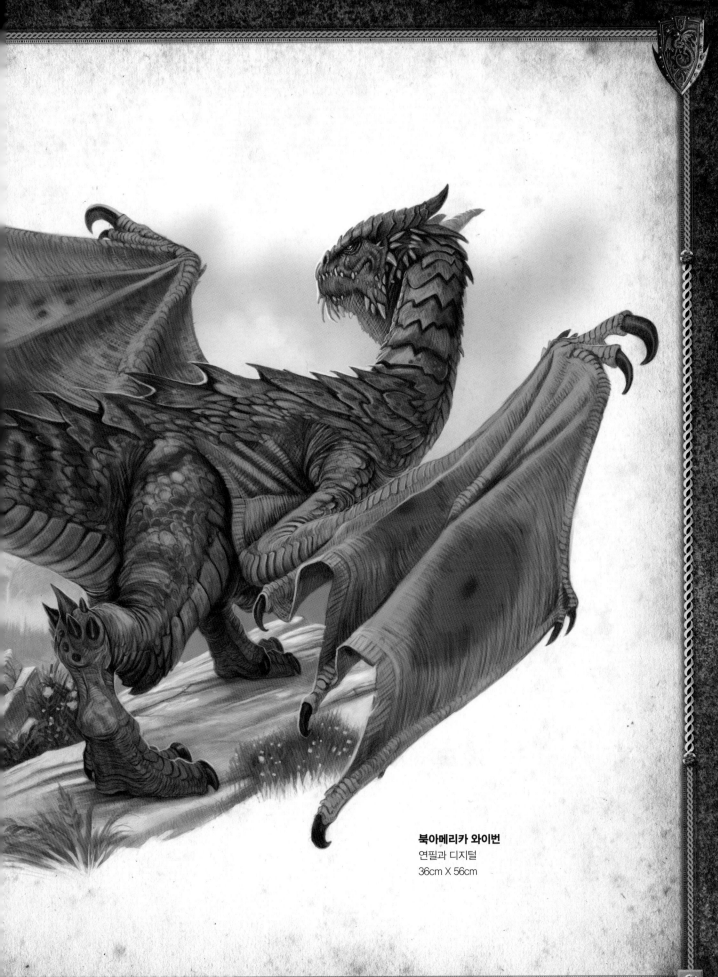

북아메리카 와이번
연필과 디지털
36cm X 56cm

생태

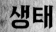

현존하는 드래곤 중 가장 위험하고 무서운 종으로, 와이번은 종종 드래곤 울프로도 불린다. 평균 길이 9m, 날개 넓이 9m인 와이번은 두 개의 다리에 독 가시가 돋친 꼬리를 가지고 있다. 단단한 비늘은 다른 포식자와의 싸움에서 스스로를 지키며 심지어는 무리지어 다른 드래곤과 싸우기도 한다. 비록 와이번은 뭔가를 뿜어내진 않지만, 독침과 강한 몸, 그리고 날카로운 이빨은 강력한 적이 되기에 충분하다.

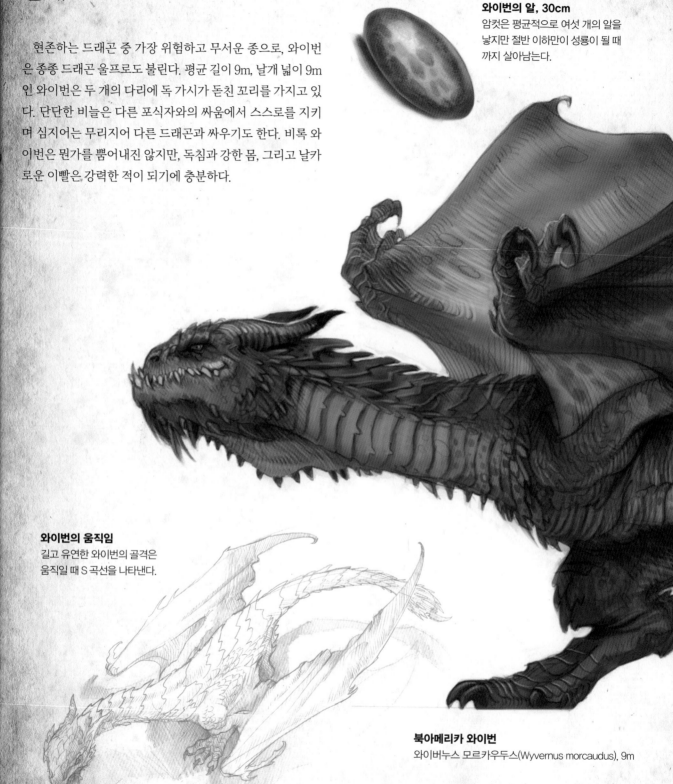

와이번의 알, 30cm
암컷은 평균적으로 여섯 개의 알을 낳지만 절반 이하만이 성룡이 될 때까지 살아남는다.

와이번의 움직임
길고 유연한 와이번의 골격은 움직일 때 S 곡선을 나타낸다.

북아메리카 와이번
와이버누스 모르카우두스(Wyvernus morcaudus), 9m

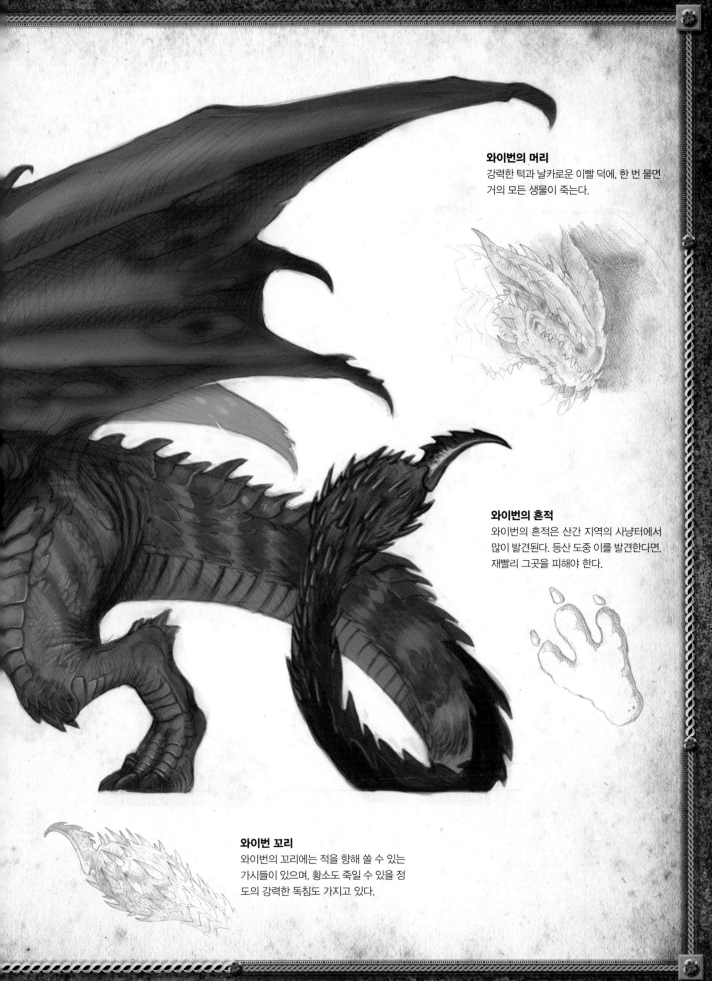

와이번의 머리

강력한 턱과 날카로운 이빨 덕에, 한 번 물면
거의 모든 생물이 죽는다.

와이번의 흔적

와이번의 흔적은 산간 지역의 사냥터에서
많이 발견된다. 등산 도중 이를 발견한다면,
재빨리 그곳을 피해야 한다.

와이번 꼬리

와이번의 꼬리에는 적을 향해 쏠 수 있는
가시들이 있으며, 황소도 죽일 수 있을 정
도의 강력한 독침도 가지고 있다.

와이번의 비행 능력

와이번의 무늬
와이번의 무늬는 확연하게 보이는데, 눈동자 무늬는 수컷에게만
나타나며 짝짓기 기간에는 더욱 두드러진다.

제1 손바닥(날개) 뼈

제2 손바닥 뼈

제3 손바닥 뼈

와이번은 다른 드래곤들만큼 훌륭한 비행 실력을
가지고 있진 않다. 커다란 꼬리와 근육이 비행을 어
렵게 하기 때문이다.
　하지만 와이번은 어마어마한 힘으로 이 단점을 극
복해낸다. 무리를 지어 사냥 하는 습성과 독 가시가
있는 꼬리는 와이번을 드래곤의 유일한 천적으로 만
들었다(64~77페이지 참조).

경직 단(끝)

와이번의 골격

초기 고생물학에서는 드래곤과 공룡의 뼈가 혼동됐었다. 1913년이 되어서야 프란시스 켈러맨 박사(Dr. Francis H. Kellerman)가 드래곤의 뼈는 새와 마찬가지로 수백만 년 전에 공룡으로부터 파생되었다는 것을 알아냈다.

속이 빈 드래곤의 뼈는 모든 드래곤 종을 분류하기 위한 중요한 수단 중 하나였다. 오늘날 드래곤은 전세계의 여러 대학에서 연구된다. 와이번 같은 포식 드래곤에 대한 연구는 매우 흔하며, 많은 드래곤 학자들이 그들의 이동 경로와 생활 서식지들을 추적하며 연구하고 있다. 관광객들 또한 위험한 야생 드래곤들을 가까이서 보기 위해 드래곤 사파리 여행을 즐긴다.

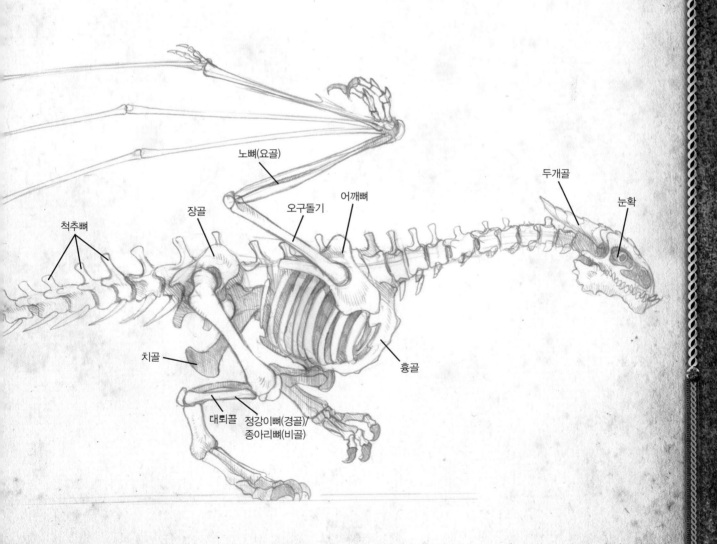

노뼈(요골)

두개골

눈확

장골

오구돌기

어깨뼈

척추뼈

치골

흉골

대퇴골

정강이뼈(경골)/
종아리뼈(비골)

습성

와이번은 최대 열두 마리까지 무리를 지어 다니는 동물로, 서식지에서 수백 마일 떨어진 곳까지 활동한다. 무리 사냥으로 사냥감을 효과적으로 공격해 물소, 엘크, 곰, 카리부(북미 순록)와 (그들이 가장 좋아하는) 드라고네트 등을 잡아 먹는다. 때로 서로 다른 와이번 무리가 사냥터를 확보하기 위해 경쟁하기도 한다.

가을에 발정기가 오면, 암컷을 유혹하기 위해 수컷들의 날개 무늬가 매우 두드러진다. 수컷들 간의 경쟁은 매우 치열해서 종종 싸우다 죽기도 한다. 다른 온대 기후성 드래곤들과 마찬가지로, 와이번은 먹이가 적은 겨울에는 동면을 취한다.

무시무시한 싸움꾼
모든 문화권에서 두려움의 대상이었던 와이번은 무서운 싸움꾼이다.

전문 사냥꾼
넓은 야생에서 사냥하는 와이번은 사람과 가축 모두에게 위협적인 존재이다.

역사

역사적으로 드래곤 때문에 사람이 다치는 사건은 대부분 와이번에 의한 것이었다. 그 시대의 예술작품과 오늘날 연구 결과에 따르면 성 게오르그(Saint George)가 목을 벤 것은 사실 드래곤이 아니라 와이번이라고 한다.

유러피안 와이번은 1870년대에 멸종됐다. P.T. 바넘(P.T. Barnum)의 서커스단과 1898년까지 유랑하던 것이 마지막으로 알려진 개체로, 현재는 시카고 자연사 박물관에 표본을 영구 전시 중이다.

아시아 종과 다른 종들은 아직 건재하며 개발로 매년 이들의 서식지를 침범할 때마다 사상자 보고가 나온다.

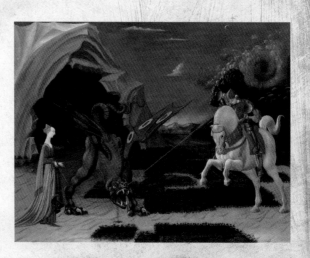

유러피안 와이번
유러피안 와이번은 중세 유럽에서는 예술가들에게 영향을 줄 정도로 흔히 볼 수 있었다.
성 게오르드와 드래곤(Saint George and the Dragon), 파울로 우첼로(Paulo Uccello), 1456, 영국 내셔널 갤러리

와이번의 서식지
와이번 서식지는 전세계 고산 지대에 퍼져 있다. 비록 알프스에서는 사라졌지만, 아시안 와이번들이 서쪽으로 이주하고 있다.

그림 설명
북아메리카 와이번

북아메리카 와이번의 미국 로키 산맥에 서식하며 그 색이 매우 특이하다. 이 책에 포함된 다른 드래곤들과 마찬가지로, 와이번 그림에 들어갈 특징과 요소들을 정리해야 한다:

· 두 개의 다리
· 고산지대에 서식
· 강인한 몸
· 수컷의 밝은 날개 반점
· 가시 돋친 몽둥이 모양의 꼬리

1 섬네일 스케치 제작
최종 작업에 들어갈 디테일들을 섬네일 스케치를 통해 그린다. 가시 돋친 꼬리가 가장 매력적인 특징이기 때문에, 그 부분을 앞쪽에 놓는다. 무늬가 있는 날개, 근육질 몸, 그리고 비늘 또한 잘 나타나야 한다. 로키 산맥을 배경으로 사용해 서식지를 나타낸다.

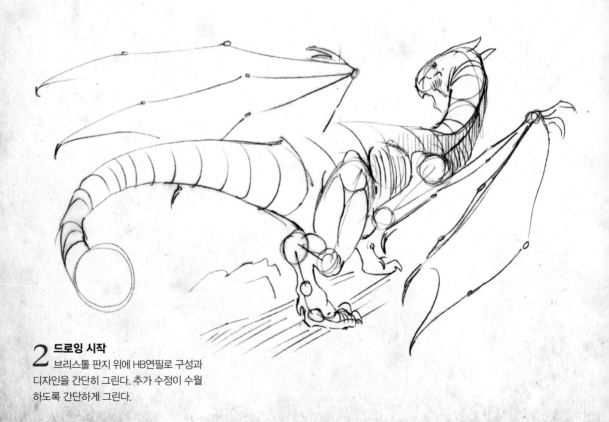

2 드로잉 시작
브리스톨 판지 위에 HB연필로 구성과 디자인을 간단히 그린다. 추가 수정이 수월하도록 간단하게 그린다.

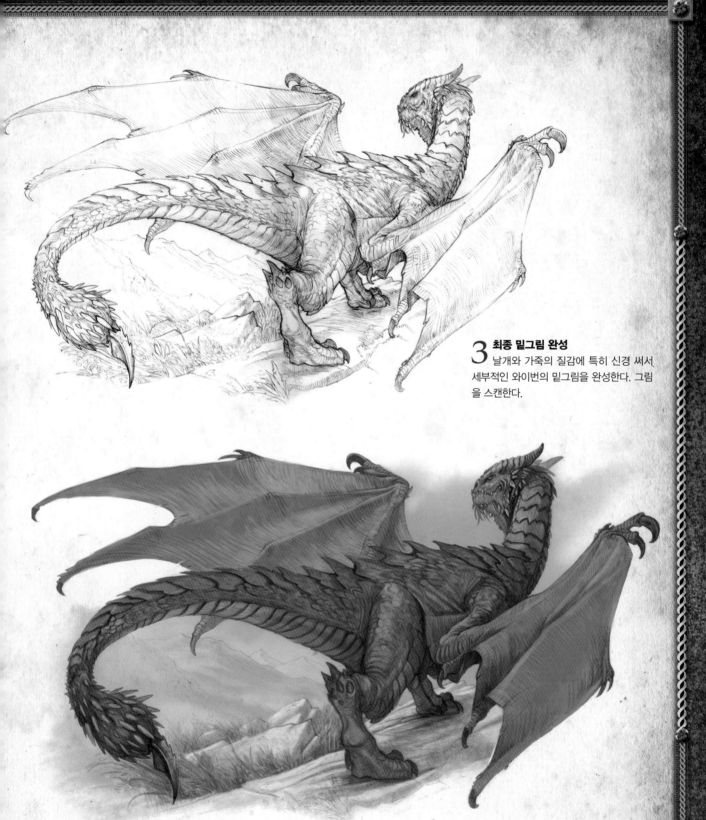

3 최종 밑그림 완성
날개와 가죽의 질감에 특히 신경 써서 세부적인 와이번의 밑그림을 완성한다. 그림을 스캔한다.

4 밑칠 시작
곱하기 모드로 새로운 레이어를 만든다. 기본적인 질감, 빛, 그리고 깊이감을 하나의 색으로 표현한다. 이 작업을 통해 드래곤의 크기와 위압감을 표현할 수 있다. 수작업이든 디지털 작업이든, 색을 가볍고 투명하게 유지해 밑그림이 보이도록 한다.

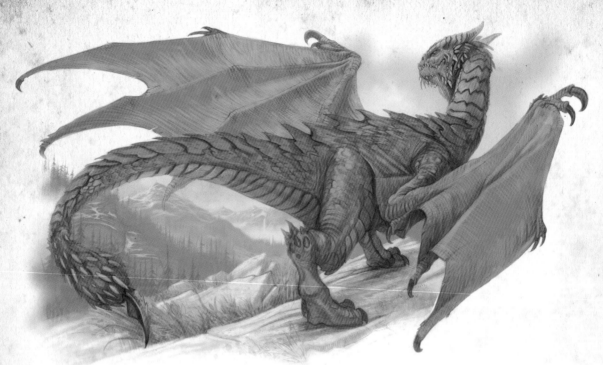

5 색깔 추가

50% 불투명도의 레이어를 표준 모드로 만든다. 배경부터 전경까지 그림을 다듬는다. 점차 파란 계열의
어두운 색을 사용해서 구불구불한 경치가 지평선 너머로 사라지는 것처럼 표현해 그림이 아주 깊은 듯한 착각
을 준다. 가까운 이미지일수록 디테일에 신경을 쓰는 것도 이런 착각을 부추긴다.

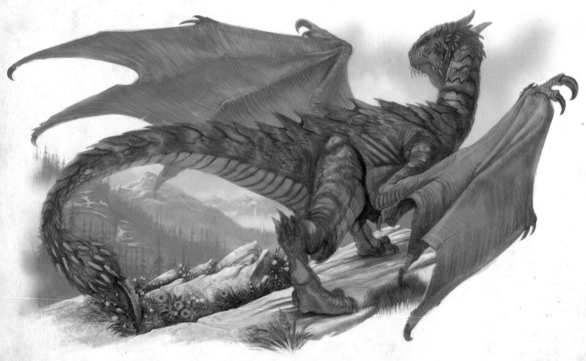

6 디테일 다듬기

중간 지대와 전경 부분의 작업을 한다(다음 페이지 상단 참고). 돌과 꽃을 생동감 있는 색으로 디테일하게
묘사해 흐릿한 배경과 대조 시킨다. 거친 질감의 브러시로 바위를 칠하면 밝은 색의 바위와 생기 있는 꽃과 함께
전경과 배경의 거리감을 나타낼 수 있다.

가죽

레이어마다 질감을 추가하면 그 깊이감과 복잡함을 나타낼 수 있다. 이 기술은 109 페이지에 꽃을 그리던 방법과 비슷하다.

1. 드로잉 완성

2. 밑칠 추가

3. 채색

4. 세부 작업 마무리

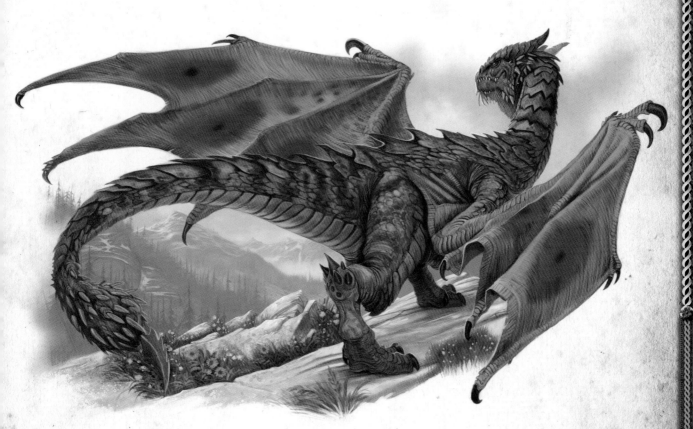

7 최종 터치 추가
필요한 모든 수정 작업을 진행한다.

인덱스

DRAGONS OF THE WORLD

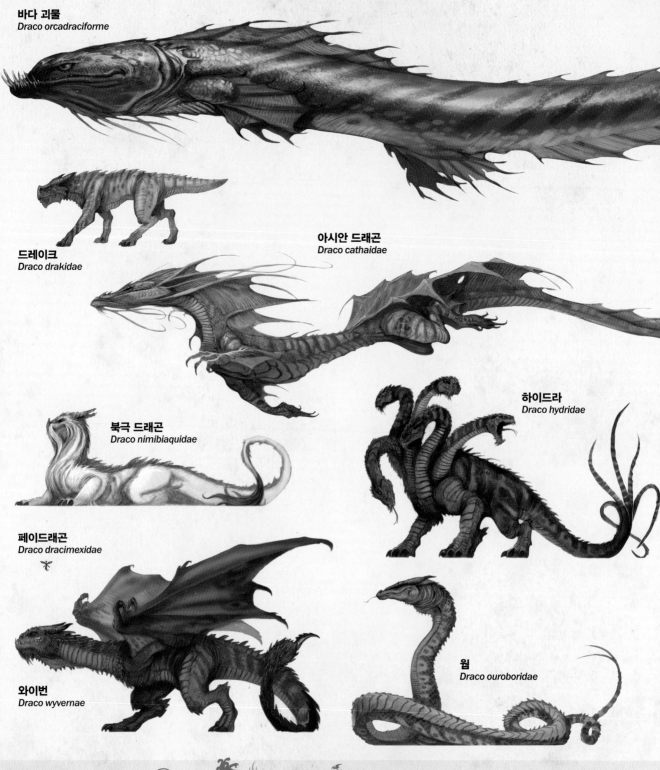

바다 괴물
Draco orcadraciforme

드레이크
Draco drakidae

아시안 드래곤
Draco cathaidae

북극 드래곤
Draco nimibiaquidae

하이드라
Draco hydridae

페이드래곤
Draco dracimexidae

와이번
Draco wyvernae

웜
Draco ouroboridae

실물 크기 비교

이 도표는 모든 드래곤들의
실물 크기*를 나타냈다.
*바다 괴물은 보통 61m의 크기지만, 이따금
믿기 힘들 정도로 큰 91m짜리도 나타난다.

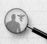

페이드래곤,
23cm

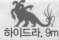

하이드라, 9m

인간,
183cm

북극 드래곤,
7m

앰핍테레, 183cm

코아틸, 3m

아시안 드래곤, 15m

드라고네트, 5m

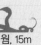

웜, 15m

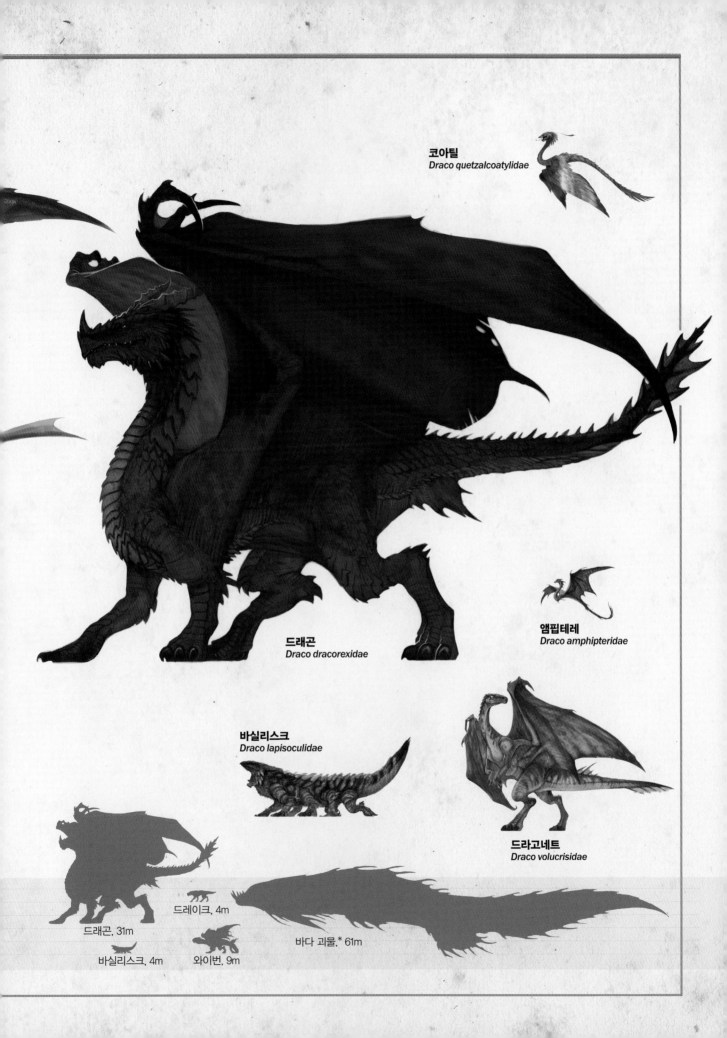

코아틀
Draco quetzalcoatylidae

드래곤
Draco dracorexidae

앰핍테레
Draco amphipteridae

바실리스크
Draco lapisoculidae

드라고네트
Draco volucrisidae

드래곤, 31m

드레이크, 4m

바실리스크, 4m

와이번, 9m

바다 괴물,* 61m

내일의 디자인
더 나은 디자인

D · J · I BOOKS

DESIGN STUDIO

- 디제이아이 북스 디자인 스튜디오 -

BOOK·CHARACTER·GOODS·ADVERTISEMENT
GRAPHIC · MARKETING · BRAND CONSULTING

FACEBOOK.COM/DJIDESIGN

D · J · I
BOOKS
DESIGN
STUDIO

드라코피디아